輸100次也
不放棄 | JJP 潘冀聯合建築師的熱情

楊倩蓉 ———— 著

目次

Chapter **05**

成功與失敗之間，從來沒有明顯的界線，只有實現與未實現的遺憾。

序 **勇於創新，展現對建築的熱情**

台達集團創辦人暨台達電子文教基金會董事長
鄭崇華

引領台灣建築數十載的 JJP 潘冀聯合建築師事務所，是國內最大的建築師事務所，在國內外獲獎無數，堪稱建築業界的領頭羊。其所完成建設的設計作品，四十多年來已超過一千多件，其中也包含了與台達及台達基金會合作的幾棟綠建築，如台達台南廠二期、台達美洲區總部、台達永續之環、台中一中校史館等。

潘冀聯合建築師事務所的創辦人潘冀先生，和我一樣都是成功大學的校友。他在求學過程中，體會到早期校園的自然環境，對於學習有很大的助益，也深刻理解到建築與人類生活密不可分；除了以人為本，更應該將建築周遭環境一併納入設計的考量，減少資源消耗，讓人與環境和諧共存。我一直也都認為，企業是在社會和環境當中成長，除了營利，更應該要負起社會責任，這與潘冀先生的設計理念不謀而合。

台達很幸運在探索綠建築的領域時，能遇到像潘冀先生這樣，除具有永續設計理念，且不吝於傳承及創新的合作夥伴。譬如在合作修復我的母校台中一中校史館時，潘冀先生及其團隊對此棟歷史建物再利用的設計，給了許多創新的想法及尊重自然的設計思維，除讓屋頂的芬克式桁架重見天日，並重建自然通風路徑，使其成為一棟被動式綠

建築，不僅達成節能的效果，落成後更因有良好的通風，成為疫情期間校內使用率最高的空間。

　　台達美洲區總部同樣在潘冀先生團隊的協助下，全棟導入地源熱泵系統，利用當地地底 21 度恆溫的特性，將其做為空調的熱交換使用，減少空調用電 60 % 以上。後又加入台達研發的節能與綠能系統，台達美洲區總部在 2023 年成為加州佛利蒙市（Fremont）首座，同時也是矽谷灣區第二座通過美國綠建築協會（USGBC）LEED 零能耗（Zero Energy）認證的綠建築。

　　《輸 100 次也不放棄：JJP 潘冀聯合建築師的熱情》這本書，展現了 JJP 團隊對於建築設計的熱情與堅信的理念，鼓勵同仁們不被框架限制，勇於創新與挑戰，每位同仁都是專案執行的重要推手，重視團隊合作與人才的成長，從不強調個人風格，就是 JJP 的企業文化，無私地將團隊的設計經驗透過書籍分享出去，這些態度與精神相當寶貴與值得肯定。

琉璃工房創辦人、藝術家
楊惠姍

《輸 100 次也不放棄》光看這個書名，已經看到一個人與眾不同的思維，以及他的氣魄跟勇氣。

為建築界泰斗的新書寫序，這個邀請對我來說，帶來的驚喜與興奮，如同得到一座最高榮譽的獎座。

與潘冀老師相識於 TRAA 台灣住宅建築獎，主辦單位認為「人」是建築的核心，除了建築專業評審，也邀約人文與藝術創作者共同參與。

潘老師被評審團推選為團長。

第一次見到潘老師就感到很溫暖，一頭銀白的頭髮溫文儒雅，以近八十歲的高齡、在國內外建築界的地位，願意領導評審團隊，在整個評審過程真誠地投入，包括到現場踩點評審，不管路多遠多難走，他都堅持要仔細地去看那些入選的作品，如此，他才覺得「對得起」那些好的建築作品。

我深深地被感動，也領悟到一個人為什麼會成功。

不久後，我收到潘老師的信任邀約，希望琉璃工房能在 JJP 四十週年，製作一款特殊的感謝禮，特別強調要以「回收料」做循環設計。因為潘老師四十年前就一直在推動綠色建築永續的概念。

循環設計的再生作品，也正是惠姍多年來心之所想，這個任務，驅

使工房在環保的使命上加快腳步。

我心存感激，因為我知道他是在幫助我，支持我，鼓勵我，引導我。

作品設計期間，工房團隊拜訪 JJP，事務所同仁分享：「潘先生至今仍要求，中午大家要聚在一起午餐，堅守團隊的情感交流。和琉璃工房一樣呢！」、「每年賀卡，潘先生仍堅持親簽，簽五、六百張」……

工房團隊回來熱切和我分享的，不是 JJP 四十年輝煌的歷史，他們念念不忘的是這個事務所的文化與溫度。

潘老師以「家」為管理模式，背後的核心就是「愛」，愛這個家，關心在家裡所有的人。這種以愛為核心價值的管理方式，自然而然培養出人跟人之間的良好情感關係。在這種情感與理念共識下，自然會創造出「以人為本」的有情建築。

因此，在所有的提案書裡，最關心的永遠是人在建築中的角色與價值，以及如何不影響地貌與生態環境，期望以他們的設計，推動未來，改變世界，期許社會更美好。

就像 2022 年普立茲克建築獎得主 —— 非洲建築師 Francis Kéré。Francis 心中對他的國家充滿強烈的「愛」與「關懷」，啟發他用專業智慧，以及極具創意設計的建築去改變他的國家，改善貧困家鄉的教育及環境。這個「慈悲的願望」給了 Francis 強大的執行力量。

在興建同時，以建築做為教育概念，幫助很多家鄉的同胞，讓他們有工作的能力。這樣的建築觀念，引起國際上的很大關注；進一步讓這些理念擴展得更深更廣，做到輻射狀的影響，非常了不起。

潘冀老師也分享了他在戴維斯布洛迪建築師事務所（Davis, Brody & Associates）工作時，親身見證了這個影響力的經驗。

在紐約經濟落後的哈林區 Riverbend 國宅社區案。這類社會住宅常遭住戶仇視而被破壞，然而 Riverbend 的居民卻因為這樣好的設計改變了對環境的態度，自發地組織巡守隊，維護自己的家園。

他從此相信並且力行：「設計可以改變社會，建築的存在是為了人。」更是做為一位建築師，對人，對國家、社會應有的責任品格。

創作一個「對得起」自己的建築，要付出很多的代價，必須在「有所為，有所不為」上有所抉擇，在理想與現實、營運與財務的壓力上找出平衡點。這些代價都必須先「燃燒」自己，才能堅定初心。

為了給予建築師團隊更多的學習與失敗的機會，為了讓世界看到台灣在建築設計領域的能量，為了做自己相信的事，這個背後是大量資金與人力的投入，那是「捨」與「得」之間的取捨，那是經歷逆境時，需要有一個巨人的肩膀才能承擔的。

因此，在 JJP 成立四十餘年之際，看到他們匯集過去失敗案例集結成書出版，全然不意外。那是一種心胸開闊而生的謙沖與自信。

書中所分享的每個案例，JJP 娓娓道來發展的歷程、要克服的困難、要創新的挑戰，就連未成案的省思也是養分，對於建築同業與學生是非常珍貴的參考。

我也從這些案例中，看到了創作者的靈魂，那份對人跟土地永遠的關懷與情感，為了理想，燃燒有著共同信念的人，一起學習與成長。

不禁回想起三十七年前，一群人創建琉璃工房時的願景：工房的作品，將永遠深植在民族文化的土壤裡，吸取最深邃的養分，成為未來一種深入國際市場、吸引所有跨國籍需要的全球性產品，它的表面是工藝的、美術的，實質蘊涵卻是一種源自民族智慧的思想和情感。

　　相較於 JJP，琉璃工房很小，但無論如何，我們始終相信，每個人都可以用自己的設計力量，讓這個社會更美好一點點，只要我們都不放棄。

　　因為只有文化，才有尊嚴。

　　推薦此書，共勉之！

序 建築的解放

國立清華大學通識教育中心教授
吳光庭

在台灣的社會發展歷程中，1980年代可以說是建築發展歷程中巨大的轉捩點，十大建設的完成、商業建築的興起、台北市信義計畫區的開發、建築的「宜蘭經驗」已開始有所展現，以及新竹科學園區的成立，再加上許多早期（60年代）留美且具有優秀建築專業經歷的中壯代建築師於此時回台創業，不僅強化了台灣的建築專業體質，也為80年代起欣欣向榮的台灣現代建築發展多樣性奠定基礎，而這正是潘冀建築師於回台工作與創業當時，台灣建築界所共同面臨的社會背景。

在這樣的背景下，潘冀建築師1981年自行創業以來至今逾四十年，如今的潘冀聯合建築師事務所（簡稱JJP）已經是員工人數近三百人、完工使用之建築件數超過千餘件、台灣最具正面指標性意義的大型國際知名建築師事務所，建築設計業務執行範圍以台灣為主，另有中國大陸、東南亞及美國的業務。

對建築師事務所而言，已完成的建築作品正是最貼切的指標，標示著JJP在建築設計專業領域上的貢獻，形成對台灣社會極為正面的影響力，而這一切已透過許多建築作品專業獎項如建築師雜誌獎，或如中華民國國家文藝獎，以及多家國內外知名出版公司所編輯的中、英文建築作品專書的高度肯定。

而本書的編輯與之前已出版的作品集的差異在於，出版目的不在於以 JJP 建造完成及使用的真實存在的作品為主，而是選自因參與諸多不同型態競圖未獲選，或已完成設計但因故未建成，或參與不以建造為前題的「紙上建築」等「未建成」（unbuilt）之作品。如果不是本書的出版，這些作品有可能從此歸檔而少有面世的機會，畢竟 JJP 主要業務來源並非競圖，且因故未建成之建築占比亦不高的情形下，這些經過精選、大部分因競圖而未獲選的作品所呈現的設計內涵，傳達出 JJP 難得一見的另類真實建築與對建築的真情。

　對 JJP 而言，競圖的參與雖非必要，但是，因參與競圖所付出的沉重成本，在物質上難有具體回饋，這其中至為寶貴的競圖實戰經驗及心得，可能也將跟著塵封。

　然而，建築競圖的成敗所反映的「未建成」並非單純的「紙上概念」可比擬，一件建築專業思慮完整的競圖案，不會因未建成而失去其與生俱有的建築價值，JJP 決定將這些作品集結成書出版，並與專業社群及社會大眾分享得失，以 JJP 目前的社會形象，對較缺乏與國際性建築師專案設計合作經驗且相對保守的台灣建築界而言，透過全書共二十六件因各種不同緣由、背景而未建成之作品參與者的專業分享，是一項難得且具正面專業示範意義之舉。

　「競圖」所產生的設計構想，存在著以批判現實的思考為出發點，其結果往往是建築師視為回應生活現代性追求與想像理想新建築的最佳注解。本書中所呈現的作品，正嘗試表現 JJP 一向予人理性、內斂、

穩重的建築風格之外的另一面向，譬如，書中提及與國外建築師事務所合作競圖之例，在不失 JJP 的主體性之餘，在不同生活文化背景及建築專業環境差異的情況之下，為什麼要「合作」？如何「合作」？「合作」什麼？透過 JJP 的關鍵參與者有如內心話的自白，反映了在競圖期間短暫脫離事務所常規設計流程脈胳後，所呈現另一面向的理性優越，也就是前述的現代性，不因競圖獲勝或失敗，均將可能內化為常規經驗中，從而強化了 JJP 更旺盛的競爭力及韌性。

　　本書的質與量展現了 JJP 另一個面向的真實，書中所呈現的非典型思考案例與我們已熟悉的 JJP 典型設計脈絡，形成一種對 JJP 很重要的經驗互補，兩者之間，就建築設計創作的主體性而言，並無絕對的分別。透過本書的精采圖文，最難得的是書中每件建築設計創作當事者，真情流露分享其完整的建築設計創作論述及思考脈絡的得失，讓我們重新認知到在建築創作經驗上，要先解放自己，建築才有被解放的可能。

失而不敗

分享成功將贏得讚賞；分享失敗卻能贏得人心。

Sharing successes win applause. Sharing failures win people.

—— 提摩太・凱勒（Timothy Keller）牧師

分享成功會建造阻隔的高牆；分享失敗能打造溝通的橋梁。

Sharing successes build walls. Sharing failures build bridges.

—— 洛琳・克拉克（Lourine Clark）泉源財務顧問公司創辦人

做為國內規模最大、員工兩百餘人的潘冀聯合建築師事務所（簡稱JJP），成立至今四十多年來，累積完成近千件具開創性及先導性的建築作品。這期間，許多業主慕名前來，包含台積電、台達電、聯發科、巨大、富邦人壽、玉山銀行、上海商銀、政治大學、海洋大學、中原大學、逢甲大學、門諾醫院、台大癌醫中心、台中榮總、國立公共資訊圖書館、墾丁海生館……，各行各業的領導者，都把自家的總部、研發、生產、辦公大樓、宿舍等委託給 JJP，基地遍及台灣、中國大陸與海外。

身為創辦人，今年已逾八十多歲的潘冀，仍然每天工作八小時。他固定上午十點上班，中午休息一小時，晚上七點下班；如果哪天晚一個小時到事務所，他就會自動延後一個小時離開。

但在訪談中，他更津津樂道的是：「JJP 從開業第一天至今，都提供員工午餐、每月按時發放薪水，更是全台最早實行週休二日的建築師事務所。」

2008 年，全球金融海嘯來襲，社會氣氛非常低迷，許多原來 JJP 熟悉的業主或是開發案都暫時停了下來。JJP 有一定規模，既然短時間沒有生存壓力，潘冀於是趁機讓同仁嘗試一些平常比較少做的競圖。他說：「那一陣子，我們連續參加了十幾個比圖，成功率約一半，還算高。」

這些競圖，包含 JJP 熟悉的圖書館，以及較少嘗試的展演廳、美術館等；透過競圖，JJP 也接觸不曾合作的產業與業主，甚至和國外建

築師事務所合作提案。過程中，JJP看到了制度與人性的局限，雖然不免感到失望，日後卻也未曾放棄參加比圖，至今競圖業務約占全部建案的10%。

JJP曾經在一年內參與公共工程比圖十幾次，甚至在明知不會入選的態勢下也要爭取，是因為秉持「捨我其誰」的想法，認為由JJP來設計，可以做出對社會與環境更有益的建築。

建築的壽命長達數百年，它影響的不只是委託人、使用者，還有座落所在周遭的人、路過的人；換句話說，建築師對社會有一份不可規避的責任。

盈利不是JJP參與競圖的目的，因此每次提案時，總是秉持「建築存在是為了人」的理念，不因外在競爭激烈、要求不合理或制度不妥善而改變。

潘冀豁達地說：「你可以說我們古板，但我們一定要維持自己堅信的理念，否則JJP就沒有存在價值。反正坊間建築師多的是。」

此外，潘冀也指出，進入JJP工作的設計師都非常優秀，這樣的人才到任何地方都是受到歡迎的，他們之所以願意到JJP，正是因為JJP始終抱持理想，這是很重要的動力與工作氛圍。

除了社會責任，對一向關心同仁成長的潘冀來說，比圖也是不同的學習機會。

委託的案子通常目的性很強，設計師發揮的空間有時較有限；競圖的建築類型多，設計師可以多元嘗試、發揮創意。固然設計師也會因

為競圖失利而感到挫折，但是「學習本來就是這樣，」潘冀說，「我們希望每一次參加比圖都有可以學到的東西。」

一家建築師事務所要參加競圖，需要釋出很大的能量，在壓縮的時間裡投入最好的資源，如人力、資金與時間，和同事的熱情。

從發布競圖消息到文件、簡報提案，時間通常只有一、兩個月，組團隊、提案討論、深化設計、構造討論、景觀規劃、製作效果圖甚至模型，參與的同事通常得上緊發條、全力投入。而每個項目，潘冀都會參與重要的腦力激盪討論。

若以成本來衡量，一場大型的國際競圖約需耗費高達六百萬元，即使是小型競圖也要燒掉兩、三百萬元。到如今，JJP 已經投入至少數億元。

即使有些設計最終未獲青睞，JJP 仍然堅持做自己相信的事。

「能成功拿到比圖，得以實踐夢想，讓更多好建築存在於社會，固然是好事，」潘冀說，「假如已經盡心盡力，結果仍然不如我們期望，可能是有一些功課需要學習。難免有挫折感，但是上帝給我們的負荷不會超過我們所能承受的，就是要盡力去承擔。」

這個負荷，包含個人的壓力與情緒，也包含事務所的營運與財務。

因為秉持這樣的工作態度與精神，回流的業主占了 JJP 三分之二以上的業務，四十多年來總是能兼顧生存與理想，潘冀頗感欣慰：「JJP 一直活得還不錯。」

JJP 決定公開數十年來的未興建作品。這些作品，許多是競圖未被

選上的遺珠之憾，有些或因時間、環境變遷導致業主策略改變，最終無法進入實作階段，也有的是建築師純粹瘋狂的紙上建築。同事將多達百件以上的設計，重新梳理出二十六件，從解題策略、設計理念到事後反思，無私分享團隊的經驗。

在這個重視外在評價的時代，為什麼不出版成功的建築案例，反而要整理這些未能完成、看似失敗的設計？

「成功與失敗之間，從來沒有明顯的界線，只有實現與未實現的遺憾，」潘冀對成功與失敗有不同看法，在未實現的作品中，他看到同樣的價值，這些作品是「失而不敗」。

因此，這些設計如果一直束之高閣，未免可惜，其中埋沒的，不僅是設計師所展現的豐沛能量，更是事務所始終堅持「設計可以改變社會」理念的紙上實踐。年輕設計師或建築系學生不僅能參考其中的表現重點與切入觀點，甚至可能從這個基礎上發展出更好的設計。潘冀客氣地說：「我們花了很多心血做出來的作品，都是對同事們嘔心瀝血的見證，不能給同業或社會大眾看見，是十分可惜的。而對於參與過程的同仁，看到他們身心投入的貢獻，至少也應在『立功、立德、立言』的三不朽之一中呈現，希望多少也能讓他們覺得有些安慰，畢竟我們一起對這個行業與這個社會，提供了些許我們的專業參考與貢獻。」

在這些未竟的作品中，JJP 如何面對理想與現實的抉擇？抉擇背後的考量，反映哪些價值觀？

面對觀念、材料、技術的快速變化，JJP 如何不斷突破自我，展現最佳創意？如何與國際團隊合作共創，擴大自己的舞台與台灣的價值？

　　建築始終是為了人，人卻會不斷改變，JJP 如何思考社會趨勢與建築的關係？如何讓本來可能存留百年的建築不被未來淘汰？最終，團隊如何從「失」的過程獲「得」經驗累積？

　　除了從具體案例看見 JJP 對設計的不懈探索、持續燃燒的熱情之外，本書也深入專訪管理階層，探討 JJP 的企業文化，從品牌、營運、業務、國際觀及設計切入不同的視角，看見 JJP 四十多年來如何堅持一貫的理想、原則，積極面對建築師的責任。

　　處在順境中的人，容易堅持信念、保有熱情，並且對未來充滿想像，如果經歷挫折、面臨考驗仍然如此，JJP 的堅持，就更顯珍貴。這些作品的價值，亦是如此。

初心
誠實面對建築空間

建築不只有被欣賞的功能，
而是要照顧使用者，讓他們感覺妥適。

建築的存在是為了人

業界曾經評價 JJP 是一家「不追求個人明星風格」的建築師事務所，JJP 帶給人的印象，還得從建築設計的本質談起。

JJP 創辦人潘冀 1964 年前往美國留學，從哥倫比亞大學研究所畢業後，長達十年的時間，先後進入三家頗負盛名的建築師事務所工作，分別是 Philip Johnson & Richard Foster 事務所、Davis, Brody & Associates，以及 Collins Uhl Hoisington Anderson 事務所。其中，Philip Johnson & Richard Foster 事務所的主持人菲利浦·強森，更是第一屆普立茲克建築獎得主。

在這些事務所的歷練中，他接觸到許多才華洋溢的建築設計師，看到不同處理事情的文化，於是很清楚，明星特質濃厚的做事態度與方式，不是他想依循的方向。

潘冀說：「有些天才型的設計師確實很容易就展現個人風格，但是一百位設計師裡能出現一個天才，就很了不起了。大部分人不是天才，我們也不能假裝自己是天才。」

不過，更重要的觀察是，在潘冀眼中，建築與其他藝術創作有所不同。

藝術創作表達的是個人主觀感受，重視藝術家是否充分抒發自己的想法與情感，不需要考慮別人是否喜歡。但是建築牽涉的面向很廣，從委託人、使用者、路人，到建築的都市與其在環境中的角色等，都是建築師必須關懷的對象。

因此，雖然很多設計師從創意角度去設計一棟建築，但是對 JJP 而言，建築必須奠基於客觀而理性的分析。潘冀說：「建築師擁有藝術家性格，難免想展現自我，但是要稍微克制，將主觀與客觀融合起來。」

誠實面對建築空間，是 JJP 做設計的初心。按照不同課題、不同環境，將建築應該呈現的合理空間忠實地表達出來；也就是說，這個合理的設計，得回歸到使用機能與空間本身，而非建築本體。因為建築不是只有被欣賞的功能，最重要的是照顧裡面的使用者，讓他們感到妥適。

設計可以改變社會

早年，潘冀在戴維斯布洛迪建築師事務所工作時，事務所承接了紐約哈林區 Riverbend 國宅社區案。公共住宅預算有限，但他們仍然盡力以設計降低造價，把節省的費用回饋到公共設施與周遭環境，提升居住品質。

　　在美國經濟落後社區，這類社會住宅常遭住戶仇視而被破壞，然而 Riverbend 的居民卻因為這樣好的設計改變了對環境的態度，自發地組織巡守隊，維護自己的家園。

　　潘冀雖未參與該案，但是見證了這種影響力，他從此相信並且力行「設計可以改變社會，建築的存在是為了人」。

　　早在 1983 年，潘冀與王秋華建築師共同設計的台灣第一座開架式現代圖書館 —— 中原大學張靜愚紀念圖書館，就前瞻性地採用綠建築概念，在主建築外牆增設保溫空氣層，並透過牆面的上下開口創造舒適的通風環境，並採自然光減少耗用能源。完工啟用至今，不僅是中原大學具有人文特色的地標之一，也成為建築系教科書裡最具代表性的研究案例。

　　同樣的，設計高科技廠房時，潘冀也堅持這樣的原則，台積十二廠暨總部大樓就是極具代表性的作品。在符合高科技產業快速建廠所需之外，同時強

調環境生態與員工生活，以水景、步道、退縮綠化帶等設計，徹底翻轉高科技的冰冷感。

在本書的設計案例中，從中原大學聯合行政服務大樓、新北市立美術館、澎湖北海遊客中心、苗栗客家文化園區、台南市立圖書館到台灣科技大學學生宿舍，也都會看到這些設計思考：拉近建築與人的距離、讓更多民眾使用該空間、減少建築對環境的壓迫感、連結歷史情感、超越業主的期待……

JJP 的企業文化

為建築注入人文溫度，是潘冀的個人理念，也是 JJP 的企業文化。

新生代的設計師江存裕就說：「以前在設計圖上畫一條線，覺得這就是一道牆，但是經驗愈多之後愈有壓力，那條線不再只是材料、格局，背後還帶著責任。」

JJP 主持建築師之一蘇重威表示，JJP 不會為了炫技或標榜風格，蓋出一棟造型石破天驚卻與環境不協調的建築。他相信：「當我們誠實面對議題，就能在有限的資源下，設計出一棟為業主解決問題，還能滿足使用者需求，同時與環境和諧共存的建築。」

為了完成建築師的使命，不被個人主觀的偏好、想法所局限，JJP 在設計流程上有嚴謹的要求。

在提案過程中，潘冀經常問同事：「你的方案只有這幾種嗎？」

早年在 JJP 的會議室或大學課堂上，面對一個建築，潘冀甚至要求至少提出五十個方案，希望對方從不同角度切入，激發更多想法。有些比較固執的

人立刻搖頭，表示自己已經想破頭了，不可能再有更好的設計，但是在潘冀的堅持下，果然幾天後還是提出五十個設計方案，自己發現很多不同的可能性。

潘冀說：「探討一個問題時，大部分人常常先入為主，這樣的思考很狹窄，當你可以把自己解開，就會找到比原來更好的解法。」

設計同事各自發展解決方案後，通過設計會議進行腦力激盪，大家分享不同想法。每個專案的關鍵性討論，潘冀一定參加，並且和團隊一同發想思辨。過程中，有時候火花四射、有時候所見相同，最終都是互相說服、一起決定，而不是由權威聲音所掌控。

在設計面，建築要關照不同關係人的需求；在執行面，也需要不同專業來共同完成。這也是為什麼潘冀從創業第一天就堅持：「建築不需要個人英雄主義的大師，需要的是團隊。」

JJP以團隊合作，來完成心目中的理想建築。

採訪過程中，每一次談設計時，受訪者的簡報上常會列出一長排名字，猶如電影最後的工作人員表，上面都是協助過該專案的人，包括：設計師、音響、大地、景觀、結構、機電、空調等各項專業顧問，最後還抱歉地說：「幫助的人太多了，族繁不及備載。」

如今，潘冀聯合建築師事務所有兩百多位員工，包含設計、研發、品管、監造、預算控管等人才，不乏年資已達數十年者，是台灣規模最大的建築師事務所。

不強調個人風格，卻格外關注人在建築中的角色與價值，回看初心，JJP始終在通往信念的路上，堅持前行。

重新詮釋
族群文化的底蘊

2007 ｜ 台灣苗栗

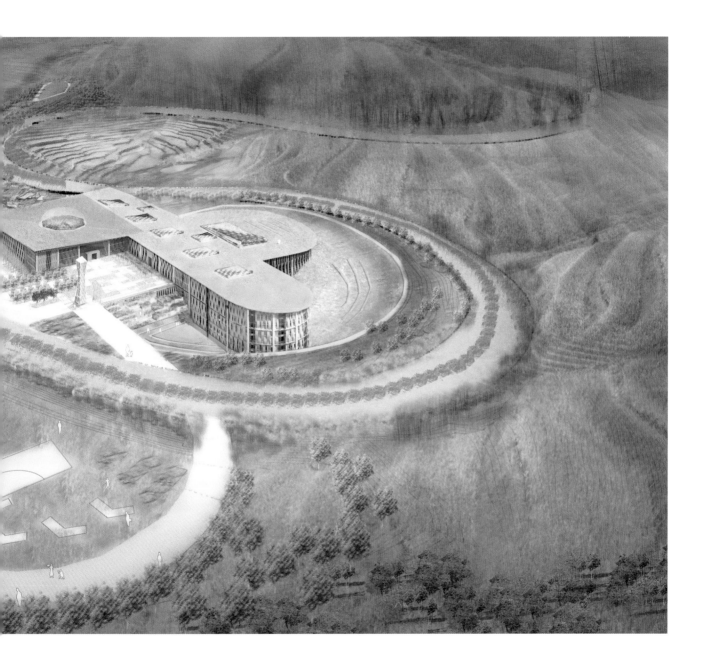

做為台灣三大族群之一的客家族群，一直有著非常鮮明的文化色彩。雖然歷經千百年遷徙，在離開中原以後一直以「客人」自居，隨遇而安，在盡量融入當地的同時，卻也在隱身過程中，堅持保存自己的文化與生活習慣，也因此，即使搬遷到不同環境，客家族群的辨識度依舊極高。

2007 年，客家委員會為了讓更多人認識客家文化的魅力，持續在各地推動客家文化，興建文化中心及文物館。苗栗縣是台灣客家族群居住比例第二高的縣市，而苗栗銅鑼科學園區內，正好有一塊位在丘陵上的土地，由於坡度起伏大，不適合蓋科技廠房，於是便釋出做為客家文化園區用地。

一場國際競圖盛宴，於是展開。包含來自日本、英國及國內等十八組團隊參與甄選，經過兩階段的比試，最後由劉培森建築師事務所及日本竹中工務店合作的團隊拿下第一名，第二名是英國札哈‧哈蒂建築師事務所（Zaha Hadid Architects）與林東嶽建築師事務所合作的團隊，第三名則是潘冀聯合建築師事務所。

勝出的前兩名，都是由國內設計師與國際設計師聯手組隊，而 JJP 認為由本土建築師主導設計，更能詮釋自身的文化樣貌，堅持不找國際團隊合作，因此，能在國際名牌中位列第三，雖敗猶榮。

隱於山水，顯於文化

如何在客家人世居的山城裡，順從環境打造一座「客人城」，展現自己的文化，歡迎遠道而來的參觀民眾，既隱且顯，是 JJP 面對苗栗客家文化園區空間的初心。而這份初心，如何充分表達在建築設計上？

談到客家建築的特色，很多人會想到分布在福建一帶著名的客家土樓 —— 一種利用夯土堆疊成巨型環狀如堡壘般的建築。事實上，也有參與競圖的團隊，使用土樓的意象來設計提案。

不過，JJP 團隊另有想法。

主持建築師蘇重威是這個計畫的主持人，回憶當年的設計過程，他認為，客家土樓只

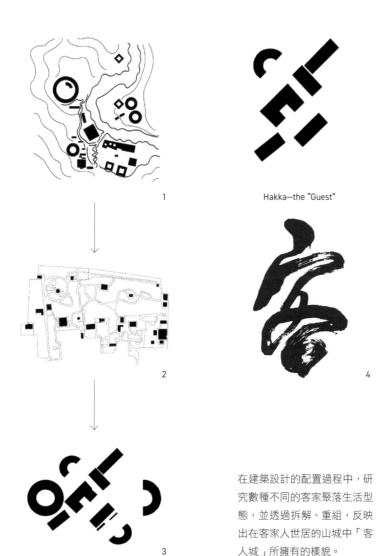

1

2

3

Hakka—the "Guest"

4

在建築設計的配置過程中,研究數種不同的客家聚落生活型態,並透過拆解、重組,反映出在客家人世居的山城中「客人城」所擁有的樣貌。

是客家文化因地制宜的特色建築結果之一，不見得能充分代表客家文化意涵；尤其若將土樓的形式移到台灣，建材從夯土變成鋼筋水泥，也將失去原來質樸的氛圍。

當 JJP 團隊實際勘景時發現，園區預定地呈圓弧狀，四周的地形也是曲線的丘陵地貌。從空照圖來看更清楚，園區預定地的南北向是縱谷，從高速公路開車下來進入園區，沿途是環山彎繞的 S 型路徑，公路巧妙地將預定地包圍在圓弧內。

這個綿延不絕的路徑，讓 JJP 聯想到傳統的盤長結。

以盤長結意象，詮釋客家文化的韌性

盤長結由一條繩子編成，可以編出千變萬化的造型，然而自始至終都是一條繩子。這種特性，正能象徵客家文明的韌性與獨特的文化凝聚力。

但是，這個振奮人心的創意想像，如何轉化為空間形式？

思考中，潘冀拿起經常書寫的毛筆，研究字體結構，不斷寫下「盤」字和「長」字。最後，他和團隊用兩個圓形做為盤長結的起手式，再把它拉直做為其中的串聯動線，除了量體按照盤長模式，園區道路也跟著盤長的大、小弧線與直線而規劃。

深化設計後，盤長結裡面的圓弧區域做為園區的建築主體，也就是文化館。

文物館順應地形設計為圓弧形建築，依不同功能，規劃了展示、保存、研究三個空間。三個空間的對外區域，則利用盤長的環形動線串聯起來；參觀者從園區道路走上來，眼前看到的也是道路環繞建築，呈現出盤長結的樣貌。

在主體之外，以「盤」的概念，依基地動線與需求變化而迴繞；同時以「長」延伸，

> **當關注社會文化的時候，不能僅看見流於表象的符號，而應該觸碰背後更深層的議題與文化意涵，經過轉譯的建築空間才能引人動容。**

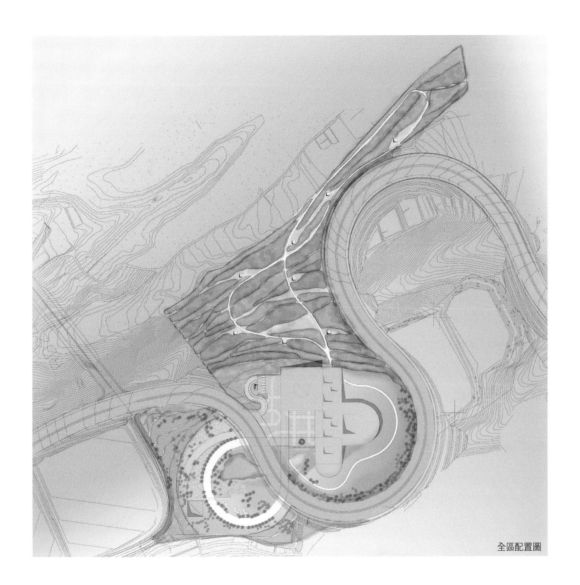

全區配置圖

連結基地之間與園區對外交通。

若將視線拉遠，更能看到這個設計彰顯出客家文化「顯」與「隱」的意涵。

由園區入口往上看，圓弧形的建築外觀，展現出客家族群的好客文化、辨識度高的「顯」性；若沿著高速公路蜿蜒而來，由山坡往下看，建築物僅露出透光的天窗，本體幾乎完全融入地景與山稜間，加上銅鑼山區終年雲霧繚繞，頗有「人在山中、山在林中、林在水中」的氛圍，展現的是客家文化的「隱」。

在第一階段比圖時，JJP特地以山水畫的寫意方式，呈現建築物在山霧中若隱若現的樣貌，融合以盤長結圖騰來詮釋空間意象，導入建築的空間規劃，展現「山水大戲」的寬廣角度，頗讓評審青睞。

只是，勝出之處也是失敗之處。在第二階段簡報時，JJP圍繞著山水及盤長結的主題，留下了想像的空間，但未能成功進化到詮釋展演空間的內涵。

後來參觀競圖成果展，JJP團隊觀察獲得第一名的日本竹中工務店，他們的作品不僅著墨於建築硬體，軟體也規劃得非常完備，各個空間的展示內容、擺放位置，巨細靡遺。園區未來將為客家文化創造的價值，具體呈現眼前。

JJP卻未曾著墨這一點，在展示空間的規劃上留了白。

「空間內展示什麼？要如何展示？難道是建築師畫得出來的嗎？不是應該客委會或博物館經營單位策劃嗎？這樣想當然沒錯，但是如果我們進一步由業主的角度思考，展示空間如何運用，結果可能不一樣，」蘇重威說，「我們描繪了一個山水故事的空白格局，把故事留給使用者的未來。但以競圖而言，如果我是評審，也許也會選擇構思比較完整的日本團隊。」

美好大夢誰來落實？

苗栗客家文化園區在2012年正式落成，JJP團隊回到現場參觀，卻發現當初日本團隊建議的展示內容幾乎沒有一樣呈現出來。當

潘冀以毛筆畫拆解「盤」、「長」的字體結構，象徵迴繞與連結之意，也蘊涵著與環境的共生，客家文化的源遠流長；團隊也進一步利用「盤」、「長」的意涵繪製出空間場景的想像圖。

下，團隊百感交集。

　　競圖時，日本團隊透過精采的規劃，描繪出美好的夢想，只是這個夢能否成真，究竟由誰來落實？

　　2020 年東京奧運會主場館的設計之爭，或許可以看到不同做法。當時，主場館的設計標案，評選出建築界知名的札哈・哈蒂團隊來負責。但設計圖提出後，日本建築界聯合向奧委會表示不適合，建議重新評選。主要原因是，英國團隊設計的建築造型非常前衛，卻未考慮在地的紋理與脈絡，不符日本內斂的文化樣貌，奧運結束後，巨資建造的場館反而會成為在地的大包袱。

　　好設計雖然沒有國界，卻存在對文化與城市生活的體驗與詮釋深度。日本建築師自己就會蓋場館，為什麼要委由外國設計師來蓋？奧委會在幾次開會討論後，決定重新舉辦競圖，最後由日本著名建築師隈研吾負

責。他較為低調也融合環境的設計，確實比原來英國的設計更能呈現日本文化。

競圖後的思考

雖然任何競圖的成敗，很難歸咎於單一原因，但 JJP 仍然回歸建築師的角色，反思如何補強自己不足之處。蘇重威説，除了相信自己要做的事之外，在競圖策略上，面對特定功能的建築，還是必須深入著墨呈現的內

建築設計上順應地形環境，減少突兀的建築造型，並將自然光線引入室內，使文化館從內而外地與自然結合，成為對環境空間友善的地景式建築。

剖透圖　　　1 — 生態修復廊道
　　　　　　2 — 多孔隙生態棲地
　　　　　　3 — 自然通風閘門
　　　　　　4 — 重力換氣循環管道
　　　　　　5 — 地層通風防潮設計
　　　　　　6 — 陽光空氣水控制器
　　　　　　7 — 雨水回收再利用系統
　　　　　　8 — 複層生態屋頂
　　　　　　9 — 生態展示教育廊道

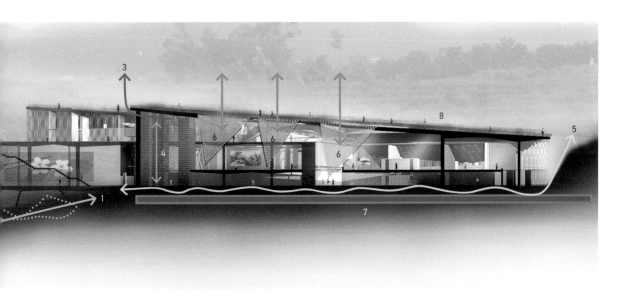

容，以完成它的任務。

　這場競圖為 JJP 帶來可貴的體驗，此後，參與藝術相關的建築類型提案，JJP 必引進專業的藝術策展營運顧問，讓作品更精準對應內涵，而在後來的新北市立美術館及桃園美術館競圖，討論展覽內容的美術館專家，也在許多重要的關鍵課題上給予互補的建議，強化了提案完整性，也讓業主看到團隊對專案的詮釋與理解。

> **空間內展示什麼，難道建築師畫得出來的嗎？不是應該由經營單位策劃嗎？這樣想固然沒錯，但若進一步從業主角度思考，也許會選擇構思比較完整的團隊。**

蘇重威

輸 100 次也不放棄

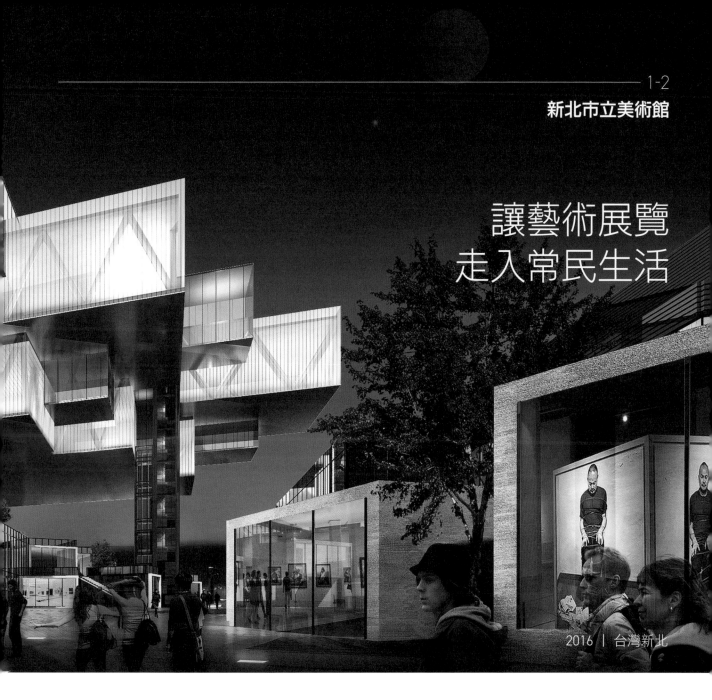

讓藝術展覽
走入常民生活

2016 | 台灣新北

相較於台北市的地狹人稠與極度商業化，新北市是一座擁有豐富表情的城市，綿延的山海線、多元的地貌，形塑了不同的地方特色，從九份、淡水、深坑到鶯歌，聚落、老街與舊建築交織出獨特文化，讓人流連忘返。

儘管如此，新北市卻始終沒有一座美術館來保存歷史文物，推廣地方文化，因此，2015年，市政府決定在鶯歌興建新北市首座美術館，整體工程包含當代美術館、兒童美術館、展演廳、公共服務區等。

首先公開招標的第一期工程，是當代美術館。這場國際競圖吸引十幾家國內外建築師事務所參與，最後由大元聯合建築師事務所拿下第一名，第二名到第四名則由來自國外的建築師事務所獲得。JJP 名列第五名，鎩羽而歸。

但是在同一年，英國素負盛名的建築網站WAN（worldarchitecturenews.com）公布年度建築大賞（WAN AWARDS）時，JJP 所設計的《新北市立美術館》，卻入圍「Future Projects—Civic 2015。」

「Future Projects」泛指僅有設計概念、被延宕或是興建中，或是未實現的競圖作品，JJP 的《新北市立美術館》獲得國際評審肯定，在諸多參選作品中脫穎而出，成為該年度全球六件入圍作品之一。

藝術不該停留在殿堂

美術館的預定地就位於鶯歌火車站附近，是大漢溪與鶯歌溪匯流交界的高灘地，為「三鶯陶瓷藝術主題園區」開發計畫的特定專用區，鄰近的水岸景觀公園、鶯歌老街及鶯歌陶瓷博物館，觀光人潮不輟。

但是，團隊不打算在這裡建造一座宏偉的藝術殿堂。

JJP 認為，藝術的可親近性本來就不高，美術館也總是予人封閉及距離感，如果再以高大的巨型建築矗立在地形高低起伏的公園內，民眾更容易望之卻步。

設計執行副總監曾彥智回憶起，在當時實地前往鶯歌，勘察這座海拔約四百公尺的城鎮之後，深刻感受到高低起伏的視覺印象；

三面連接台地與丘陵，簇群的屋舍高高低低分布其上，大漢溪於一角潺潺流過，漫步巷弄間，小徑錯綜交雜，住家相近，彷彿能感受到彼此的生活作息，頗有陶淵明筆下「阡陌交通，雞犬相聞」的氛圍，是一座美麗的小山城。

曾彥智認為，應該將這個特點納入設計思考，他與團隊討論，決定解構一般主體建築物封閉厚重的概念，改成以上下層錯落的方式呈現。

這個做法，削弱主體建築物帶來的殿堂式感受，而且以地面層的空間與園區綠地結合，讓藝術空間能成為市民生活的一部分。

上、下層空間扮演不同角色，卻又相容、相成。

雲的典藏，聚落的親近

上層三、四樓是主體建築，設計成一個大方盒，宛如山上飄浮的白雲，做為原定的藝術展場。外牆材料使用槽型玻璃（channel glass），這種玻璃不透視卻能透光，可以減少封閉式空間的壓迫感。喜歡欣賞藝術作品的觀眾，將擁有一個安靜品味的舒適空間。

下層一、二樓，則設計了許多小方盒，高高低低分布，除了輝映山城聚落的印象，也是活化藝文交流的所在。

每個小方盒都可以是一個藝術工作坊，讓年輕藝術家也有自己的場域，創作並展示自己的精心成果。建築師蘇重威說：「要透過建築規劃讓人群走進藝術，其實效果有限，不如再創造一個空間，納入可親近性高的手作文創、工藝品等，吸引大眾參與。」

而當建築物的量體部分抬高，讓出最大開放空間給地面層，並透過特殊結構系統減少落柱，底層空間不僅更形開闊，也與旁邊獨立的展演廳之間形成一個半戶外的出入口廣場。這個半戶外廣場能遮蔽豔陽、抵擋東北季風，無論大型展演、演唱會、市集，都可以在這裡舉辦。建築主體底部的材料使用鏡面不鏽鋼，參與活動的人如果抬頭仰望，便能發現自己的歡樂身影。

類似這樣集經典藝術、大眾藝術與文化活

設計概念：雲端山城。

動於一棟建物的設計，在台灣並不多見。大部分美術館比較親近大眾的樓層，都是咖啡店、書店、紀念品店等，蘇重威舉例：「即使台北市立美術館，參觀民眾如果想要看一些更貼近生活的手作藝術，或逛逛市集，都得穿越馬路到花博的爭豔館，才能做到。」

除此之外，JJP 還有一個巧思。由於鶯歌以生產陶瓷聞名，團隊特地將陶瓷在燒製過程中產生的冰裂紋概念，帶入地景設計，民眾漫步其中，可以感受到獨有的地方特色。

一座能讓藝術真正走入常民生活的建築，至此成形。

以初心面對變化

如果這個設計被實現，那麼，無論逛老街的觀光客、運動的自行車騎士或是下班回家的居民，來到園區，沿著原有的生態環境拾級而上，就可輕鬆漫遊於不同空間，無論休憩，或看展演、買手作品、參觀美術館，每個人都可以盡情遊賞。

「讓建築和社區產生互動關係，為周邊創造更大的價值，是事務所一直希望做到的，」曾彥智說。

競圖有時類似博弈，成敗沒有單一的原因，面對的條件、情勢充滿變化，更沒有一致的準則。

JJP 在設計苗栗客家文化園區時，缺少展覽空間的規劃；這次參與新北市立美術館的比圖，JJP 特地邀請策展團隊加入，對展間提出專業規劃與構想，包含從倉庫管控到運送流程都仔細思考，但評審的著眼點卻似乎不在此。

無論如何，從基地出發，讓環境永續，為居民創造更豐富的文化與生活體驗，始終是 JJP 的設計初心。

> **以上下層錯落的設計，呈現鶯歌美麗山城的特色。**

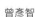

曾彥智

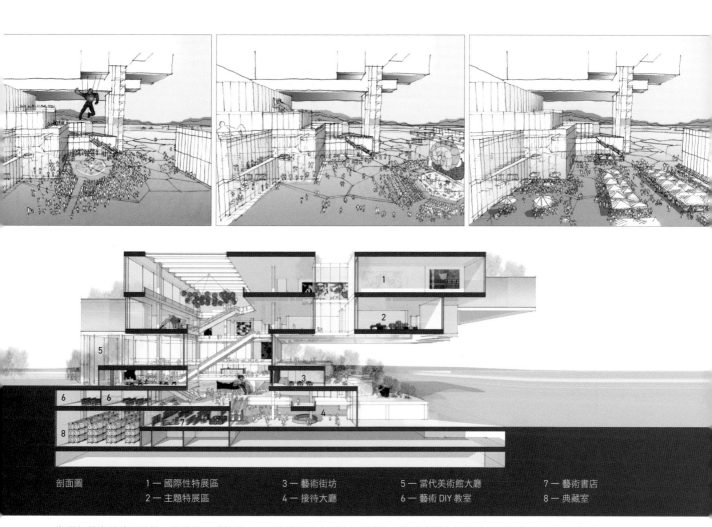

剖面圖	1 — 國際性特展區	3 — 藝術街坊	5 — 當代美術館大廳	7 — 藝術書店
	2 — 主題特展區	4 — 接待大廳	6 — 藝術 DIY 教室	8 — 典藏室

為增加美術館的可親性，將建築量體抬升，留設出地面層大型的入口廣場，讓美術館中不同形式的活動得以在入口的場域裡發生；亦透過由下而上不同尺度的空間設計，增加美術館與外部環境的連結性，創造出如雲端般建築的效果。

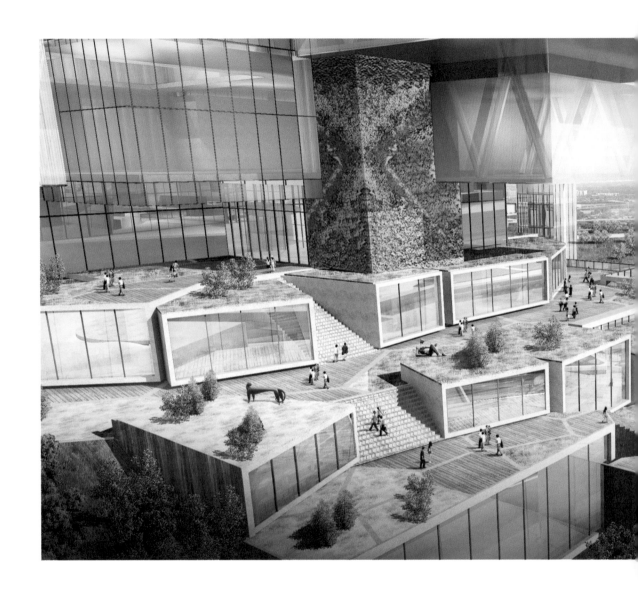

輸 100 次也不放棄

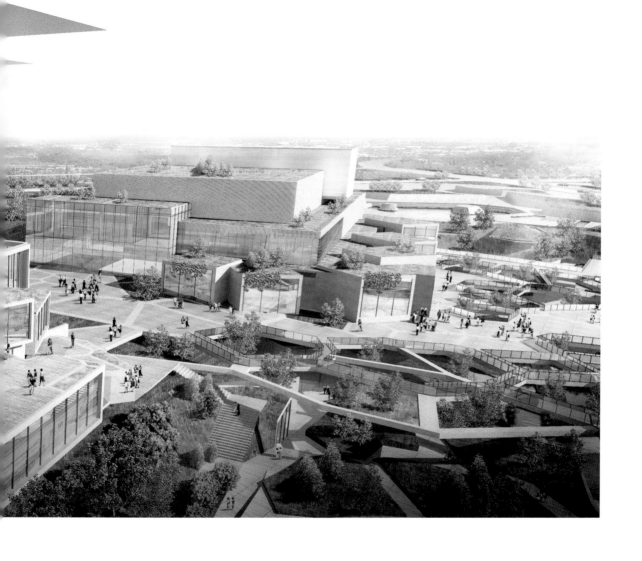

輸 100 次也不放棄

在城市中
復刻傳統合院精神

2016 ｜ 台灣台南

台南市立圖書館的館址，位於重新整頓的台南市永康東橋重劃區內，市府希望打造一個兼具閱讀、休閒、娛樂活動及社區中心的多功能圖書館，吸引遊客前往，進而帶動周遭生活機能與商圈的蓬勃發展。

2016 年，台南市政府開出國際競圖，共有來自國內外十六個團隊投標，且近一半是國際級的大型建築師事務所。

「圖書館重視的是使用者的行為與認同，是一種表現在地文化的機會，通常外國團隊會透過幾個象徵東方的符號去詮釋設計；但 JJP 能找到在地人最直覺的元素，做為切入設計的角度，也許有贏的機會，」主持建築師蘇重威說，JJP 因此沒有尋找外國團隊合作，另一方面，JJP 也想藉此挑戰，在不與國際團隊合作的前提下，會拿到第幾名。

事實上，創辦人潘冀長年與被譽為「台灣圖書館建築之母」的建築師王秋華合作，四十多年來，在圖書館建築領域累積了豐厚的經驗。在設計台南市立圖書館時，JJP 不曾因為國際競爭者加入而改變設計初衷。

城市圖書館不同於校園圖書館，除了藏書、提供閱讀空間之外，更重要的，它是一個地方的代表性公共場所，必須反映這個地方的生活方式，也要滿足不同族群的需求。

「我們想設計一個代表台南身分的圖書館，」負責這次競圖的設計師馬法耶說，這個身分不是誰說了算，而是要從歷史文化去挖掘，要符合當地的氣候、環境與資源，是這些元素形塑了一個地方的人如何生活。

❝ JJP 的設計是奠基於許多客觀研究才決定設計的樣貌，包含基地分析、機能分析，雖然不一定能獲得評審青睞，但 JJP 始終深信：設計的專業與視野，可以勝出。 ❞

知識與生活經驗的傳遞者

設計團隊中也有台南同事，大家到台南探勘基地，也一起研究台南歷史。

「田園、水渠、三合院，這三個元素，基本上就是台南在地村落的原始風貌，我們希望

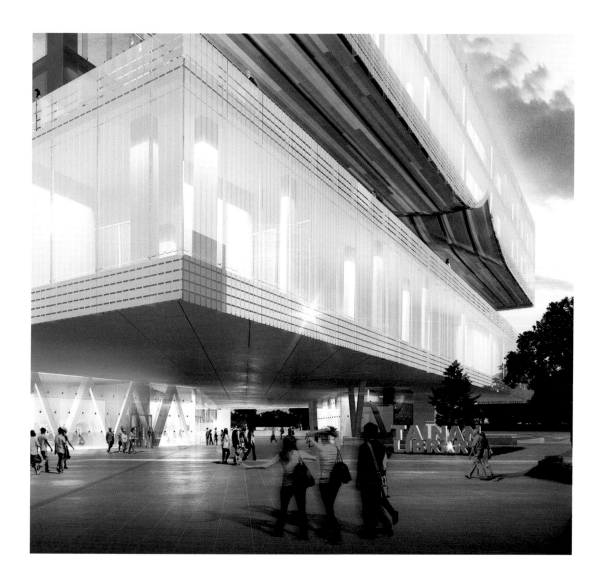

透過現代建築的方式呈現出來 —— 讓我們行走在曾經的道路，越過曾經的河道，停留於古老的屋簷下，遊歷空間便是一種文化的閱讀；讓圖書館不只是知識載體，也是知識與生活經驗的傳遞者，」馬法耶説。

那麼，團隊如何透過現代建築來呼應這三個在地元素，設計一座符合居民生活型態，又能讓外來遊客感受在地文化，而且各年齡層的民眾都樂於使用的圖書館？

從歷史中的紋理來看，台南市立圖書館的預定地就在稻田與水路的交叉口，JJP再「將一座三合院放入一個方形盒子裡」，亦即在原本四方型的傳統圖書館基地裡，嵌入三合院的造型，讓三合院中間的開放空間，成為室內延伸出來的半戶外活動區。

這個半戶外活動區規劃成公園，任何身分的人進到這個場域，都能找到讓他感到自在的空間：想閱讀的人可以在屋簷下看書，活潑的小孩在樹下玩耍，阿公、阿嬤則在一旁看顧，一邊和鄰人愜意聊天，形成一個很自然的台南意象。

「這種經驗只能在氣候穩定的台南出現，」馬法耶説。他甚至遺憾地表示，「可惜圖書館裡不能吃東西，不然在這裡野餐多好。」

這樣的概念，不僅讓圖書館產生了外觀及功能的變化，也讓這個現代建築物，透過傳統元素再現當地生活樣貌。

「讓不同族群的人都願意進來，是潘先生要求的重點之一，」馬法耶説，「一座好的公共圖書館就像古代的地方教堂，無論穿西

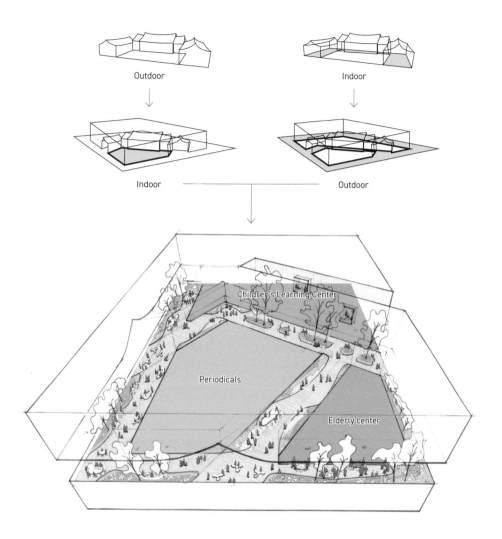

Outdoor

Indoor

Indoor

Outdoor

Children's Learning Center

Periodicals

Elderly center

將「田、院、水」的概念，重新詮釋後置入於圖書館設計當中，呈現出傳統都市型態的生活經驗。

裝打領帶，或是穿短褲拖鞋，你可以看到各種身分的人自在地穿梭其中，做自己喜歡的事，是一個屬於大眾的公共空間。」

在空間設計上，將地面樓層規劃成商業區，有咖啡廳、劇場，以及自動借書地方；二樓是多媒體欣賞區及台南記憶館；三樓是半戶外公園、報章雜誌區及童書區；三樓以上是安靜的圖書區。為了讓每個獨立空間互不干擾又能彼此串聯，JJP 特地設計一個大階梯，從二樓一路延伸到五樓，不僅把視覺動線串聯起來，也讓圖書區的人能輕鬆地走下階梯，進到三樓戶外公園，伸展因久坐而僵硬的肢體；而在商業區及戶外公園區遊逛的人，也可以拾級而上，轉換心境，進到安靜的空間享受閱讀。

為了打造空間的開放感與明亮感，後續的細部設計，JJP 也都已經思考完整。「我們打算在玻璃窗戶上使用半透明的遮蔽性材料，設計出類似台南傳統窗櫺的細長圖案，取代窗簾，坐在室內的人能隨時抬頭欣賞窗外風景，視線得以延伸，」馬法耶說。

公共建築不僅是藝術，更是貢獻

這樣全心投入兩個月，設想不同方案、製作許多模型，JJP 最後拿到第五名。馬法耶幽默地感嘆：「這個案子可能是讓我哭最久的一次。」

這場競圖的評審委員共有八位，包含三位來自國外的專家。而獲得第一名的設計，是來自荷蘭知名建築師與台灣建築師事務所組成的團隊。

當一個好的構想無法被實現時，對於投入許多情感與心力的設計團隊而言，無疑是非常失落的。「我不會更改設計，」馬法耶仍然堅持，設計不是個人主觀的喜好，而是奠基於許多客觀的研究，包含基地分析、機能分析等，JJP 是根據這麼多的設定，才決定設計的樣貌。

從行銷城市的角度來看，或許與國際知名團隊合作，是主辦機關的重要考量之一，但 JJP 仍然願意挑戰，並且相信好的設計專業與視野，可以勝出。

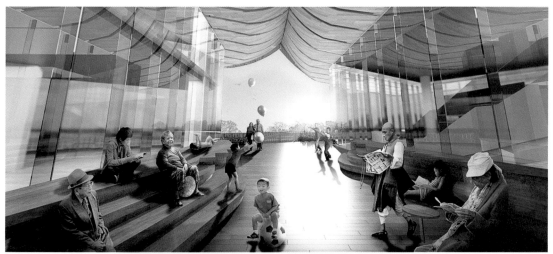

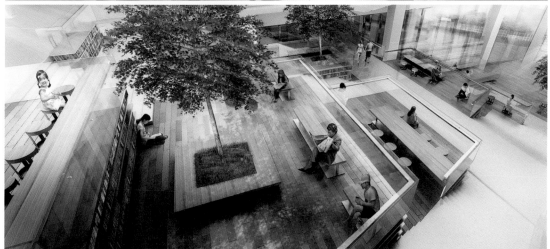

打破傳統圖書館的使用思維,將容納市民活動的階梯式多功能開放空間置入其中,讓圖書館空間多樣化。

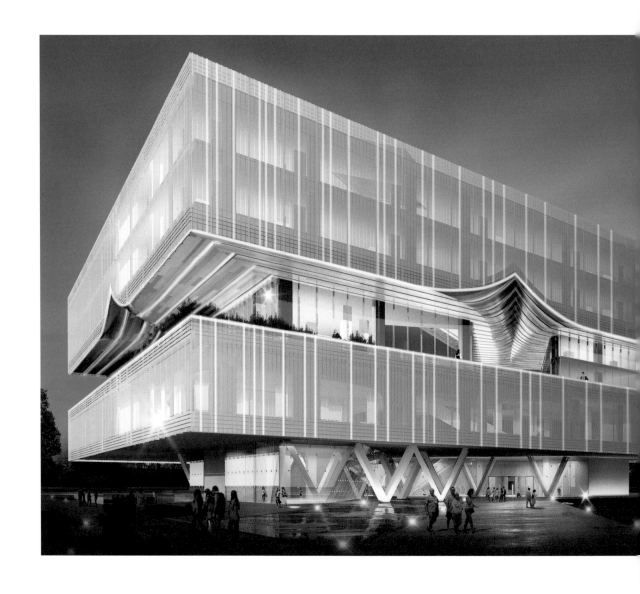

輸 100 次也不放棄

1-4 ——————

中原大學聯合行政服務大樓

看向
校園環境的未來

2009 | 台灣桃園

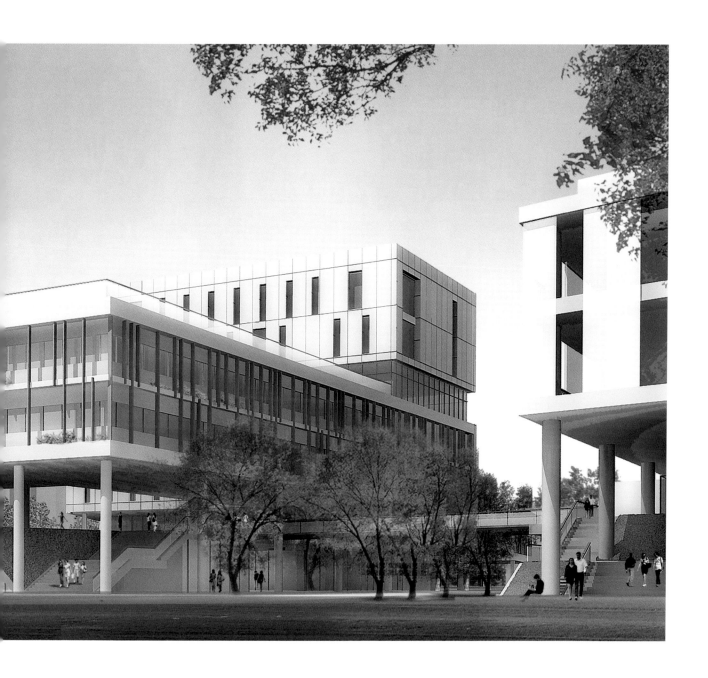

創立於 1956 年的中原大學，幾十年來，學生人數成長了近四倍，約有一萬六千多人，當年設立的行政大樓已經不敷使用，導致行政單位分散在校園各處，造成師生及校友洽公的不便。

2009 年，中原大學決定在舊有的行政大樓區域，也就是校門口右側的土地，興建聯合行政服務大樓，讓洽公者及所有師生都能在同一個地方處理所有事務，並成為校園再造的新地標。

JJP 自從創辦人潘冀在 1985 年為中原大學完成圖書館後，又協助中原大學進行整體規劃，也陸續設計了工學館、體育館、游泳池及全人教育村等，團隊抱著故友的心情，參加比圖。

難解的題目

看待建築，JJP 設計師重視的除了基地本身，也必定將四周的環境、動線，納入思考。

當時參與本案的設計師曾彥智還記得，中原大學的需求書上寫著：「以校門口右側停車場為主要建築基地，興建一棟包含行政部門、集會堂與教室等多元功能的聯合行政服務大樓。」在研究校園內外空間後，設計團隊心中一沉。

如果在預定地上興建一座巨型聯合行政大樓，立即可見不少負面影響：進入校門就感受到大樓的壓迫感、遮蔽鄰近居民的視野、犧牲與校齡同年的老樟樹林……

難道就要這樣設計下去嗎？遵循校方的競圖要求，而不顧一切可預見的問題？

此次競圖的專案組長陳伯楨說：「對待建築設計，怎麼下筆很重要。好的決定，可以讓校園長遠發展；相反的，一個行動錯了，也可能導致校園發展受阻。」

不願意輕易放棄的設計團隊，將眼光移出面前的框架，然後，看到一塊被預定地、舊行政大樓、懷恩樓圍出的綠地廣場。他們的眼睛亮了起來。

中原大學的校園並非一開始就有完整規劃，而是由小區域增建、演進，再逐漸擴散，最後呈現出一個 C 字型的校地。在過往的隨

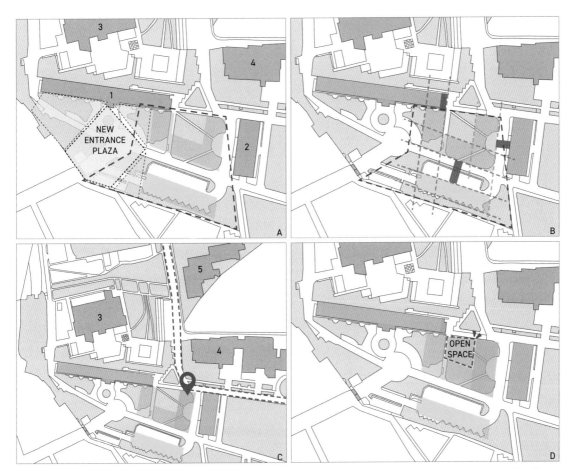

A — 透過建築量體的圍塑，與舊有建築懷恩樓共同形成完整的入口廣場意象

B — 透過量體配置的形狀，得以與懷恩樓、行政大樓產生新舊建物間的連結性

C — 延續全人教育村、圖書館所建立的校園軸線，於軸線末段透過節點創造新地標

D — 新的配置創造第二層次的開放空間，產生校園新軸線

1 — 懷恩樓
2 — 行政大樓
3 — 圖書館
4 — 科學館
5 — 全人教育村

機配置中，隱隱出現兩條東西向軸線、一條南北向軸線，而這塊綠地，就在這三條軸線的交叉點上。

校舍、大樓分布在軸線兩邊，師生、職員在軸線上往來，這個交叉點，是所有動線匯流之處，可說是校園的核心。

「我們的解題方式，是讓聯合行政服務大樓變成校園樞紐，」曾彥智說。

創造新樞紐，串聯舊格局

只要將基地以此位置為中心，在這裡蓋聯合行政服務大樓，並且賦予更多功能，效果將超乎預期。

「在人群匯流處創造一個場所，讓人和事增進接觸、密集交流，我們覺得是一件好事，」另一位當時參與的設計師梁建元說。

當四面八方的眼光投向此處，看到的是互

> **跳脫框架及限制，回歸設計的初心，讓建築真正成為連結人、社區與環境彼此關係的關鍵樞紐。**

動、是熱情，校園氛圍將變得更活潑開放。

在 JJP 團隊的規劃中，簡言之是這樣的：將綠地抬高，一樓做為學生遊走及新行政大樓的公共服務空間，另外設計大樓梯及綠地斜坡通往二樓的空中花園，師生可以在此休憩、交流。

拉高的綠地，提升了廣場的使用機能，並且強化了新行政服務大樓與環境的親近及視覺關係。這個大樓成為地標與中心點，軸線更清楚，破碎的校園格局也將因此被串聯。

另一方面，新基地創造了可使用空間，在原本的預定地上，即可減少大樓占地面積並且降低高度，只增建一棟較低矮的大樓，一樓做為聯合服務中心，二樓則做為多功能集會堂使用，然後利用天橋連接對面的新行政服務大樓。不同功能的空間既獨立又串聯。

建築量體退縮後的好處是，不僅可以保留現有樹列及人行道路，也能讓校門口的迴旋空間變大，車輛出入更方便，視覺上也更有氣勢。

猶如在一盤看似散亂的棋局上找到棋眼，

在競圖過程中，仍持續在量體配置上嘗試各種不同的可能性，來解決團隊希望達成的訴求。

將棋子放上去，這盤局就活起來了。

　　不過，這個綠地廣場不在學校的規劃之中，把一棟大樓變成兩棟大樓，也不是學校的想像。超乎需求書的設計，能被業主接受嗎？建築設計師的職責是什麼？涉及預算與營收的比圖，應該冒險或是保守？

設計師的抉擇

當堅持專業可能增加投資風險的時候，信任與堅定會是團隊持續相信自己的能量。看似有所選擇，對 JJP 的設計團隊來說，卻只有一條路可走。

　　有豐富校園建築設計經驗的潘冀認為，學校建築最重要的命題是校園紋理，如果建築物的設計不注重紋理關係，即便使用機能不變，也會影響校園動線的秩序。

　　這就是為什麼 JJP 要定義新行政大樓為校園樞紐，透過這種解題方式，去修補原來不

懷恩樓　　　　　　　　　　　　　　　　　　　　　　　　　　交流廣場

夠清楚的規劃架構。

　　另一個重要命題，就是保留校園情感。基地左側的懷恩樓是創校的行政大樓，JJP 在設計上特意繞開它，這是為了讓學生留下共同的校園記憶。

　　「校園建築與商業建築相當不一樣，」陳伯楨說，「商業建築只要考量自己的利益與效益，但是校園建築是公共財，思考面向比較複雜，包含學校想要展現的態度、對外關係、

從剖面上可見，抬高的建築量體，創造了第二個可供學生交流與休憩的廣場，延續校園的軸線動線，讓校園活動能在不同高度、層次的空間中發生；而抬高的建築也能串聯起基地周遭的舊有建物。透過活動的發生，讓校園的記憶得以延續。

行政大樓

綠帶

剖面圖

校友情感等。」

團隊和潘冀討論這個大膽的想法。潘冀的回答簡單明確：「打破思考框架，挑戰保守態度。」

熱血的同事立下「投名狀」，矢志在有限時間內完成專案。為了專案大家犧牲過年假期，甚至去潘先生家吃年夜飯。結果，輸掉競圖。

謙卑，是我們的答案

陳伯楨和團隊深自反省。他認為，JJP 設計的架構方向，無論是抬高綠地讓底層有更多空間，或是保留人行道及樹林，都是正確的決定，但不可諱言的是：降低了基地後方舊行政大樓的重要性。

這棟從 1969 年就創建的行政大樓，陪伴學校走過一段篳路藍縷的路程，多年來，承載著中原師生的情感與記憶，直到今天，即使新的聯合行政服務大樓已經落成，校長室依舊設在舊行政大樓內。

「或許，當時我們在空間配置上更多一層考量，接受度會更高，」陳伯楨説，按 JJP 的設計，在新舊兩棟行政大樓之間，雖有道路連結，但這樣似乎還不夠，應該保留對這棟建築物更多觀賞、接觸的空間，才能回應它在教職員心中的位階與情感。

業主眼前是校園的歷史，而建築師看到的是校園的未來。

「建築師要更謙卑，」梁建元説，「環境、歷史、情感……，是我們下筆時的羈絆也是條件，我們要更深入了解使用者所在乎無形的情感，再提出專業的建議與見解，有時候完全理性的選擇不一定是最終的解法。」

> **對於業主需求，若將產生可預見的負面影響，我們不會輕易放棄，而是將眼光移出框架，找到適當的解題方式。**
>
> 曾彥智

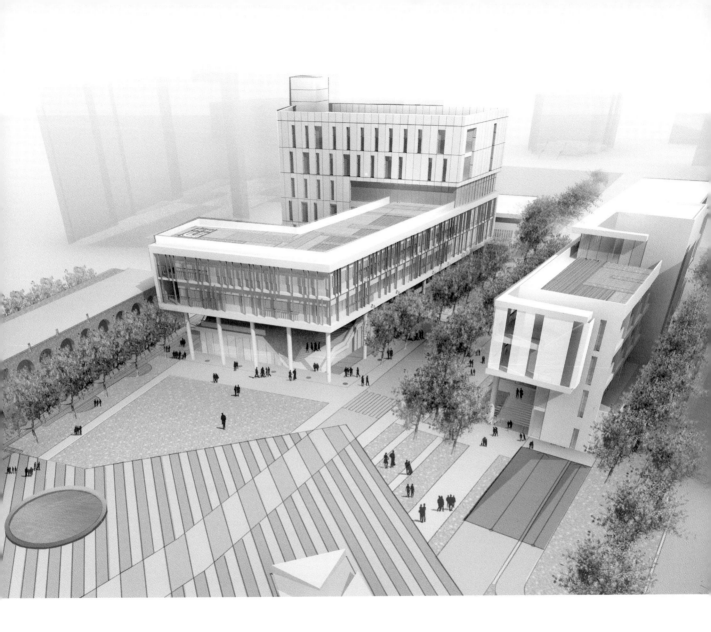

台灣科技大學學生宿舍

創造開放交流
凝聚共識的空間

2017 ｜ 台灣台北

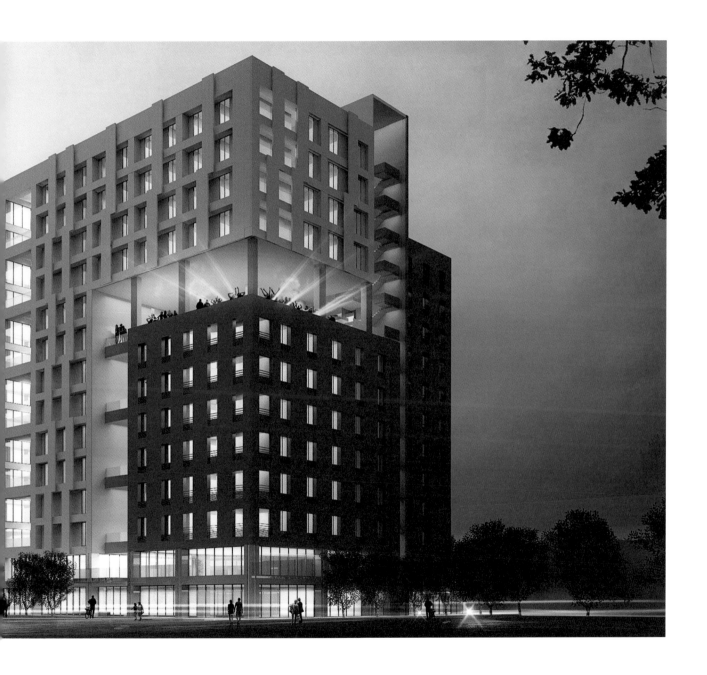

人的一生中，能夠結識至交好友最寶貴的時光，大概就是大學時期。這段時間，年輕人活力充沛、同學關係單純，是互動最頻繁的時光。因此，校園的建築功能與環境氛圍是否有助人際往來，就非常重要。

台灣科技大學是台灣頂尖的科技大學之一，也是唯一進入世界六百大名校的科技大學，外籍研究生人數居全台之冠。這樣一所知名大學，校園空間卻有些待解決的問題。

面積約十二公頃的局促校園，加上缺乏可以交流互動的公共區域，學生午餐時，常常得跨越馬路到對面的台大用餐，下課時間也很少在校園逗留。

而位於學校後門的學生宿舍區域，機車、腳踏車凌亂停放，一旁還有台大畜牧場，經常飄出令人難受的異味，學生更是很少主動前來。

2017 年，台科大打算興建新宿舍。能不能透過新建的宿舍大樓，將這個小區域翻轉成校園活動的核心，進而凝聚學生的向心力，激盪創意的火花？

JJP 成立後就積極參與校園規劃與建築，四十多年來，在十餘所大學校園進行不同規模的大小專案，無論翻新、修改或興建新的建築，始終希望透過建築改變校園風貌，凝聚學生的情感與向心力。

尤其，JJP 創辦人潘冀曾先後在台北工專、東海、交大任教，更在中原大學授課十三年、在台科大授課十四年，深深感受到校園空間亟待提升的問題，更希望透過這次競圖，提供師生一個優質又多功能的公共空間。

宿舍規劃應以全校區為範圍。

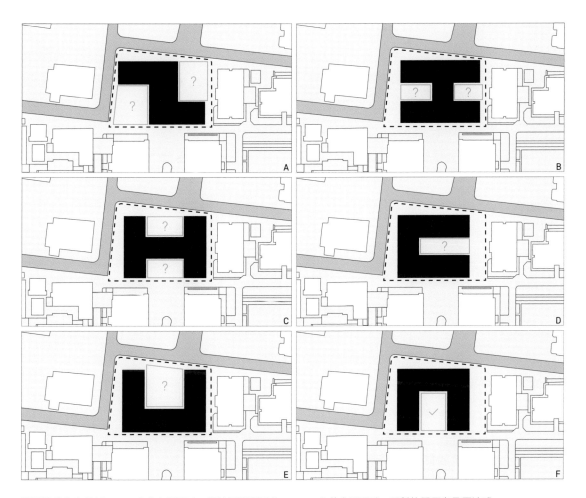

配置計畫方案分析：A — 公共空間零碎、與校園關係不佳　B — 公共空間零碎、面對校園面寬具壓迫感

C — 公共空間零碎、採光房間數量較少　D — 面對校園面寬具壓迫感、服務核位置與校園連結弱

E — 面對校園面寬具壓迫感、公共空間與學校關係不佳　F — 與校園關係良好、公共空間最大化

是宿舍，也是家

猶如許多傳統的學校宿舍，台科大原本的宿舍大樓，是一排四、五層樓的建築，功能簡單 —— 讓學生睡覺、讀書，因此一樓以上就是房間，一層層望過去，感覺非常封閉，也因此，雖然有許多外籍生在台科大就讀，也與本國生住在同一棟宿舍，彼此卻鮮少有交流的機會。

當時參與本案的設計師馬法耶說：「潘先生覺得，這個學校需要用不一樣的思考方式，去優化目前校園的空間現象。」

馬法耶來自尼加拉瓜，十二年前來台灣念大學之後便定居下來。他以過來人的心情表示，外籍生隻身在台灣念書，有賴學校為他們創造互動空間，認識更多在地學生，來調適生活和心理的衝擊。

他認為，校園宿舍就像學生的另一個家。而所謂的「家」，不僅要舒適，讓家人喜歡住在裡面，還應該有客廳、休閒場所，能迎接朋友前來拜訪。

那麼，如何設計出一棟像「家」一樣的宿舍大樓，同時改善台科大後門的環境，讓宿舍、校園與地景自然串聯，擴充學生的活動空間？

「打開」這個概念，便成了 JJP 的設計重點。因為透過打開，才能增加交流，進而創造凝聚。

在 JJP 的設計中，以一正一反的兩個 L 型建築，扣合成兩棟緊鄰的學生宿舍大樓。兩棟大樓之間則保留了六公尺的距離，猶如一條長巷，做為虛體空間。

這道長形的虛體空間，是為了打開校園與大自然的界線。

台科大宿舍的背面，是美麗的蟾蜍山，前面則是水池與樹木交錯的庭院。為了不讓宿舍大樓遮擋景觀，JJP 打開宿舍大樓的縫

> **❝ 校園宿舍就像家，不僅要住得舒適，還要迎接朋友來訪。因此，JJP 以「打開」為設計重點，讓宿舍、校園與地景可以自然串聯，增加交流，進而創造凝聚空間。 ❞**

A — 透過建築量體配置上的虛體，連結校園與周遭環境景致

B — 並透過地面層開放空間的留設，擴充學生活動的空間；在不同高度上打開人、環境與校園的界線

隙，學生只要坐在庭院，視線便能穿過縫隙，欣賞遠方山景。

這道虛體空間，也打開學生之間的隔閡。

面對虛體空間的大樓垂直面，設計了幾個色彩明亮的露台，水平面則為開放式多功能大平台，做為外籍學生與本地學生最主要的交流空間；一、二樓規劃為餐廳、圖書館及小型社交活動區域，三樓以上才是宿舍。

宿舍基地前原有的 T 型樹海，因為這道空白的穿透而連成十字型。「這個十字交叉的地方，也就是宿舍大樓一樓的開放空間，未來也將成為校園主要的活動區域，我們把它定義為台科大之心，」馬法耶說，在這裡舉辦的各種表演活動，從不同高度的露台往下觀看，都猶如置身其中，是視野最好的戶外展演場地。

用「開放」取代「限制」

而在實體建築的設計中，也帶著「打開」的意圖。

JJP 要打開傳統宿舍「非住宿生止步」的界線。為了讓宿舍與校園產生連結，在一樓的開放空間往右搭起空橋，連接學生活動中心與體育館，不僅住宿生一走出宿舍大門，就可以利用空橋進到校園，非住宿生也可以從空橋進入宿舍大樓的開放空間，活動範圍因此延伸。

JJP 以挑戰傳統學生宿舍的思維，用「歡迎來家裡做客」的方式優化台科大校園空間。結果，JJP 拿到了第二名，與第一名僅有一分之差。

要改變學生宿舍長期以來的設計，並不簡單。馬法耶記得，在向學校進行簡報時，五位具有土木工程學術背景的評審問了一個問題：「這麼多公共空間，如何管制？」

原來評審看待宿舍的角度，仍然是傳統的「集中管理」與「限制」；換言之，就是希望避免外面的人進到這個場所來。

事實上，國外大多數的大學宿舍，都是以開放之姿，歡迎不同身分的人進入。「所以我們只能告訴評審，日後可以跟學校討論哪裡設計門禁。但是一、二樓做為開放空間，

建築配置回應校園主要動線及開放空間。

是希望校外學生也能進來交流，」馬法耶感慨地說。

其實，按照客戶要求，設計傳統樣貌的宿舍，對 JJP 來說更簡單，但要打開傳統的校園宿舍，創造一個虛體，讓活動在宿舍間的場域發生，是相對麻煩的。「從平面的動線規劃、管道配置、防水設計⋯⋯，都會產生更多實務面的問題，」馬法耶說，「這種自找麻煩的設計方式，若想要在預算內完成，得花更多心思。」

但是，JJP 懷抱著對建築的初心，仍然堅持呈現這個優於業主需求的作品，希望改變學生使用宿舍的經驗，在年輕歲月留下豐富的記憶。

「潘先生常說，做公共建築是一種貢獻，」馬法耶說，「因為從商業角度來看，公共工程從來不會賺錢，從名聲來看，可能有一半是正面評價，一半是負面的議論。如果不是抱著熱情，希望貢獻專業、改善使用者經驗，我們不需要做這麼自找麻煩的設計。」

所謂「好的設計」，其實不見得能獲得每個人的支持，尤其公共工程在經費與時間的限制下，有太多因素要取捨。建築師蘇重威說：「或許校方想趕快解決住宿人數的問題，我們為台科大宿舍設計而衍伸出來的功能，並不是他們優先的考量。」

「我們思考多種面向，做了大量研究，也和潘先生、蘇先生密集進行討論，」馬法耶無奈地說，努力很久的想法最後未能執行，其實非常痛苦，「但是，痛苦的不是我們沒拿到案子，而是因為我們注意到別人未曾注意的地方，卻無法被理解。」

競圖失敗雖有遺憾，但是 JJP 突破傳統，用不一樣的方式去詮釋學生宿舍，也為校園建築功能帶來新的思考。

> ❝ 競圖的遺憾並非拿不到案子，而是團隊注意到別人未曾注意的細節，卻無法被理解。但突破傳統、貢獻專業、改善使用者經驗，用全新方式思考建築的功能，仍然是設計師不變的初衷。❞

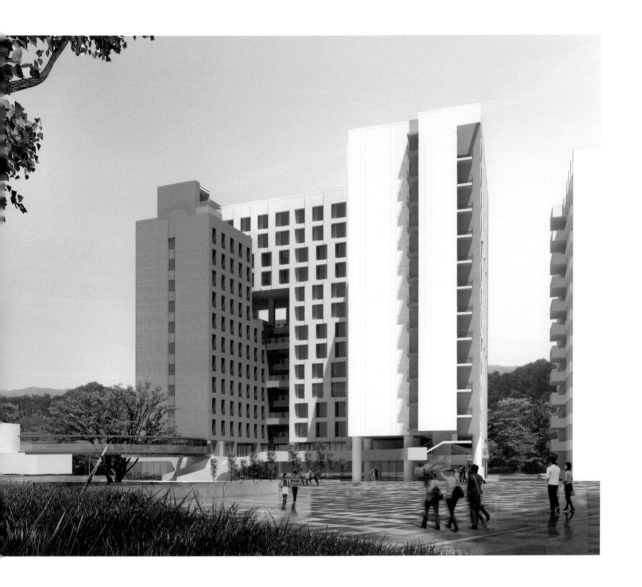

拾取在地智慧
構築與常民共存的
生活場域

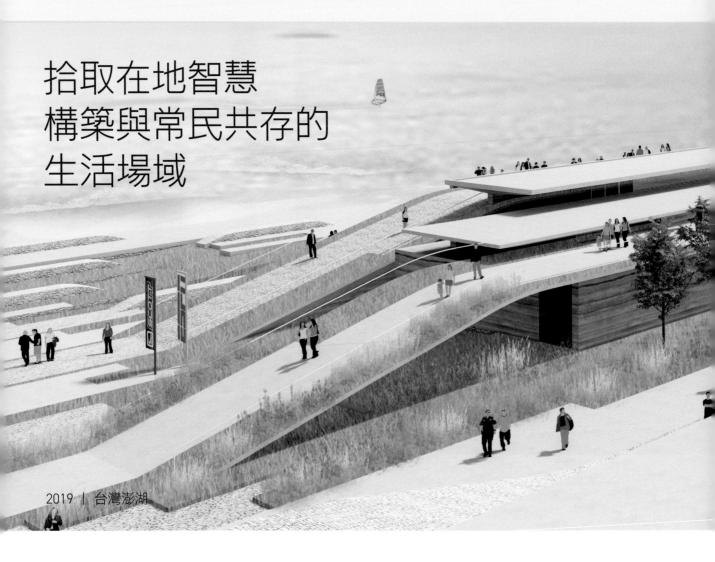

2019 ｜ 台灣澎湖

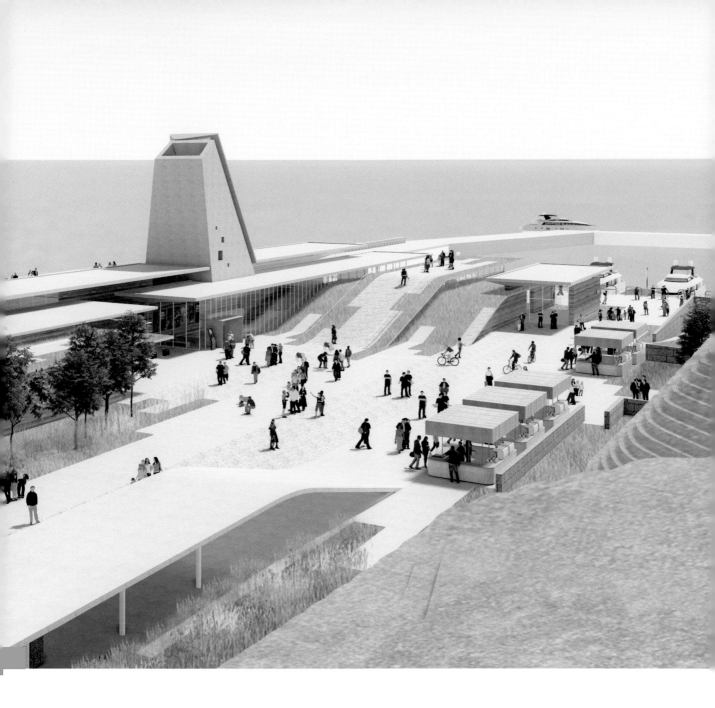

赤崁村位於北澎湖的白沙鄉，是觀光客前往離島吉貝嶼的主要中繼站，坐落其內的北海遊客中心，不僅長年為遊客提供候船及餐飲服務，近年來，更因為舉辦國際海上花火節、燈會及沙灘藝術季，成為澎湖觀光的主要景點之一。

　　觀光局為了提供更完善的服務，2019 年，決定重建北海遊客中心。

實地探勘，顛覆紙上想像

設計師江存裕回憶，競圖案的準備時間大約一個月，在這麼短的時間內要精準掌握案子的全貌，包含大致的預算、採用的工法、設計的亮點到實地探勘，其實非常緊湊。

　　團隊動作迅速，決定參與競圖的第一天，就開始蒐集資料。他們明白這個建案所面臨的挑戰，有一大部分是如何抵抗東北季風，

也針對這一點，做應對計畫、配置空間。

對於這個發現，團隊一開始毫不意外。江存裕說：「了解地球物理的人，都知道東北季風有多可怕。」

直到現場探查之後，這個想法被顛覆了。東北季風並非如想像中，只是挑戰中的一個配角而已。

一般人對於澎湖的印象，大多停留在陽光、沙灘、海浪，這些與度假有關的美好意象，即使耳聞澎湖的冬季強風猛烈，沒有親身經歷過，還是很難想像它的威力。

設計副總監翁源彬是澎湖人，提醒團隊一定要去基地。江存裕記得他不斷強調：「那裡的環境跟我們在台灣本島的想像，完全不一樣。」

團隊抵達澎湖時，適逢冬季。他們從馬公

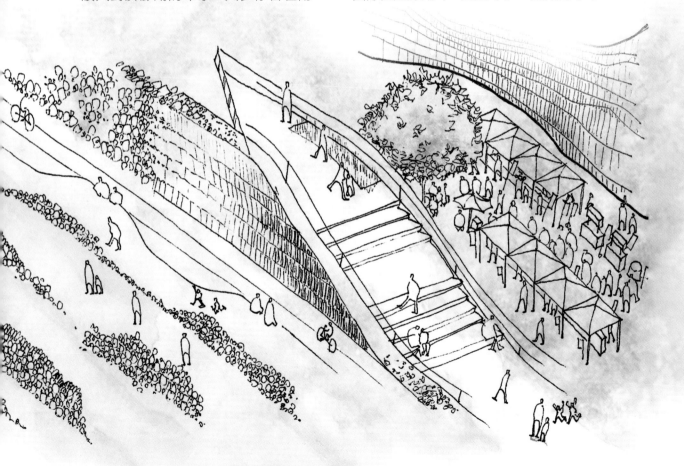

機場驅車經過跨海大橋,來到正處於東北季風第一線的赤崁村,下了車,幾乎站不住腳,只要逆風轉頭,眼鏡就被吹飛,連身上沉重的旅行背袋,也不斷被吹開。

一行人直接感受到相當於十二級中度颱風的威力,這才發現,東北季風將是影響建築設計最主要的項目,必須當作主角審慎對待。因此,之前所設計的輕巧構築,全部得重新思考。

除了強風之外,他們也見證了海砂對建物的嚴重侵蝕。他們進到一般民房,看到窗縫、門縫等處都堆著一層厚厚的白色海鹽。因為只要有一點縫隙的地方,海砂就會隨著強風鑽入,其中的鹽分很容易累積成塊,傷害房子。

在一般人想像中,面海開窗,涼風徐徐,是一種舒服的感受;但在赤崁村,面海大開窗的結果,就是增加建物毀壞的風險。

「打擊很大,」江存裕坦承。

不過,大自然造成的課題並非一朝一夕發生,數百年來,赤崁村居民在面對強烈的東北季風時,如何靠在地智慧與之共存?

運用在地的生活智慧

JJP的團隊,發現了幾個澎湖島上獨有的景觀 —— 擋牆、菜宅與礁石。

這一天,在澎湖馬公的篤行十村,從略高的斜坡望出去,他們看到一棵小院裡的樹,靜靜而立。

強風吹得人衣衫飛舞,這棵小樹,卻連葉子都靜止不動。為什麼?

團隊分析,小院外的擋牆是關鍵。居民就地取材,利用玄武石及珊瑚礁岩(又稱咾咕

從空照圖,可見澎湖受季風影響特有的景觀地貌。

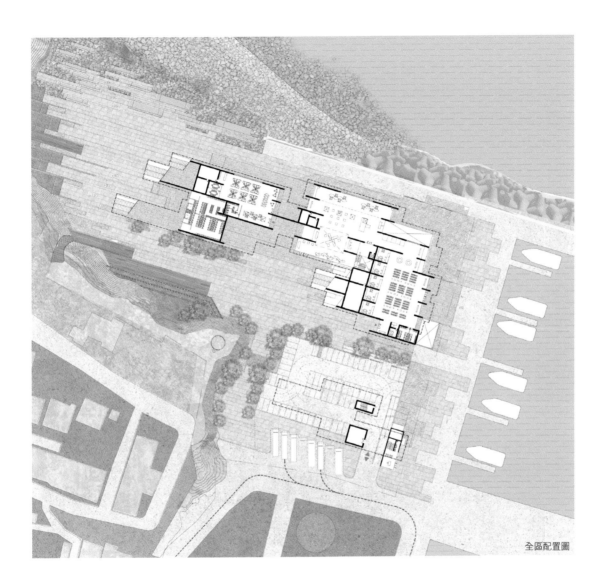

全區配置圖

石），砌成數道垂直交錯的高牆，一方面阻隔強風，一方面透過引流而宣洩風勢，所以擋牆內的小樹絲毫不受影響。

另一個獨特的人為地景，是菜宅，這是三、四百年以來先民的智慧。在澎湖的農田四周，常見到居民用石頭砌成矮牆來擋風，保護農作物，被稱為菜宅。島上的菜宅，全都砌成同一個方向，垂直於東北季風，有效抵擋強風吹襲。團隊調出 Google 的衛星空拍圖來看，更可以感受到菜宅方向一致、綿延全島所構成的秩序之美。

「這是我們很大的切入點，依循菜宅的紋理，將活動廣場設置在背風側，一來可以對抗東北季風，也能融入赤崁村的整體地景，」江存裕說。

> **建築是與在地共榮共存的場所，把環境的威脅變成助力，延續歷史記憶同時重新定義空間。我們會持續做相信的設計，也會持續尋找相信我們的業主。**

從抵達到離開，團隊受到極大的震撼，也決定翻轉原來的設計規劃。

形隨機能，創造絕佳空間

在 JJP 的新設計規劃中，首先是如何與東北季風共存。

前後兩棟平行的建築主體，與菜宅同一方向，並且將活動廣場置於兩棟建築之間。巨大的建築量體本身也形成擋牆，一方面阻斷強風，一方面導流宣洩風勢。透過這個做法，迎風面六至七級的風速，進入廣場後，已經降為怡人的二到三級。

當風不再是威脅，偌大的廣場便成為遊客與居民活動的絕佳空間。因此，JJP 進一步將廣場中的停車場地下化。

在最初的設計裡，JJP 將北海遊客中心的腹地規劃為三個大廣場 —— 碼頭廣場、節慶廣場以及親水廣場，但其中夾著一個停車場，廣場之間並未串聯。遊客從碼頭上岸後，或是搭車至停車場下車，無論前往哪裡，動線都不順暢，景觀也無法延續。

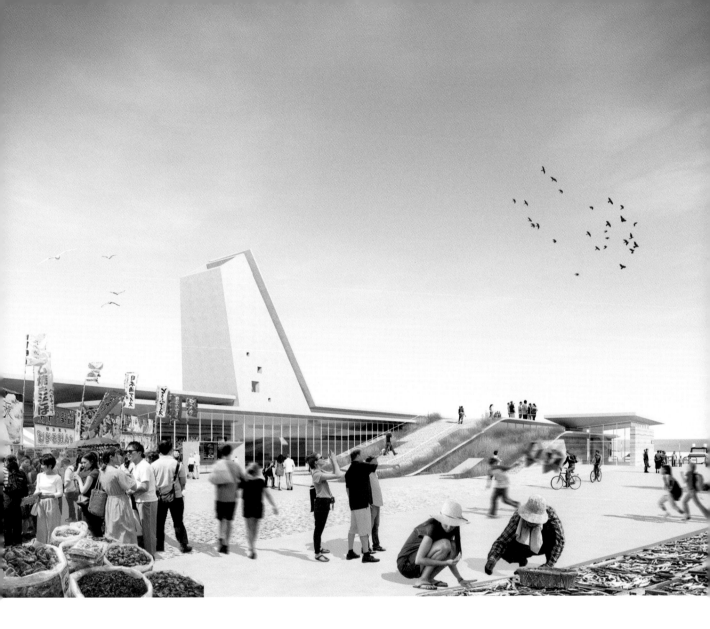

將停車場地下化後，廣場便能互相串接，遊客無論從哪一個起點進入，都能一路通行無阻，直達沙灘賞景。觀光旺季時，也不會因為人車爭道造成壅塞或安全顧慮，三大廣場可以吸納更多觀光人潮。

而對於平常在這裡曬漁獲、賣漁獲給觀光客的村民來說，沒有車子出入的廣場更便利使用。這也是 JJP 在此設計中的重要考量。

「我們每次做設計都會自問，占據一塊基地之後，能為周圍帶來什麼？」江存裕說，「建築師可以讓它是天外飛來的樓房，和旁邊的村落沒有一點關係，但也可以選擇不要這樣做。村民平常會在這裡進行的活動，我們也希望提供這樣的場所，並且有面向村落的入口，歡迎他們進來。我們的設計不是與村民對抗，而是和他們共存共榮。」

化威脅為助力

在設計中，雖然把東北季風列為必須克服的主要項目，卻也同時運用風，減少來自夏天烈日高照的炎熱。

在面海的第一排建物屋頂上，特別設計一個魚鰭造型的通風井，透過煙囪效應將風引流，把建築物裡的熱氣帶走。在炎熱的中東，在地建築常看到類似功能的設計。

這個魚鰭造型的通風井，還有另一層文化性的意義。北海遊客中心原來有一座老燈塔，因為長年受到海砂侵蝕不堪使用，預定在遊客中心重建時一起拆除。過去，這座燈塔是赤崁村的地標，外出的居民或歸程的漁船，只要眺望燈塔，就知道回家的方向。JJP 特地設計了這座象徵燈塔的通風井，希望繼續指引在地居民的返家之路，也讓在地的記憶能夠延續。

燈塔下方的主建築內，為室內多功能展示廳，JJP 邀請了在科技藝術領域頗負盛名的豪華朗機工一起合作。

團隊善用在地季風的特性，設計了有趣的裝置藝術。比如在隔絕東北季風的擋牆上，鑿幾個類似哨子的孔洞，遊客只要按下按鈕，就能聆聽強風透過孔洞所發出不同音頻的聲響，別具創意。

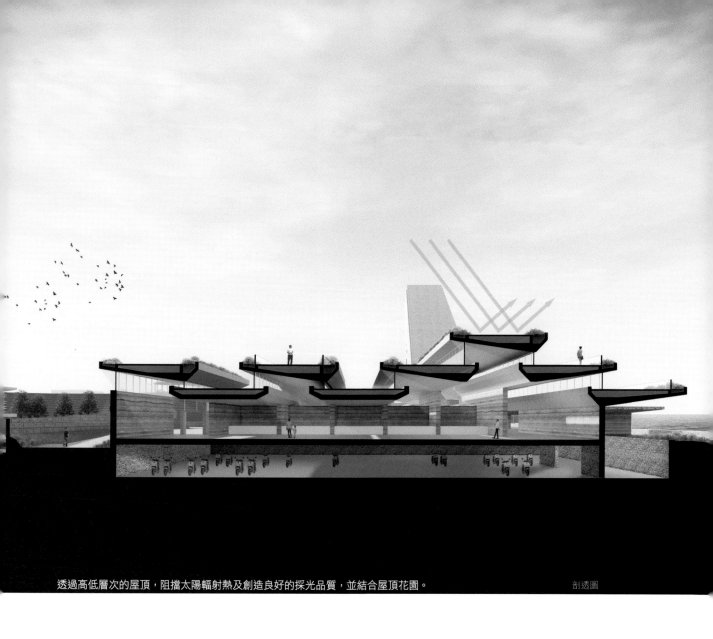

透過高低層次的屋頂，阻擋太陽輻射熱及創造良好的採光品質，並結合屋頂花園。 剖透圖

做我們相信的設計

競圖能否脫穎而出，關鍵有時不完全在設計本身，很多時候，未能獲勝是因為評選的重點與建築師的設計理念不一致。

這次勝出的設計，強調了自然採光，透過許多面海大開窗，讓室內更明亮。JJP 所設計的北海遊客中心，著重在預防性功能，希望避免大開窗帶來的維修成本，江存裕說：「我們不希望把問題丟到使用階段，造成管理的困擾。」

停車場地下化，也沒有得到主辦單位的認同。「或許是招標單位對廣場的重要性與我們的認知不同，」江存裕說，「我們覺得很可惜，因為這對當地居民或遊客的便利性，是可以預見的。」

「我們出手的，都是我們相信的，」江存裕說，這些未興建案，最終都會成為 JJP 內部分享的課題，並轉化為下一次設計的養分，「我們會持續去做我們相信的設計，我們也在尋找相信我們的業主。」

熱情
突破的思考與觀點

時時思考如何創新手中的設計，
讓建築引領文化、教育一起成長。

不斷探索最新趨勢

80、90 年代開始，JJP 接受台積電、飛利浦兩家科技公司委託，設計、興建廠房。當時台灣營造業普遍使用濕式工法，潘冀覺得這樣的方法無法面對興建高科技廠房所需要掌握的時效性，因此他大力主張使用在國外行之有年的乾式工法。

當時兩個廠房是由互助營造所承造，他們沒有做過這種方式，但因為 JJP 要求，只好跟著學。一開始做得七零八落，潘冀親自帶著互助營造董事長到工地，一處處告訴他哪裡沒做好、應該如何做，營造廠也積極改進。如今，乾式工法已經是台灣營造的標準工法。

儘管現今已是強調環保及綠建築的時代，但早在四十年前，JJP 設計的中原大學圖書館就開始實踐綠建築。而在屏東演藝廳，JJP 也以半戶外空間取代音樂廳內的部分中介空間，降低音樂廳的熱負荷及耗能。其他還有雨水再利用等節能設計、生物多樣性綠地設計，每一個細節都以環境永續的綠建築考量為準則。

從引進乾式工法和施工繪圖制度、綠建築研究，隨著科技發展，JJP 也已經透過資訊整合，先在虛擬世界設計、建造，然後在真實世界裡按部就班組裝，將建築過程中的誤差與損料降到最低，這是 JJP 在建築領域裡非常重要的跨越。

不斷探索最新趨勢

猶如醫學這一行，治療方式、器材、藥品的進步非常快速，建築也是一個永不停頓的行業，隨著觀念與科技發展，工法、技術、材料不斷推陳出新，JJP

也因此成立事務所智庫（JJP Lab），研究全球新趨勢。

在 JJP 的設計中，經常看到這種突破性的研究與運用。

透過不同材料的相互配合與對折角的研究，JJP 突破閩式傳統設計，為金門體育館創造多層次的外表，不僅融入太武山充滿皺摺的多角線條，並藉由亮眼與前衛的造型，讓它成為地標，進而扮演帶動區域發展的領頭羊。

設計自創手機品牌的台灣電子公司總部大樓時，JJP 嘗試當時台灣少見但國外普遍使用的槽型玻璃，兼顧了研發隱密性及天然採光。傳統玻璃帷幕上的垂直水平框料分割，容易有玻璃被方格子隔斷的感覺，JJP 與國外專家研究，改用鋼纜抗風系統，達到帷幕大面積穿透的純淨效果。

除了建材、工法的突破，JJP 也透過造型、空間的規劃，以嶄新的建築設計，為城市形塑精采的風景。

在台灣知名新聞媒體業者的數位雲端媒體總部，JJP 以創新的電視塔意象，樹立影視商辦大樓的品牌標竿；更透過影視大街，讓民眾一窺棚內的新聞播報、戲劇錄製，參與明星粉絲會或合影留念，打造全台首座觀光影視城。這件作品後來參加英國倫敦舉辦的紙上建築競賽，獲得建築設計獎。

在海洋大學體育館，以建築量體的下沉，並結合玻璃帷幕的設計，不僅緩和了大型體育館造成的視覺衝擊與壓迫感，拉近館內運動與館外人流的距離，當夜晚室內燈光亮起，這座建築更如海洋上指引方向的火炬。

在高樓矗立的廈門監管大樓基地，JJP 找到視野的出口，透過逐層扭轉量體的角度，巧妙避開其他大廈的視線阻擋與量體壓迫，進而擁有向海的景觀，也減緩了本身對四周與路人造成的逼迫感。

設計北部壽險公司總部大樓時，JJP 以「地球之眼」的造型設計，讓這座大樓展現氣勢與自信，同時兼顧保險業的情感溫度，並且運用材料、質感，讓這座位於松山機場旁的大樓，雖然受限航高，一樣能從企業旗艦躍為台北門面印象之一。

追求使用者的最佳經驗，JJP 透過積累的資料、對趨勢的研讀，創新手中的設計，讓建築引領文化、教育一起成長。

在屏東演藝廳、台灣戲曲中心，JJP 採用不對稱的斜面牆及天花板設計，讓聲音的折射產生更立體的效果，觀眾席打破過去的單向方式，以環繞舞台的方式配置，讓每個位子上的聽眾擁有相同的聆聽效果。這個設計，日後也表現在中央大學多功能大禮堂的專案上，獲得 IDA 國際設計獎銀獎等多項獎項的肯定。

JJP 上海辦公室參加岱山縣雙峰新城學校設計競圖，透過簇群式的圍合空間，讓學生增加更多互動機會，也讓知識走出教室，無處不在，打造了一座突破傳統框架、創新教育模式的校園。

種種突破，有些是 JJP 自己一路研究、發展而推動，有些則是因為業主的刺激而發想，但是無論如何，做為 JJP 的建築師，平常就要保持對世界的關心並且吸收新知。

停不下來的學習腳步

潘冀說：「台灣相形之下很小，世界各國的建築設計都在發展，我們要跟得上，就得隨時學習。」

進入建築領域六十幾年，潘冀沒有停下學習的腳步。JJP營運長張曉鳴形容他：「至今持續吸收新知，是很認真的建築師，從來沒有背離原來的角色。」

從年少開始，潘冀就對新事物感到好奇，喜歡看最新的雜誌與資料，進而養成讀書和蒐集資料的習慣，並且分門別類整理、留存，類型不限於建築設計、地域包含世界各國。當事務所遇到陌生的建築類型，潘冀的資料庫經常成為同事的百寶箱。猶如他所說的：「我們做設計的，絕對不能在象牙塔裡自己想像，一定要接地氣，所有狀況都要了解，常常去讀去看。」

而在事務所內部，也有讀書會、ArchiTea Time，所有同事一起參與，分享新觀念、好想法；加上內部發行的雙月刊，以及潘冀不定期分享的「俯拾絮語」專欄文章，創造分享、溝通的管道。

潘冀在大學建築系任教時，經常對學生說：「建築是一個很幸福的行業。有哪一行是每次課題的對象、地點甚至要思考的內容都不一樣？你每次都要認真學習，你會不斷成長，更棒的是，別人還要付錢給你。」

如今潘冀說起建築設計，仍然雙眼發亮。

在社會發展中，許多曾經風靡一時甚或影響後世的人物，也難免消失在眾人的記憶中，但是建築師卻未必如此。世界上許多知名建築物，都會將建築師的名字刻放在上面，在台灣，科學園區的建築也規定要在牆上留下建築師的名字，「建築一旦興建完成，一輩子都是你的功勞，真的是很幸福的行業！」潘冀說。

而這些突破的觀念與做法，也將隨著建築與建築師的名字，一起成為歷史的印記。

勇於探索不同的可能性

2008 ｜ 台灣金門

談到金門，這塊承擔五十多年戰地任務的土地，不僅蘊含豐富的戰役史蹟及獨特的文化景觀，以橘紅色磚瓦所建造出的閩式古厝，更是現今台閩一帶保存最完整的傳統閩式古厝建築。

不過，相較於金門西半部因為開放觀光而快速發展，東半島在國軍撤離之後，顯得較為寂寥。因此，2008 年，金門縣政府對外招標，計劃在東半島興建一座大型綜合體育館，除了提供地方居民運動之外，也希望帶動區域發展。

JJP 團隊打算參加競圖時，對這座體育館的定位也有所思考。

以建築帶動區域發展的方式有許多種，JJP 分析了大型國家運動會在這裡舉辦的機率、一天有多少居民來這裡運動，認為這座體育館不需要恢弘的量體；但是可以藉由亮眼的造型與前衛的未來性，讓它成為地標，進而扮演帶動區域發展的領頭羊。設計師林聖平笑說：「因此，我們的競圖策略比較生猛一點。」

他回憶當年思考設計的過程：「若是為了呼應傳統閩式建築風格，而以復刻手法來設計，或許也是一種解題的方式，」但是他和團隊認為應該有所突破，並且不僅限於此，「建築是一種反映當代的人事物，會隨著時間的演進而改變，所以如果將眼光放遠，為土地找到下一個答案，或許能讓設計更雋永，並帶給當地更多的刺激與展望。」

因此，重新解讀金門這塊風貌獨具的土地，成為設計發想的源頭。

融入山稜線與花崗岩紋理

JJP 由地質切入，金門的地層基盤以花崗片麻岩及花崗岩組成，嘗試以岩石為概念來形塑建築量體，再以花崗片麻岩石紋理的特性，做為立面的參考。

基地後方是花崗岩構成的太武山，山稜線條剛硬，山壁也多有皺褶，與一般山脈的平順截然不同。因此，如何將太武山充滿皺褶的多角線條融入建築造型，讓視野一路延續，再透過設計中不同的折線導引視覺，讓

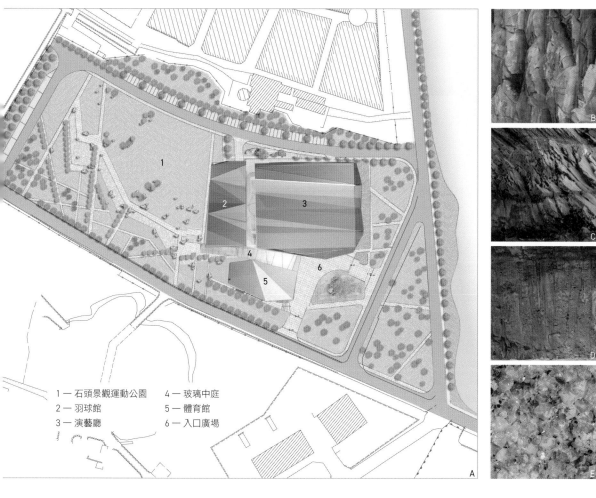

1 — 石頭景觀運動公園　　4 — 玻璃中庭
2 — 羽球館　　　　　　　5 — 體育館
3 — 演藝廳　　　　　　　6 — 入口廣場

A — 全區配置圖　　　　　　B — 花崗片麻岩石切塊紋理　　　D — 紅土層岩石表層覆蓋
　　　　　　　　　　　　　C — 金門岸邊岩石風化　　　　　E — 花崗岩組成元素：長石、雲母、石英

基地後方的太武山與前方的太湖，互相對話，是這次設計的重點。

「一個符合內部空間基本要求的布局，大家都會做，尤其是這種大型運動空間的項目，組合的選項其實不多，所以在立面表皮上做突破，至關重要，」林聖平說，做到別人想不到的事，也是競圖很重要的一環。

於是，JJP透過不同材料的相互配合與對折角的研究，譜出多層次的外表。

例如，為了創造多角度皺褶的屋頂，材料採用具有可塑性的金屬板，創造岩石的不規則意象，同時透過金屬板的皺褶斜率達到自然洩水的機能需求。外牆立面則採用金屬沖孔板，利用其孔洞疏密的特性，營造出光影變化；而連結建築與建築的空間，則採用玻璃帷幕的手法，透過玻璃折角，導入天光，

❝ 以城市的地形面貌與地質基盤為概念，打造亮眼造型與具未來性的前衛建築，打造城市地標，進而扮演區域發展的領頭羊。 ❞

形塑了串聯建築的中庭。

林聖平解釋，運動本身不是只有力量的展現，還包括身體與肌肉的柔軟度；沖孔板的多孔性讓建築擁有穿透性，彷彿覆蓋上一層薄紗，透過光影照射，柔化了屋頂折角的堅硬，剛柔並濟。

另一方面，JJP在研究花崗岩的成分構成時，發現其中的石英具備通透的特性，剛好能成為銜接各主要運動空間的介質，團隊以同樣通套的玻璃水晶體長廊，銜接入口大廳、主館場大廳、中庭開放空間及戶外廊道，讓館內所發生的體育及展覽活動，都能互現與分享。

關鍵五分鐘

提案後，潘冀與團隊一起檢討設計圖，發出疑慮：「皺褶會不會太多了？」

潘冀解釋，競圖勝出的關鍵，通常就在簡報的前五分鐘，在這短短的時間內評審已經對設計圖留下直觀印象，建築師沒有多少機會去說服、影響評審，因此做設計時經常得

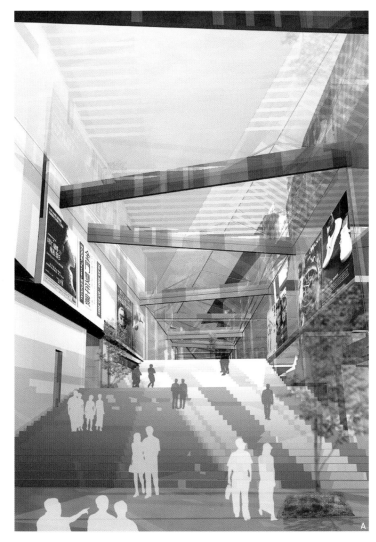

A ─ 以花崗岩成分中的石英為概念，創
　　造通透的玻璃水晶體長廊，銜接入
　　口大廳、主館場大廳、中庭開放空
　　間及戶外廊道

B ─ 聚落中庭橫向串聯

C ─ 聚落階梯動線

考慮大多數人的想法、避開最常見的忌諱，而尖角，在台灣社會普遍存在負面觀感。

　　林聖平想了想，的確為了要凸顯「折」的概念，設計的力道有點過猛，如果時間充分些，應該能提出更富邏輯及清晰的方案。

　　設計這個案子時，林聖平剛從研究所畢業，JJP 願意放手讓他主導，他坦言壓力很大：「每次競圖都要花掉一輛進口車的錢，

截稿期就在那裡，不能只鑽研一件事。有時候午夜夢迴會嚇醒，該怎麼辦？幸好設計不是單打獨鬥，有許多同事合作、大量對話，最終才能提出作品。」

開放與包容，才能不斷擴展

一年多後，林聖平離開 JJP，前往美國留學，如今在美國規模最大的事務所金斯勒

（GENSLER）擔任建築設計師。

在太平洋彼岸的他表示：「我相當幸運，也非常佩服潘先生對設計的開放態度及包容多元性，若不是潘先生的支持，我相信很多原創設計不一定有機會浮上檯面，包括後來實現的台中資訊圖書館。這也是 JJP 的規模可以不斷擴展的很大因素。」

林聖平坦言，他對建築的思考，多半來自潘冀所建立的價值觀，比如：建築設計的任務不只是服務大眾，也在探索建築下一步的可能性。金門金湖綜合體育館在設計上，不希望停滯在某個年代，或只是呼應某個時代的氛圍，而是直接從土地找答案，就是很好的例子。

如今重新翻看十幾年前的設計，好像也看到了自己的年輕氣盛，林聖平回頭提醒現實

立面圖

中的自己，建築之所以如此誘人，是因為它沒有固定的答案，所以無論從事什麼類型的設計，還是要保有生猛的想法及初心，才不會安住在日復一日的熟悉領域中，怯於探尋自己的另一種可能。林聖平笑說：「我認為，這也是曾經活著的最好證據。」

> **建築設計的目的除了服務大眾，也在探索未來的可能性，唯有保持開放的眼光與包容多元性的態度，才能鼓勵更多原創設計浮出檯面。**
>
> 林聖平

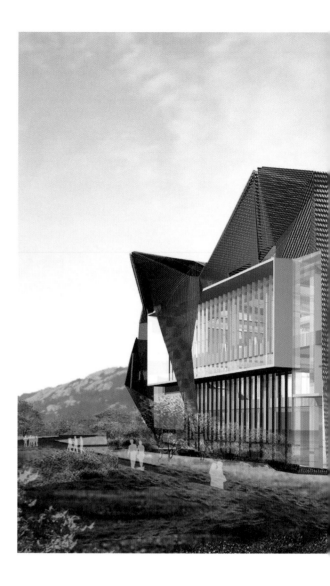

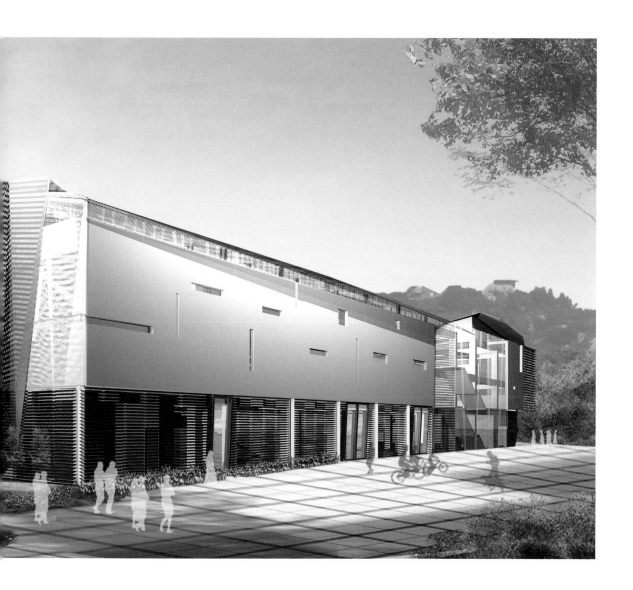

海洋大學體育館｜廈門監管大樓

以簡馭繁
順應環境紋理

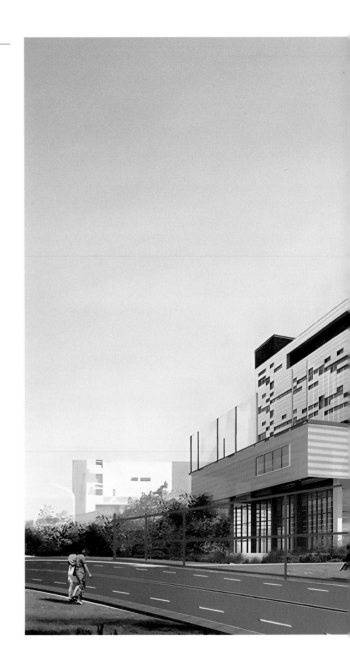

2005 ｜ 台灣基隆 ｜ 福建廈門

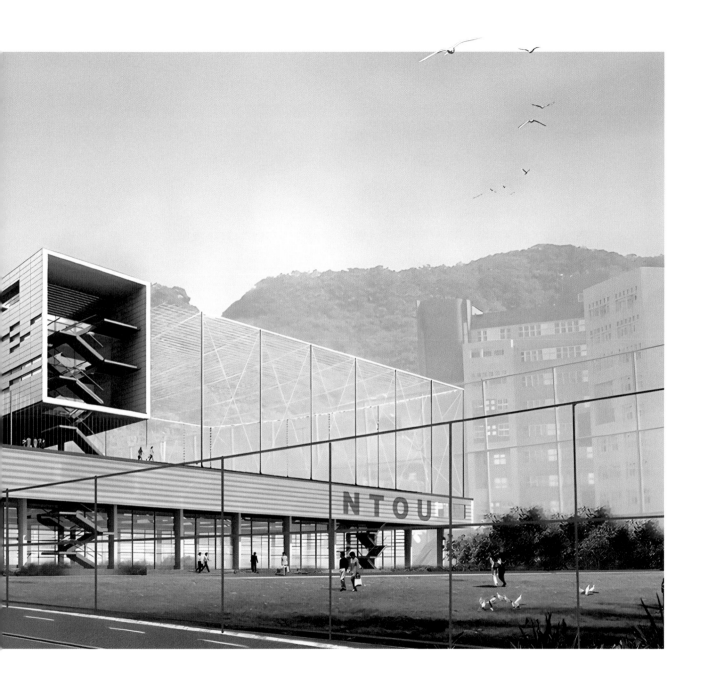

海洋大學體育館

創立於 1953 年的國立臺灣海洋大學，校園依山面海，擁有壯闊的海濱景色。半世紀以來，這所學校的體育教學活動都在戶外進行，風和日麗的時候，學生可以暢快運動，若是碰到多雨寒冷的季節，因為處於多雨地區，加上東北季風強勁，就會嚴重影響學生活動。為了解決窘境，2005 年，海洋大學決定興建一座大型綜合室內體育館。

來自德國，如今自己創業的建築師賀馬汀（Martin Hagel），曾經在美國、英國、日本及中國大陸工作，剛到台灣時，在 JJP 擔任設計師，海洋大學體育館就是當年他和團隊共同創作的作品之一。

配合軸線，創造加乘效應

海洋大學由六個窄長形的校園區塊組成，有兩條主要南北方向人行動線串聯，其中一條為校門與公共設施軸線，另一條為連結運動場區的生活運動軸線。

新體育館預定地位於六個校園區塊中的運動場區，但並未劃定位置。運動場區是東西向狹長形的區塊，北面是新濱海公路，南面和濱海校園區隔著一條小路，場內已有設施，由西到東分別是籃球場和排球場、田徑場、學生活動中心。

賀馬汀和同事認為，事務所二十多年來為海洋大學投注許多心力，透過包含總圖書館、育樂館、技術大樓、工學二館、綜合教學大樓、男生第三宿舍、航運管理學系館等建築，像堆積木般逐漸圍塑出校園空間，這些建築之間保留了很多開放空間，學生行走其中，或是通行，或是三五好友散步，已經形成固定軸線，不應該被打亂。

團隊決定，依循學校南北軸線，將體育館基地設置在田徑場東側與學生活動中心之間，強化學生平常從校園到運動場必經的生活運動軸線；並將體育館大門設在面對學生活動中心這一側，希望能使兩者產生群聚加乘效應。

在這樣的目標下，體育館建築本體必須具備高度親近性，讓師生樂於進入。團隊最關

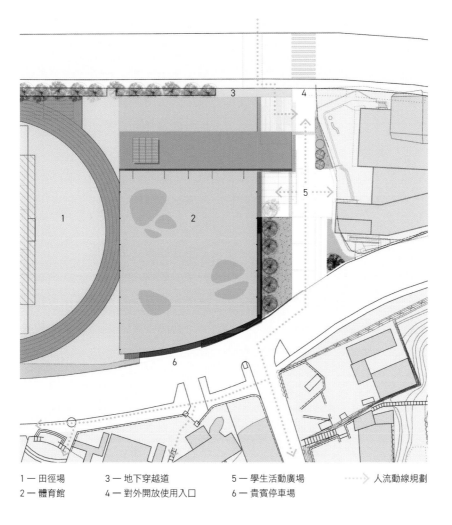

1 — 田徑場　　　3 — 地下穿越道　　　5 — 學生活動廣場　　　⋯⋯▷ 人流動線規劃

2 — 體育館　　　4 — 對外開放使用入口　　6 — 貴賓停車場

建築量體配置維持既有的學生動線，並配合校園紋理留設場館入口。

鍵性的思考是,下沉式設計。

將十公尺高的羽網球場、籃球場往下挖一層,簡單來說,球場一半在地下一樓、一半在地上一樓,然後地上一樓的四面以玻璃帷幕取代水泥牆。

看似極簡的設計概念,擁有多重效益。

球場下沉到地下一樓,自然保有球場緩衝區壁面的設計,不需要像一般體育館以水泥牆皮層做為球場緩衝,因此地面樓層得以使用玻璃帷幕,具視覺穿透性,不會阻擋向海的開闊感,兼具下方遮光與上方自然採光的功能。此外,量體下沉,也緩和了大型體育館造成的視覺衝擊與壓迫感。

更重要的是,經過的路人、對球賽感興趣的人,只要站在玻璃帷幕旁,往下一看,便能看到熱情的運動過程,而且這個視線高度就如同一般球場觀眾席的高度,可以綜覽全局,吸引更多人親近、使用這棟建築。

這種穿透性與可親性,再結合田徑場與學生活動中心的人流,使得綜合體育館成為學生活動廣場軸線與生活運動軸線的核心,為校園創造新樞紐。

在三樓至六樓區域,依次設置高爾夫球打擊區、桌球練習場、有氧體操運動場及行政辦公室。而高爾夫球練習場的綠色地皮覆蓋整座體育館,遠望彷彿綠色屋頂;球場上方設置環繞室內的跑道,師生跑步時,可以同時往下觀看球場上的活動,形成互動性極高的開放式空間。

為空間帶來更大價值

學校的經費有限,但 JJP 更為每一寸空間創造最大效益。例如將防火樓梯設置於量體外部,面向大海,成為師生的觀景場所,兼具通行與休閒雙重功用。而開放的羽球場、網球場,同時符合標準籃球場的使用要求。賀馬汀說:「我們沒有浪費空間,從位置、機能到公共空間,善用每一個地方。」

這種強調實用與穿透感的極簡設計,最終只獲得第二名,頗出 JJP 意外。不過,可以想像,如果這個設計被實現,在夜晚,室內光線亮起,穿過虛實變化猶如懸浮玻璃魔術

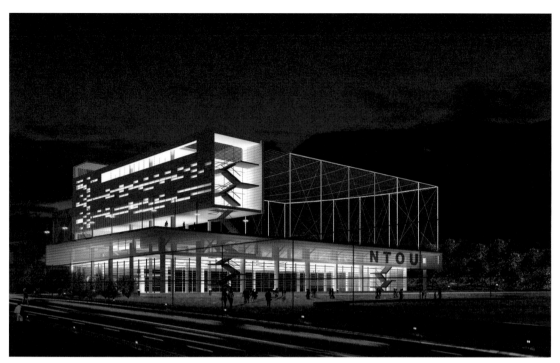

7.1m　10m

基礎到達岩層深度

以下沉式設計創造極具彈性的體育館空間,並減少對校園及周邊環境的衝擊,維持校園紋理與天際線的樣貌。當夜晚沿著濱海公路行駛而過,也能看見明燈般的校園入口建築。

方塊的外牆，射向黝黑的海岸線，它將如濱海公路上的一盞明燈，領航知識之海。

不做只為設計而設計的事，而是優先考量機能與使用者，然後以精練的設計手法完成機能同時形塑造型，是 JJP 一貫的設計理念。它不僅適用在樸實的學校，表現在追求耀眼氣勢的金融機構上，也同樣突出。

2007 年 JJP 參加廈門監管大樓的國際比圖，同樣由賀馬汀擔任設計團隊的主創。主辦單位的需求是，建構一座為金融監管相關政府部門及國際金融公司使用的四十四層商業大樓。

基地位於廈門環島路新發展的金融中心區內。這塊基地南面是開闊的海灣，景觀卓越，但是在海岸與基地之間，已經矗立了一座二十九層樓高的建發國際大廈，不僅擋住美好景觀視線，也帶來壓迫感。

如果只有二十九樓以上的使用者可以看海，實在很可惜，賀馬汀和團隊構思能否破解這個局限，讓更多使用者享受這片海景？

廈門監管大樓
巧妙轉身，迎向海洋

除了南面大廈，基地西邊的人民銀行也是高樓，唯有東邊建築的樓層較低，似乎可以從這個角度找到視野的出口。

團隊決定在五樓以上逐層扭轉量體的角度，使最大立面逐漸面朝東南方。透過這個「扭轉」，不僅巧妙避開南側大廈的視線阻擋與量體壓迫，使監管大樓得以從基地的東南角度向海，擁有最佳景觀，也減緩了本身對四周與路人造成的逼迫感。

而建築的立面，因應旋轉，以帷幕上簡易的遮陽板角度、位置變化，呈現波浪水紋的圖案，讓整棟大樓隨著水紋曲線，優雅地緩緩上升，呼應了廈門海洋城市的意象，更成為東南向遮陽的翼板。

> **下沉式設計，增加體育館的穿透性與可親性；扭轉量體，讓監管大樓擁有最佳的面海視野。JJP 為設計做了不同詮釋。**

建築量體逐層旋轉，反映都市環境中不同高度的視覺軸線。

為了展現氣勢與開闊，業主希望一樓到五樓採挑高設計。這是一個不常見的挑空高度，團隊決定以拱形構造為底座，做為大樓的支撐，同時結合古錢「刀幣」的造型，以錢幣的兩足落於地面，兼具美感與力學。

高達五層樓的兩足，擁有三十五米恢宏氣派的大廳，兩足之間的紅色拱形入口成為視覺焦點，加上優雅旋轉的量體，使得監管大樓在一片超高層大樓之中仍然出類拔萃，成為亮點。

雖然 JJP 沒有贏得這次競圖，但與全世界最優秀的五個國際事務所團隊同台競爭，JJP 的名氣沒有其他國際團隊高，能拿到第二名，殊為不易。

賀馬汀說：「無論是海洋大學體育館或是廈門監管大樓，我們都沒有失敗，只是設計了和其他人想法不一樣的建築。」

以簡馭繁，JJP 團隊的創新思考，為設計做了不同的詮釋。

屏東演藝廳｜台灣戲曲中心

率先引進永續理念
突破藝術殿堂的
疆界

2009 ｜ 台灣屏東 ｜ 台灣台北

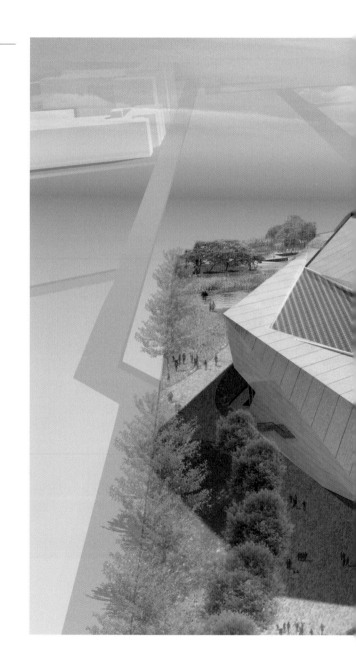

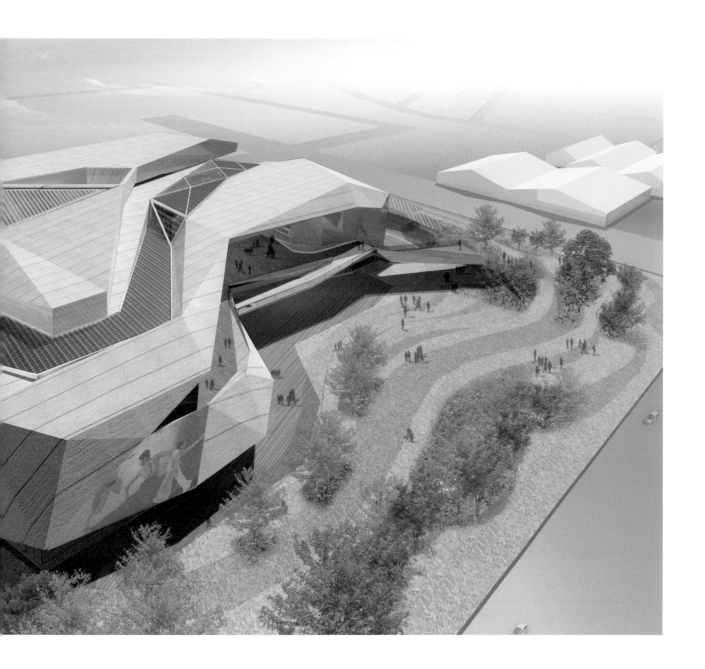

文化類建築是較有設計表現的建築類型，其中的演藝廳，更是 JJP 長期致力爭取的領域。自從 2008 年參加公共工程比圖，獲得國立中央大學演藝廳的設計權之後，JJP 於 2009 年及 2010 年分別投入屏東演藝廳及台灣戲曲藝術中心的公共工程競圖。

雖然是表現設計創意的好機會，JJP 在思考這些公共建築時，不止於造型設計與機能規劃，而是從整體環境的高度開始觀照。

潘冀建築師首先點出，「我們不要做蚊子館。如果使用不到幾次就關起來，沒表演時就是一個空的方盒子，很浪費。」

2009 年的台灣，表演藝術的量能大約只有現在的一半，有多少團體會到屏東演藝廳演出？那麼，在照顧部分人的藝術需求時，能不能同時讓這個建築被更多元使用？

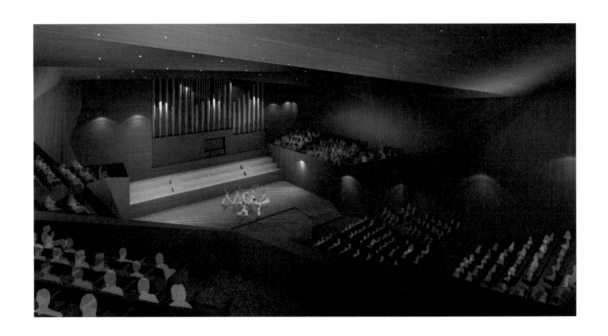

屏東演藝廳

不對稱設計創造更佳效果

為了超越設計需求的格局，團隊苦思，最後在演藝功能、建築空間布局與環境的公共性上，都有所突破。

演藝廳設計為音樂廳和實驗劇場兩棟，JJP 針對音樂廳以「不對稱設計」，達到最好的聆聽效果。

當時，潘冀為了提供團隊更多設計參考，翻出在美國工作時蒐集的各國演藝廳建築案例，以及自己的手稿筆記，一頁頁翻給同事看。其中，最讓同事印象深刻的，是從平面到觀眾席皆採不對稱設計的演藝廳。

設計總監黃介帥解釋，不對稱的斜面牆及天花板，會讓聲音的折射產生比較立體的效果，而觀眾席打破過去的單向方式，以環繞

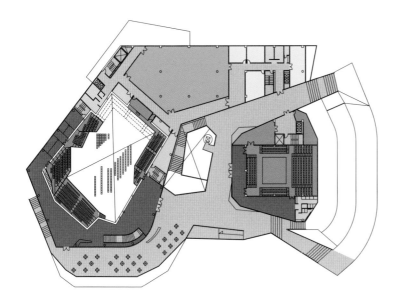

2F 平面圖

■ 音樂廳 / 實驗劇場
□ 營運空間
■ 後台空間
■ 休息室
□ 廁所 / 機房
■ 綠色植栽

舞台的不對稱方式配置，可以讓每個位子上的聽眾擁有相同的聆聽效果。

歡迎每個人到來

第二個突破，是讓演藝廳進一步成為都市廣場，吸引更多人使用。

實驗劇場以玻璃做為和戶外的介面，從外面聽不到聲音，卻能看到裡面的動靜。民眾在戶外草坪上或站或坐或經過，都可以觀賞劇團的平日排練。這個設計猶如早年鄉間的野台戲演出，真正拉近藝術和民眾的距離。

另外，JJP 將兩棟建築中的虛空間，設計成藝文中庭，串聯前廣場、大階梯到後廣場，二十四小時開放，無論看戶外表演、跳街舞、溜滑板或散步，歡迎每一個人到來。

> ❝ 不對稱設計讓每位聽眾都能獲得良好的聆聽體驗；透過兩棟建築間的中庭廣場，延伸室內表演至戶外，也因此有助於增加演藝廳被多元使用的機會。 ❞

藝文中庭同時也是表演空間，音樂廳內的不規則空間概念也被延伸到這裡。透過兩棟建築不同的皺褶立面形成量體結構，同樣形成具有聲音立體反射效果的音場環境。

JJP 的思考是希望打破過去演藝廳給人的距離感，「我們不是用菁英的方法在設計建築，所以不會做一個傳統厚實且方正機能的盒子，因為我們更在意的是表演期間在這個空間發生的活動，」林柏陽說。

綠建築的持續實踐

為了讓這個戶外空間吸引更多人駐足，JJP 在藝文中庭上方設置一個大屋頂，遮擋了南台灣的強烈日照；同時，中庭的動線也考慮了風向，以量體阻擋北方的落山風，引入西南季風，解除大量蓄熱，達到自然通風及降溫效果。

這個舒適的半戶外空間，也實踐了 JJP 永續設計的理念。因為這裡除了讓不看表演的民眾可以使用，也將取代音樂廳內的部分中介空間，降低音樂廳主體建築的空調負荷。

透過建築配置，創造連結不同劇場的藝文中庭，並以建築量體阻擋嚴厲的東北季風，創造舒適的微氣候環境。

其實，觀眾欣賞表演的行程，常常是從和朋友相約碰面就開始，大家往往會在室內中介空間等候、聊天，或看海報、節目介紹。等待交流互動的時間很長，因此演藝廳必須在觀眾入場前一、兩小時就得開啟空調。如果能將部分場所放在戶外，縮小室內有冷氣空調的中介空間，就能大幅減低空調的耗能。

除此之外，其他還有雨水再利用、友善環境的生物多樣性綠地等設計，每一個細節都以環境永續的綠建築為目的。

十幾年前，綠建築的實踐在台灣尚未成為全民意識，不過潘冀卻已經開始認真要求團隊務實地做出來。

「潘先生一直強調永續設計的重要性，」黃介帥說，「我們分析日照、風向，以及如何省水、節能、景觀擴大綠化等。對評審簡報時，單就綠建築的規劃，就占了近15%的比重。」

屏東擁有獨特的珊瑚礁海岸，海浪與礁岩的拍打與回音，如同壯闊的交響樂，設計師林柏陽表示，JJP將此特殊地景融入在建築語彙中。例如藝文中庭上方的屋頂造型，也是啟發自海岸的岩石，讓中庭猶如珊瑚礁岩洞，提供了潮間帶的多樣生物群活動和棲息的場域，而這個中庭下也將提供很多活動。

台灣戲曲中心
連結廣場、街廓與城市

塑造空間的多樣性讓建築與都市活動結合，就在一年之內，JJP再次參與同類型的台灣戲曲中心比圖時，試圖將這種空間精神更深化在設計中。

台灣戲曲中心的基地緊鄰台北歐洲學校、背對磺溪，鄰近芝山捷運站。當時淡水河沿岸腳踏車道已經成形，車友絡繹不絕，而芝山站連結天母地帶，也是人潮匯聚之處。不過從捷運芝山站到基地，雖然只有三百公尺，卻隔著大馬路，人流很難跨越高架橋下來的快速車流。

因此團隊心中浮起一個念頭，希望將芝山捷運站的動線延伸到台灣戲曲中心，再連結至磺溪，一路暢行無阻，讓台灣戲曲中心成

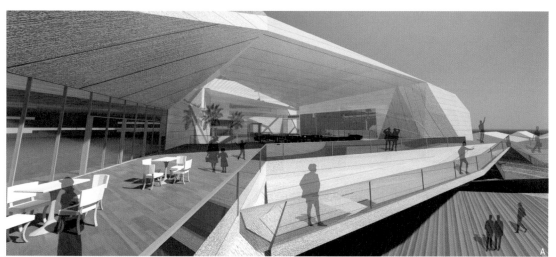

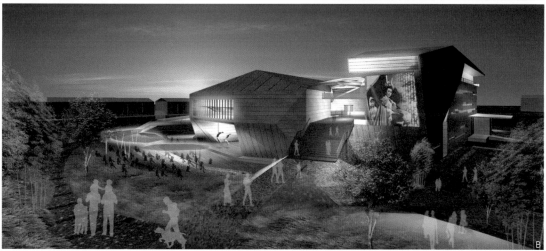

屏東演藝廳轉化在地特有的珊瑚礁岩，做為設計量體的樣貌。 │ A — 藝文中庭 │ B — 建築夜間外觀

為都市的戶外廣場。黃介帥說：「雖然在競圖的需求中沒有這個要求，但我們打算設計一座天橋，自己延伸，確保好的都市關係，是建築師的責任與義務。」

這種打破邊界自由暢遊的精神，就成為這個建築的設計主軸之一。

國光劇團、國家國樂團將進駐台灣戲曲中心練習，是台灣少數有駐團的展演場所。招標時，除了表演廳之外，還必須設計一個能容納不同藝文團體練習的空間。

在設計團隊之外，潘冀特別邀請當代藝術家董陽孜、劇場舞台及燈光設計師王孟超擔任顧問。董陽孜是藝術家也是戲友，王孟超則是雲門舞集的資深夥伴，他們對表演的內涵及空間的需求，各自提出不少見解。除此之外，JJP 也走訪國家音樂廳及練習場地，

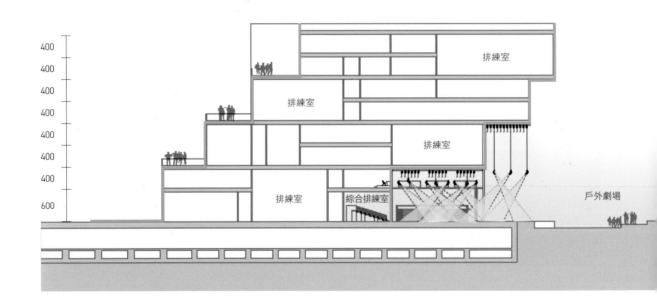

實際探勘後，便決定將表演廳及練習場地分為兩棟，避免互相干擾。

讓表演進入生活，成為地景畫面

在練習棟，打破以往機能性強的方盒子設計，JJP 將樓層逐樓平移滑動，這種錯開排列的方式彷彿珠寶盒的抽屜，在拉開層層抽屜後，形成階梯式的露台，可以讓表演者走

建築量體退縮結合戶外劇場，讓表演進入生活成為地景畫面中的一幕，同時也能透過建築外牆整合相關的戶外舞台設備。

A — 剖面圖
B — 廣場透視圖

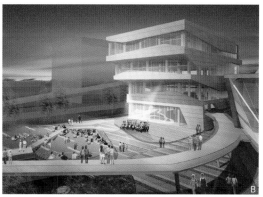

出建築進行各樣練習，而外凸樓層下方的半戶外空間，則做為戶外劇場。

露台讓部分室內空間移轉到戶外，設計師張元琳說：「你可以想像，晨起面對關渡平原吊嗓子，比在室內進行好，也可以和騎車經過的人產生互動。」

「把人的活動與表演帶到戶外，不是只在建築裡進行，」林柏陽指出這個設計的關鍵性，「讓表演進入民眾生活，成為地景的一部分，有助於打破藝術殿堂與城市街廓二元分的疆界。」

至於在表演廳外型的設計上，配合基地形狀，以傳統樂器「磬」的造型來設計，內部則以燈籠造型做為表演廳的核心，並透過建築量體的幾何設計，做為減緩聲音傳播的天然屏障。

最後，董陽孜以「遊」字代表這個設計的精神。遊字的「方」是方法，代表排練棟；遊最右邊的「子」，是對人的通稱，代表表演棟。遊字的「辶」，與JJP串聯芝山捷運站、表演廳、排練棟及推廣中心的動線，十分吻合，因此後來採用園林蜿蜒廊道的手法，塑造一條跨越文林路、連結捷運及戲曲中心的遊園橋，白天，各種活動可以在橋下進行；夜晚，引導市民前往觀賞戲劇表演。

創造公共空間，勝於蓋偉大建築

在這兩個設計中，JJP很重要的突破性思考就在於，不是只有買票的人才能進入這個文化場所，也不是所有表演活動都只能在建築裡面發生。藉著設計，可以打破疆界，讓室內、室外與地景相融，讓表演者走出去，也將民眾帶進來。

張元琳表示，JJP的設計概念偏向社會主義，希望民眾即使不付錢也有機會參與文化活動。黃介帥也說，「對於文化建築的設計，潘先生一直以來的理念，就是提供民眾一個能夠自然接近、參與，進而因為好奇而想了解裡面活動的空間。」

影響所及，JJP在設計公共建築時，寧可創造一處可親近的都市角落，遠勝於打造一棟偉大的建築；從屏東演藝廳到台灣戲曲中

夢如戲，戲如夢……
藉由都市活動空間之塑造，
觀眾及市民可悠遊幕前幕後，
體驗藝術作者如何造夢……

左圖為當代藝術家董陽孜老師
所題字：「遊」。

下方為四張透視圖的模擬，優
遊在各個不同建築角隅的場景
樣貌。

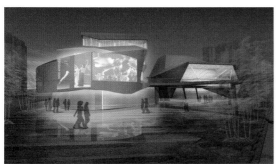

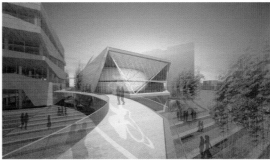

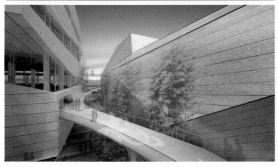

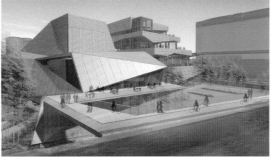

心，都是如此。

　　屏東演藝廳的經驗延續到戲曲中心，日後也表現在中央大學多功能大禮堂的專案上，獲得多次國際媒體的報導、IDA 銀獎、DNA 優勝等多項獎項的肯定，讓曾經的未竟之旅有了美好的句點。

❝ 我們不是用菁英方法設計建築，不會做一個傳統厚實且方正的盒子，而是更在意空間裡發生的活動，如何讓表演進入民眾生活，成為地景一部分，打破建築與人之間的距離感，才是重點。

林柏陽

❞

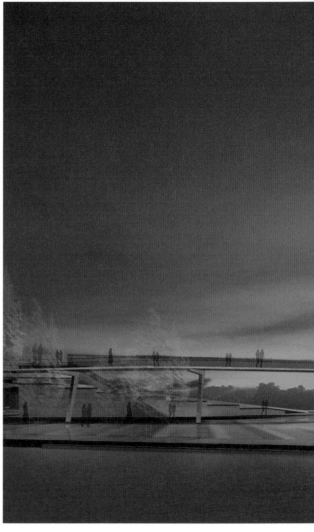

台灣自創品牌電子公司總部

十字空間架構
兼容機能與創意

2008 ｜ 台灣新北

2009 年，自創手機品牌台灣電子公司計劃在新北市新店區興建總部大樓。當時，該公司剛推出市面上首支以安卓系統運作的智慧型手機，熱賣全球，儼然有台灣蘋果之美譽。JJP 受邀參與提案，專案經理李翩說：「能夠提案這麼具有指標性的設計，很興奮，感覺這棟建築將非常有未來感。」

當時業主有三項設計原則：一，外觀設計雖然重要，但是空間好用才是王道；換句話說，不要為了設計而犧牲功能。二，業主以研發為主，注重隱密性，不能讓人從外部一眼望盡，但仍然希望內部同仁可以自在互動，同時感受得到外面的光線與天氣。三，提供一個類似伸展台的自由縮放空間，做為產品發表會、員工家庭日等活動場地。

JJP 在設計發想之初面臨的兩難，便是來自第二項原則的挑戰。

團隊一時無解，於是快速投入各國建築的研究，決定嘗試當時台灣少見但國外普遍使用的槽型玻璃。槽型玻璃是一片一片ㄇ字型有半透明霧白效果的玻璃，用來做為外牆，可以適度阻絕視線，並讓光線滲入，達到採光的效果。

JJP 決定辦公區域的外牆使用槽型玻璃，兼具隱密性，光線又能穿透。

以 XY 軸為建造的基石

研發雖然是私密性高且密集的工作，但創意的激發，卻經常來自放鬆的那一刻或是與人互動時。因此，如何創造一個機能性強又能引發創意的工作環境，是 JJP 設計業主總部大樓內部環境的主軸。

建築上有一個基石（cornerstone）的概念，就是做為建築放樣定位的第一個石頭，一旦確立位置，所有的建造都據此展開；在這個案子裡，JJP 的設計概念便是以「基石」為基礎，規劃出水平 X 軸與垂直 Y 軸的立體

> ❝ 以「基石」概念為基礎，JJP 規劃出水平 X 軸與垂直 Y 軸的立體空間軸線，讓所有的空間設計依此發展。 ❞

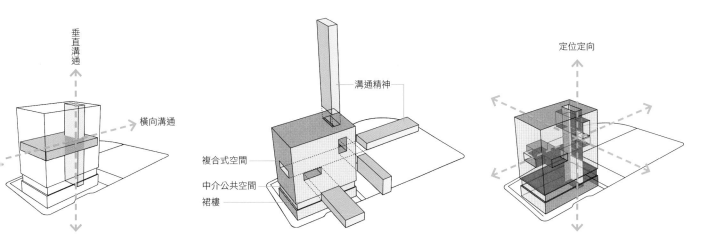

業主的會議空間 業主的核心價值 業主的精神

設計自兩向重要的空間軸線開始規劃，透過不同空間的切割，創造不同高度間的共同活動空間。

十字空間軸線，當十字軸線一定位，所有的空間設計便可依此概念發展。

JJP 將 X 軸這條水平空間安排在大樓中間樓層，設有員工餐廳及活動休閒場所，員工可以在這裡用餐、聊天、激盪創意；此外，活動伸展台也設置在此，無論是新產品發表會或是國際合作的特殊事件，都可以沿著這條軸線發生。

若由量體外部觀看，X 軸視線也非常通透，如同把企業的創意與遠見，從神祕的白色盒子發射出來，也是設計上企圖展示企業形象與願景的一種方式。

Y 軸垂直空間的設計概念為挑空，不同於一般做法的是，挑空位置不居中。

有些設計喜歡將建築中間全部挑空，創造空間視覺穿透性，但是這種做法往往會將平面一分為二，兩邊同仁常得繞過挑空才能走到對方的辦公室；而且這樣切割後的空間如果不大不小，常會被使用者抱怨坪效太低。

JJP 將 Y 軸設計在偏一側，切割出一大一小兩塊空間，辦公室集中在比較大的一側，方便彈性運用；比較小的一側做為會議室，擁有獨立空間，開會的人可以盡情發想、討論。而在 Y 軸的垂直空間裡，每三層樓做一次挑空，外牆同樣有透視感，讓每一個樓層都有眺望外面的機會，而且讓部門很容易在三層樓內上下左右移動，達到跨部門整合的互動需求。

XY 軸的定位，讓這個設計彷彿洋蔥一般，每剝開一層外皮，就有一層空間呼應業主需求的設計。

從材料到管理，同樣追求創新

在 X 軸與 Y 軸的區域裡，有別於辦公區域的霧白色帷幕，採用透明玻璃，讓自然光線穿梭於建築量體間，藉著光影變化，達到人與環境相融，而在 X 軸與 Y 軸交會的公共交流空間中，同仁可以放鬆一下眺望窗外風景。

為了讓挑空樓層的玻璃帷幕看起來明淨，視線不受阻隔，JJP 邀請國外帷幕專家提供建議。傳統玻璃帷幕上的垂直水平框料分割，有時候比較粗糙，容易有一種玻璃被方

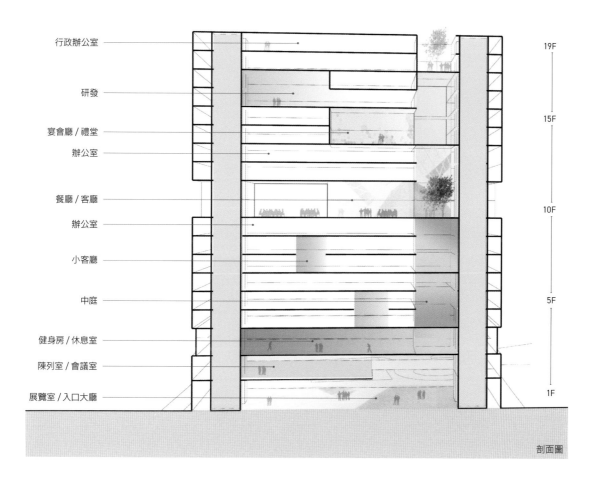

行政辦公室		19F
研發		15F
宴會廳 / 禮堂		
辦公室		
餐廳 / 客廳		10F
辦公室		
小客廳		
中庭		5F
健身房 / 休息室		
陳列室 / 會議室		
展覽室 / 入口大廳		1F

剖面圖

在兼顧隱私與安全性的同時，依然讓辦公空間保有自然光線與共同使用的開放空間。

格子隔斷的感覺，JJP 改用鋼纜抗風系統，達到帷幕大面積穿透的純淨效果，跟槽型玻璃的霧白形成強烈對比。這種構造上的創新運用，也間接回應了業主重視設計及追求創新的特質。

高科技產業非常重視員工健康，會在工作場域提供健身設施，鼓勵員工使用，但是，進出健身房與上下班如何分辨？

JJP 根據豐富的高科技企業總部設計經驗，這次決定在辦公室樓層與公共空間的樓層之間設立一個休閒樓層，專門用來設置健身房及室內跑道，讓員工既能就近使用健身設施，又能獨立於辦公室區域之外，轉換氛圍；而且一旦進入休閒空間就是下班，公司也能清楚管理。李翾說：「除了運用制度管理之外，也能運用空間做行為區隔。」

測試在手上的感覺。因此，JJP 提案時，放棄一般常見的透視圖，針對他的習性，做了三個不同方案且適合放在掌中玩賞的小模型。該執行長看了覺得很有趣，討論之後，很順利地挑中其中一個方案進行發展。

創辦人潘冀非常重視這次提案，每次 JJP 和該執行長開會，他都親自出席，過程中的設計討論也會參加。最終提案簡報時，因為擔心效果圖無法呈現出設計意圖，JJP 特別製作了一個 1/200 的大模型直接呈現，受到業主高度肯定。

雖然案子最後未能走下去，但是以 XY 軸的十字切割創造核心開放空間，為冰冷的科技線條增添獨特的詩意，在設計團隊心中留下一抹值得回憶的光彩。

以模型代替透視圖

提案前，JJP 做了許多功課，了解當時業主的執行長有一個習慣：每當新的手機模型做出來，他就會帶在身邊，不時拿出來把玩、

" 透過建築內軸線的安排、立面材料的選擇，回應了業主重視設計與創新的空間需求，也兼顧了科技公司所需要的隱密性。"

透過虛空間的留設，自外觀上透出內部的活動機能與重要的兩向軸線。

輸 100 次也不放棄

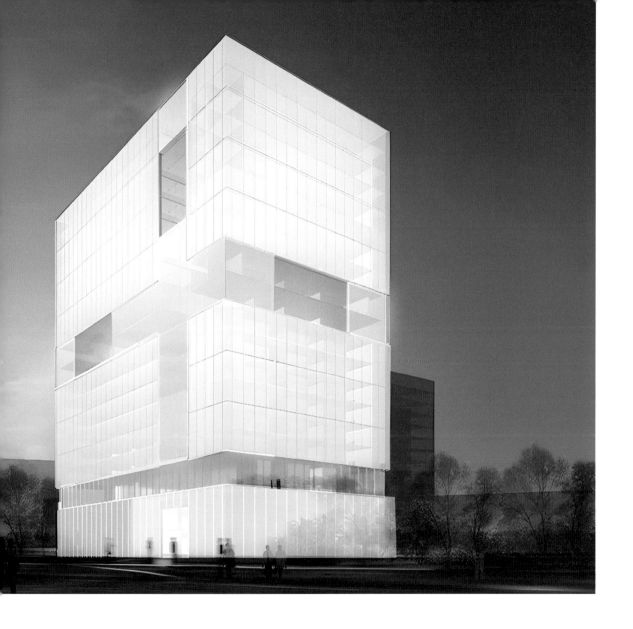

2-5

台灣知名新聞媒體園區

為媒體
創造話題性

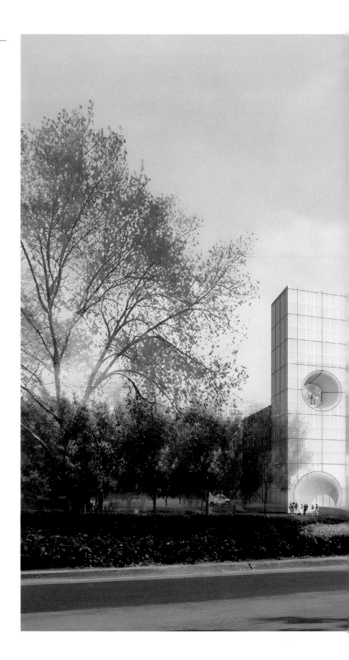

2012 ｜ 台灣新北

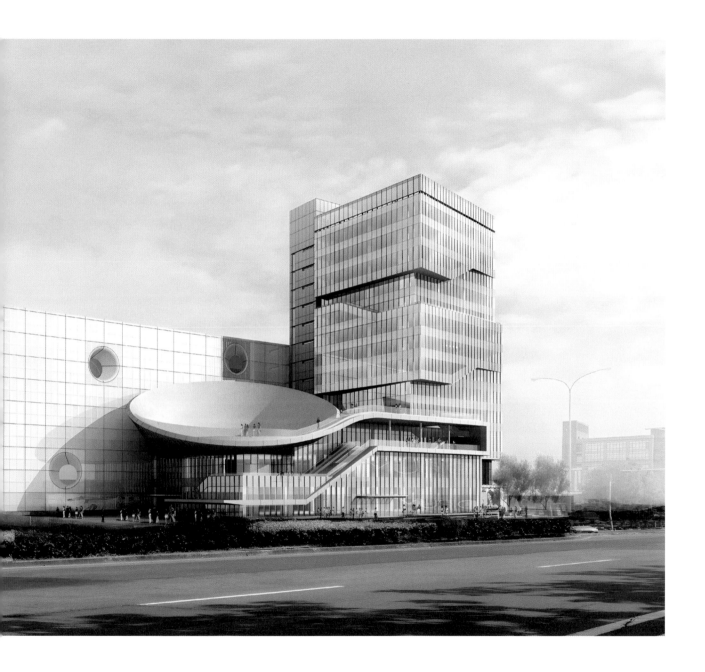

2012 年，JJP 接受台灣知名媒體委託，在林口的新北影視城，設計「數位雲端媒體總部」。這個專案是當時新北市推動「林口媒體圈」的重點項目，競爭對手甚至提出免費設計來吸引合作，但是 JJP 堅持不賤賣專業，代表 JJP 溝通的企劃總監黃巾倪告訴業主，「我們不會這樣做。你信任我們，我們一定會做好。」

業主決定尊重 JJP 的專業價值，開啟了雙方的合作。2012 年，JJP 協助業主取得地上權，2013 年至 2014 年將完整的基本設計及細部設計全部完成。

沒想到，2014 年 6 月，這座全台首座觀光影視城舉辦動土典禮後、準備施工前，忽然宣布中止。JJP 營運長張曉鳴至今回想起來仍感嘆：「施工圖已經畫完，工程也發包了，結果卻沒蓋成，很令人遺憾。」

雖然因為業主的高層變動及經營方向改變，使得這個園區中止興建，但 JJP 筆下這座地上十三層、地下四層，並擁有九座攝影棚的媒體總部，以創新的電視塔意象，樹立影視商辦大樓的品牌標竿，更以極具巧思的互動空間，拉近與民眾的距離，創造許多設計亮點。

打造全台首座觀光影視城

負責這個專案的 JJP 設計總監黃介帥回憶，剛開始與業主溝通想法時，他們鄭重提出兩大目標：一是創造對外的交流平台，讓園區除了辦公大樓與攝影棚外，還能透過舉辦各項活動與群眾互動；其二是打造一個區域性的地標，做為領導業界的影視標竿。

在地上權提案初期，為了符合業主需求，甚至超越業主的期待，JJP 積極了解媒體的運作，除了參觀國內電視台，又到香港拜訪業主的母公司，後來也赴日本參訪富士、NHK 及日本電視台。

JJP 參觀了業主內部及攝影棚的運作後，黃介帥帶著四位成員一起腦力激盪，每跳出一個想法，就寫成紙條貼在牆壁上，最後綜合出一個創新設計：影視大街。如果沿著攝影棚劃出一條影視大街，民眾來到這裡，可

競圖過程中，透過腦力激盪將各種不同的設計想法貼於牆上，並共同激發出影視大街的概念。

以從單面透視窗一窺棚內的新聞播報、戲劇錄製，也有機會參與明星粉絲會或合影留念，然後一路走到影視商品展示區及美食區，大啖美食、購買明星紀念商品，從各方面創造與民眾的互動。

「影視大街的概念一出來，業主非常喜歡，馬上拍板定案，」黃介帥説。後來 JJP 小組到日本參觀各大電視台時，發現 NHK 及富士電視台都早有規劃影視大街，其中還有著名的大河劇博物館，展示劇中人物如豐臣秀吉等重要歷史信物，可以説英雄所見略同。

碟形天線、空中廣場、表演陽台

當時，業主正計劃展開製作戲劇節目等多角化經營藍圖，因此希望在總面積僅一萬七千平方公尺的基地上，設置九個攝影棚，而且每個攝影棚樓高近十八公尺；此外，還需要設置商業空間、影視學院，以及營運總部等多重功能。

黃介帥説：「潘先生看圖時要求，一開始的量體配置就要把各種可能性探索出來，我們做了十二個設計，挑出六個和業主討論。」

雖然這是 JJP 第一次設計影視園區，但是，要將十多個尺寸不同、功能相異的量體，放在一個有限的基地上，並且展現空間的趣味、創意與動線的合理性，對 JJP 來説，並非難事。更大的挑戰反而是，因應媒體產業的特殊屬性，必須設計獨具一格的特色。

不過，媒體人非常忙碌，在丟出設計目標之後，就不再進行更多互動與討論。於是，黃介帥帶領創意小組展開第二次腦力激盪，不斷討論：媒體的特性是什麼？最後導出的結論是「創造話題」。

那麼，這座新園區如何為業主創造話題？

團隊立即想到，業主是台灣第一家無線電視台，以衛星碟形天線的形狀設計一個空中廣場，並且在大樓上設計三個喇叭形狀的表演陽台，在造型上應該非常具有代表性。除此之外，這個設計也創造了全新的觀賞形式，例如：在一些重要節慶時，受邀參與的明星可以在喇叭形表演陽台上演出，而碟形空中廣場則做為粉絲的近距離觀賞台。

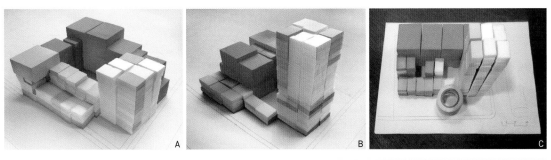

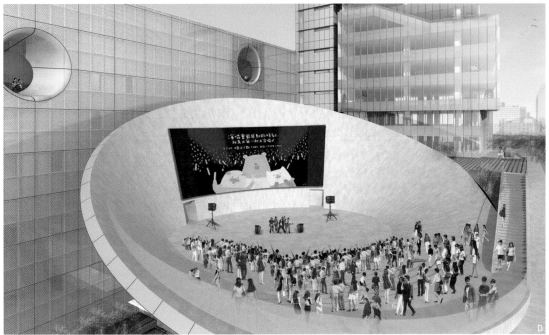

A、B、C — 在草模製作的過程中,透過模型的堆疊,嘗試各種可能性

D — 全案最具特色的碟形劇場,也是在一次突發奇想中,將紙膠帶放入後而產生的

另外，JJP 在廣場的弧形牆面上打造了一個十五公尺高的曲面大螢幕，方便站在馬路上或其他較遠位置的粉絲，也能看到表演；廣場本身也是表演舞台，跨年時，可以在這個空間舉辦大型活動，必然能吸引許多喜歡新奇的年輕觀眾。

這個創新的點子，立刻獲得業主買單，並且積極回應。黃介帥笑說，過去 JJP 很少設計具象化的造型，所以一開始設計露天碟形廣場時，只是象徵性地設計半個碟子，造型也比較抽象，沒想到業主看了圖之後非常喜歡，進一步要求，「給我完整的碟子，不要破碟子！」

因應產業特性的顛覆思考

攝影棚大樓的內部，則因應空間屬性而有特別的規劃巧思。

例如，錄製戲劇的攝影棚需要絕對的靜音，製作綜藝節目的攝影棚會製造大量音效，所以空間的配置非常重要。除了不能互相干擾之外，也要考慮人員的工作動線，包含演員化妝間、景片間、木工間等的配置，務必讓演員、製作團隊及物資運送，都能往來順暢。

為了隔絕噪音，JJP 將攝影棚放在遠離馬路的那一面，又在各個戲劇攝影棚之間，設置景片儲藏間或道具機房等較安靜的房間，做為緩衝，聲量最大的綜藝節目攝影棚則設置在地下室。

挑戰一重又一重。除了造型設計、空間動線，就連各種管線的安排，JJP 也花費了不少心血。

例如，攝影棚內因為懸吊大量高亮度的燈光而非常高溫，必須全天候以低溫空調來調節，極度耗能。為了解決這個問題，JJP 決定在地底下挖一條空調通道，空氣進入通道後，透過地道風吹襲，可以預冷兩至三度，之後再進入空調系統，達到有效節能。

不過，進入室內後，空調的首要考慮就不是節能，而是噪音。一般說來，為了保持冷卻效果，空調風管愈短愈好，但媒體業對聲音敏感，這時就必須盡量拉長風管，讓出風

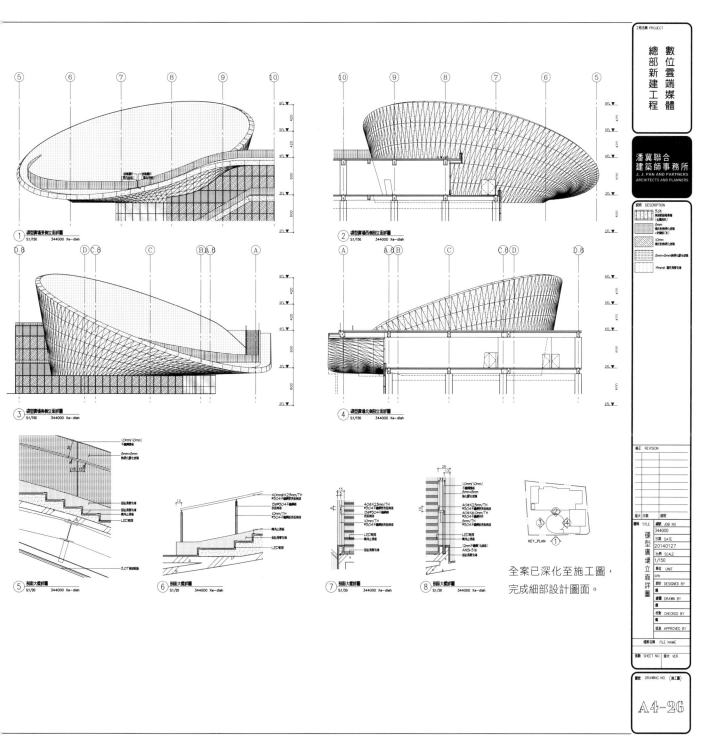

工程名稱 PROJECT

數位雲端媒體
總部新建工程

潘冀聯合
建築師事務所
J. J. PAN AND PARTNERS
ARCHITECTS AND PLANNERS

說明 DESCRIPTION

修正 REVISION

標示 日期 說明
編號 JOB NO
344000
日期 DATE
20140127
比例 SCALE
1/150
單位 UNIT
cm
設計 DESIGNED BY
繪製 DRAWN BY
校對 CHECKED BY
核准 APPROVED BY

標題 TITLE
碟型廣場立面詳圖

檔案名稱 FILE NAME
張數 SHEET NO. 審核 VER

圖號 DRAWING NO. (施工圖)

① 碟型廣場東側立面詳圖 S:1/150 344000 Xe-dish

② 碟型廣場西側立面詳圖 S:1/150 344000 Xe-dish

③ 碟型廣場南側立面詳圖 S:1/150 344000 Xe-dish

④ 碟型廣場北側立面詳圖 S:1/150 344000 Xe-dish

⑤ 剖面大樣詳圖 S:1/20 344000 Xe-dish

⑥ 剖面大樣詳圖 S:1/20 344000 Xe-dish

⑦ 剖面大樣詳圖 S:1/20 344000 Xe-dish

⑧ 剖面大樣詳圖 S:1/20 344000 Xe-dish

KEY_PLAN

全案已深化至施工圖，
完成細部設計圖面。

A4-26

口遠離機房，才能有效降噪。

因為媒體產業特性而被顛覆的思考，也出現在光纖電纜上。

一般情況下，光纖電纜會配合空間配置而決定走法，但是媒體業每天要處理大量資訊，電纜必須由上而下直線裝置，不能轉彎或繞道，否則訊號就會變弱甚至出錯，因此空間配置及管路動線必須同時兼顧，增添複雜度。

因此，JJP 花了大量時間與專業人士及營造廠討論，畫了不下百張施工圖，讓每個細節做到精準到位。

未能完成，卻非敗筆

負責後期施工設計的張曉鳴表示，工程執行上會碰到的各種問題，尤其是碟形廣場，

材料、結構、鋼構應該如何配合，才能將這麼大的碟子懸吊出量體十幾公尺？還有表演者進出動線、戶外樓梯的上下安全、碟形曲面如何完美無縫……，都是過去國內建築不曾嘗試的做法，而 JJP 也一一突破。因此，當案子中止時，大家都非常惋惜。

「雖然案子未能順利完成，JJP 並沒有將它視為敗筆，」黃介帥說，「潘先生鼓勵我們，只要經過眾人一起討論、集思廣益，並代表事務所出手，就是最棒的作品，它的價值就存在了。」

值得一提的是，這件作品後來參加英國倫敦舉辦的紙上建築競賽，獲得建築設計獎。當初投入的熱情獲得國際肯定，也算是彌補未竟的遺憾了。

> ❝ 材料、結構、鋼構如何配合，才能將巨型碟子懸吊出量體十幾公尺？進出動線、樓梯安全、碟形曲面如何完美無縫？國內建築不曾嘗試的做法，JJP一一突破。
>
> 張曉鳴 ❞

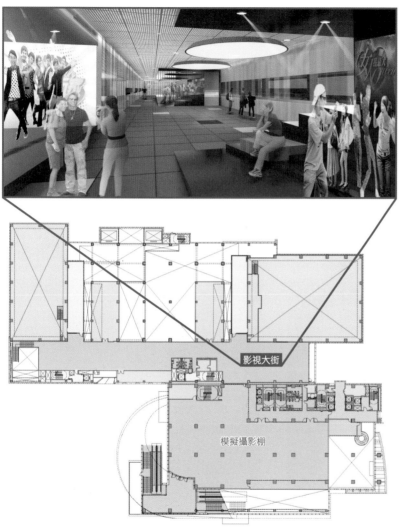

影視大街沿著各攝影棚規劃，參觀者可透過留設的單面透視窗，看見棚內的各式節目錄製，亦結合商品販售、美食街等，創造嶄新的體驗。

影視大街

模擬攝影棚

2F 平面圖

- 攝影棚上方挑空
- 攝影棚附屬空間 —— 副控室
 攝影棚區服務空間
- 商場
- 行政辦公區服務空間
- 機房 / 停車場

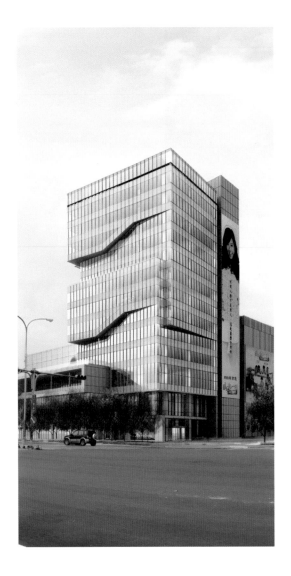

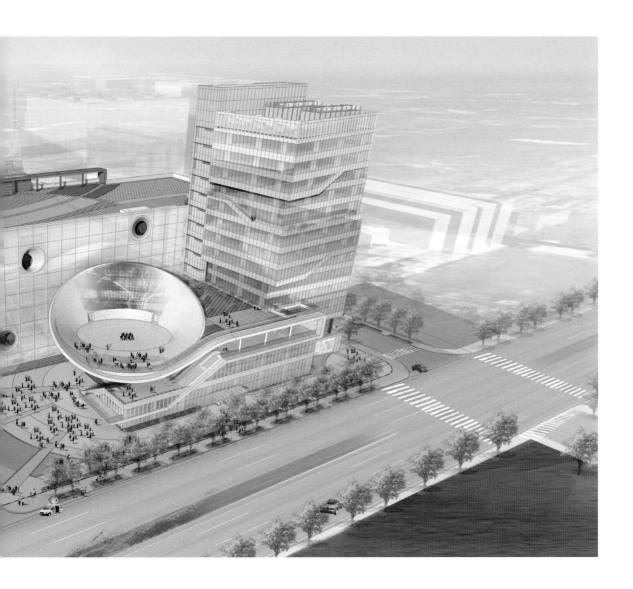

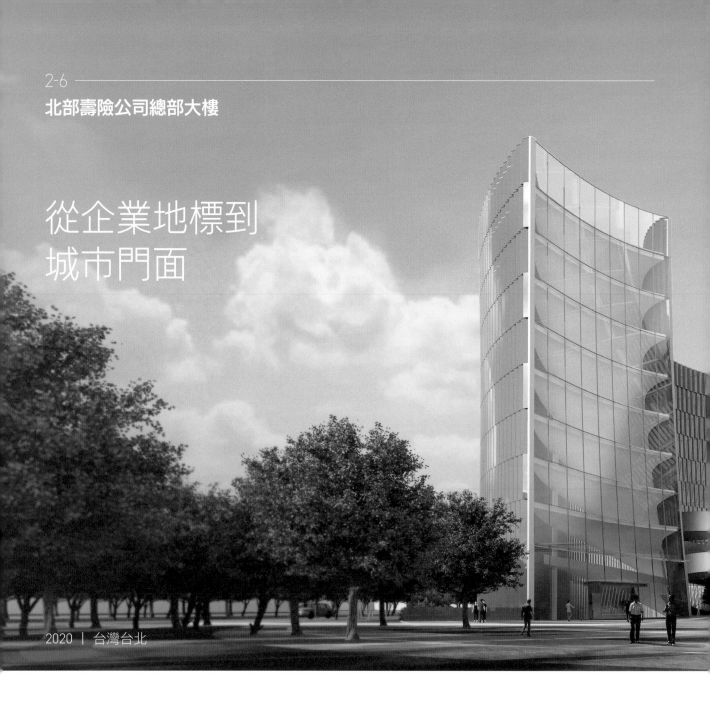

從企業地標到
城市門面

2020 ｜ 台灣台北

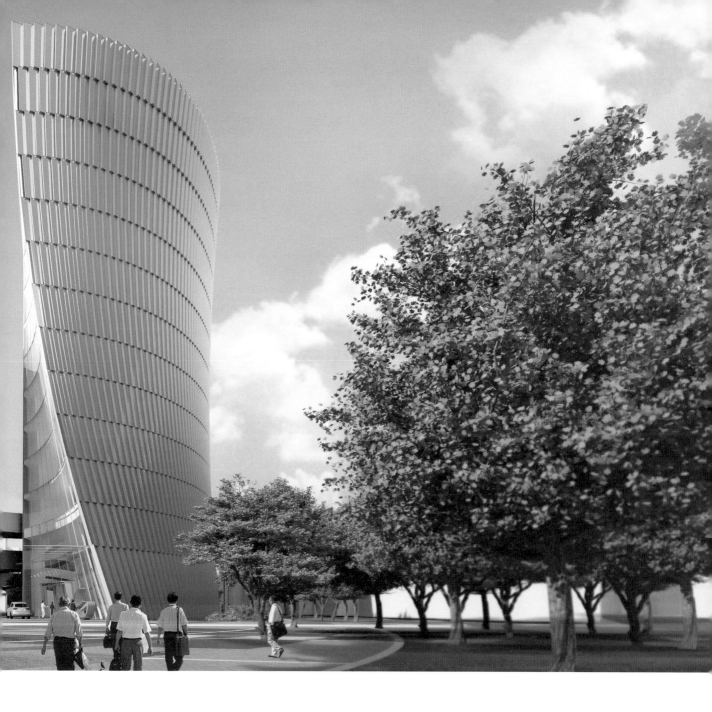

2020 年，北部某家壽險公司總部大樓招標，日本三菱地所設計與 JJP 合作比圖，拿下第一名。眾人原本非常開心，沒想到進入討論階段時，業主卻希望大幅修改設計。

半年間，負責主設計的三菱地所不斷修改，提出二、三十個方案，始終無法讓業主滿意。JJP 原本只是協助提供在地的實務執行，但是創辦人潘冀希望維持團隊前進，於是讓 JJP 擔起主要設計者的角色。他找來兩位主持人蘇重威、張曉鳴，以及兩位年輕設計師馬法耶、黃安澤，在一週內，緊急提出新的方案。

氣勢與親切的兩難

日本三菱地所設計是國際知名的綜合型規劃設計公司，2018 年在台北市信義區落成的南山廣場，就是他們的作品。

該壽險公司的總部基地位在松山機場正對面，敦化北路盡頭，三菱地所呼應基地南側舊社區的巷弄氛圍，在被消防通道切割為兩塊的基地上，分別設計一棟長形玻璃屋做為辦公區，然後將所有服務性質的公共空間，例如會議室、茶水間、陽台等，以大小不同的方盒，規劃在辦公區之外、兩棟大樓之間，是以現代建築詮釋台灣常民生活。

在了解專案的過程中，馬法耶發現，日本的設計非常講求建築邏輯，提案之所以不受業主青睞，主要是策略問題。因為做為企業總部大樓，本地業主希望展現的是氣勢，而不是親切。

JJP 接手設計後，重新思考設計方向。

的確，總部大樓是企業運營中心，充滿氣勢的大樓，能展現企業對未來的信心，卻也經常令人望之生畏。但是人壽保險業是一個貼近生命與情感的產業，它的建築，也應該讓人願意親近、感到被接納。這兩個背道而馳的需求，能被充分發揮卻又相容並蓄嗎？

從企業地標到城市門面

團隊從業主的企業識別圖像開始發想。談到人壽，許多人腦海中很容易浮現「守護」這個概念，業主的 logo 也彷彿雙手守護著地

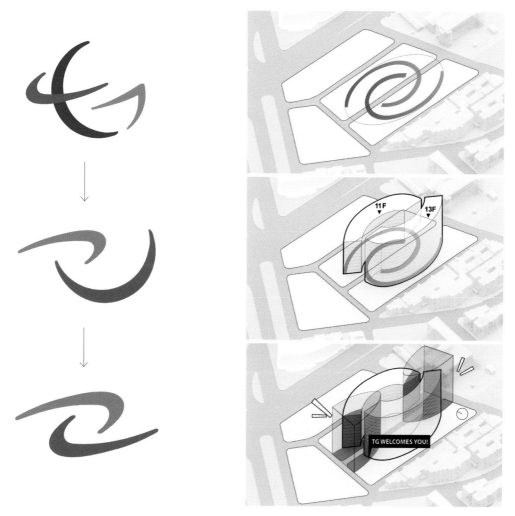

將隱含「守護」形象的企業 logo 轉化成建築量體，並配合基地紋理塑造入口意象。

球。於是「守護這個概念，成為我們的主要設計策略，」馬法耶說。

這個策略落實在基地上，相得益彰。

業主總部的基地中間正好有一條消防通道，根據法規，消防通道上不能蓋任何建築物，JJP 於是將總部大樓設計成兩棟弧形大樓，分開置於兩塊基地上，以類似螺旋方式交疊，圍出球形的虛空間，也正是原本的消防通道。

站在兩棟建築中間，順著圓形空間仰望藍天，可以看到白雲飄過、飛鳥穿越，猶如從地球之眼看宇宙，JJP 將之稱為「The Oculus」（拉丁文「眼睛」之意）；它同時又如兩手虛捧著一顆藍色星球，代表兩棟大樓守護地球的喻意。

其次，玻璃帷幕嵌上的金屬材料，折射陽光，將讓整棟建築彷彿閃閃發亮。參觀者在仰望大樓之際，能感受到如聖殿的尊榮。

從另一個視角看，當旅人搭飛機回到國門松山機場，從天空往下俯瞰，可以看到兩座圓弧大樓環抱著金色空橋，以及之間的虛擬球形，彷彿一隻回望的眼睛，景象鮮明。

因為鄰近機場，這塊基地有航高限制，無法以高度創造氣勢，但是 JJP 運用造型、材料、質感，讓大樓從企業地標躍為台北門面印象之一。

掀開一角歡迎訪客

成為地標的總部大樓，自然滿足了企業的尊榮感與領先者氣度，另一方面，JJP 也運用許多設計巧思，讓這棟大樓在恢宏中散發親切之意。

首先，大樓的低樓層除了大廳外，還設有餐廳及其他公共性場所，JJP 在兩棟大樓的一樓至三樓之間，搭起環形空橋，方便行人

地標建築，不是距離感的氣勢，而是具記憶性的都市空間。

馬法耶

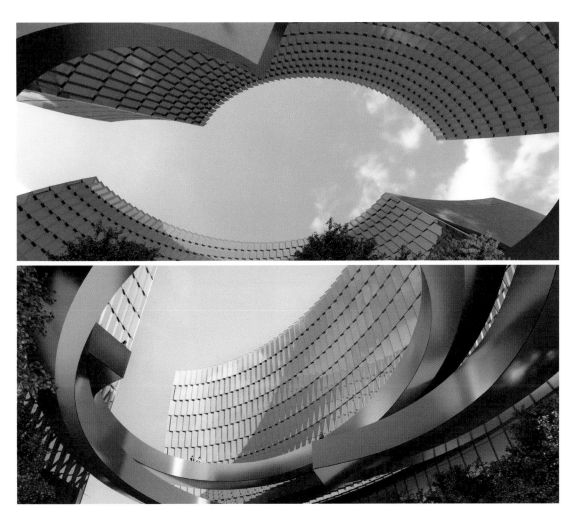

建築的形體，猶如兩手虛捧著一顆藍色星球，代表守護地球的喻意。亦透過漸變多層次的角度玻璃，降低太陽輻射對室內的影響，更利用玻璃的錯落安排，強化弧形外觀所帶來的圓融質感。

與到訪者自由走入其間。

兩棟大樓外牆帷幕，不使用大片玻璃，而適當分割玻璃，錯落安排，不僅強化弧形外觀的圓融感，也降低巨型量體予人的壓迫。

另一個突破點是，在總部入口所在的一側，設計成窗簾掀開一角的造型，以歡迎之姿，拉近企業與訪客的距離。

在這個任務中，潘冀從企業家的高度提供大方向的策略，馬法耶和黃安澤也忙到一週都沒有躺下來休息，每天回家沖個澡就又回到辦公室工作。幸好兩位設計師默契十足，通常碰面討論個十分鐘，就可以分工做自己的事，並且在半天內完成出不錯的成果。

看著設計案逐漸成形，馬法耶說：「就像看著自己的孩子在成長，愈來愈漂亮，成就感難以言喻。」

JJP 的設計案完全反映了業主的經營價值觀，受到業主極度肯定，雖然因為業主某些內部問題最終未被採用，但是在突破刻板印象的過程中，JJP 對企業總部大樓的設計思考，有了更新的觀點。

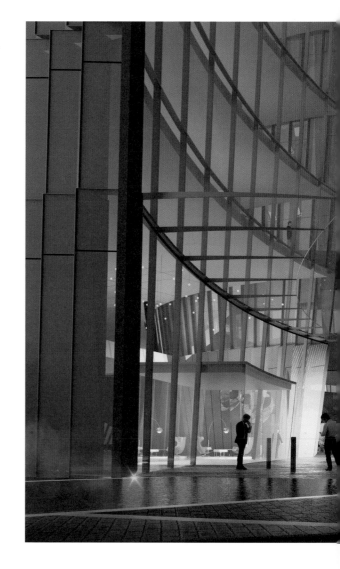

跳島思維
創新教育空間

2021 | 浙江岱山

位於中國大陸浙江省舟山群島中部的岱山島，擁有亞洲最大煉油廠，近年來更積極朝向世界最大煉油廠的要角挺進，因此被列為新經濟開發區，預計將引入大量人口居住，就學人數勢必攀升。當地政府決定在岱山縣雙峰新城，興建第一所從幼兒園到中小學十二年一貫制的學校。

通常在新開發的城市，比較容易實現新思維與新做法，也因此，2021年，JJP上海事務所參加「岱山縣雙峰新城學校」設計競圖，滿懷期待，希望打造一座突破傳統框架、創新教育模式的校園空間。

透過建築促進學習

負責岱山學校競圖的設計總監吳昱廷說，當今的教育，已經從過去著重理解與記憶的被動式教育，逐漸走向鼓勵思考、創意、討論的開放式教育，他們認為，透過建築設計與空間規劃，能夠讓自主學習更自然發生。

例如，傳統校園的空間配置，通常是在長廊一旁連著整排教室，而近代校園建築開始改變線性形式，在走廊另一邊擴增空間，讓學生交流。JJP則想進一步打破學習邊界，透過簇群式的圍合空間，讓學生增加更多互動機會，也讓知識走出教室，無處不在。

這樣的教育概念，如何融入建築設計中？

清晨，團隊一行人吳昱廷、邱意淳、袁以真踏上小船，準備往岱山縣勘察基地。坐在船上遠眺，一座座島嶼散落在碧波汪洋之中，在水道上航行的船隻來來往往，將它們串聯起來。這個特殊的「群島」地景，讓JJP有了設計的靈感。

回到上海辦公室，三人腦力激盪，各有想法，最後越洋和創辦人潘冀視訊討論，聚焦收斂，「島的學校」很快達成概念上的共識，又經過幾次深化，把概念及空間規劃結合，大家於是分頭去畫設計圖。

跳島式學習

設計圖中，這些被打開的教學空間，彷彿一座座島嶼錯落。JJP按照當地的建築設計規範，讓普通教室在日照較多的南邊，北邊則

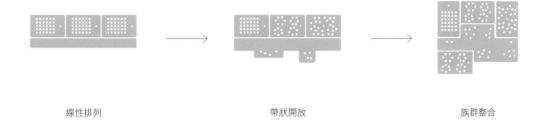

線性排列　　　　　　　　　　帶狀開放　　　　　　　　　　族群整合

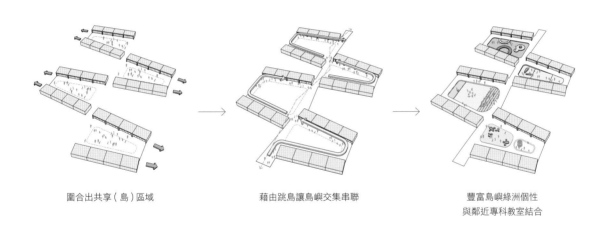

圍合出共享（島）區域　　　　藉由跳島讓島嶼交集串聯　　　豐富島嶼綠洲個性
　　　　　　　　　　　　　　　　　　　　　　　　　　　與鄰近專科教室結合

透過教室單元的空間配置，回應岱山特有的島嶼景觀，塑造出「島」的學校。

設置各類專科教室，例如美術、音樂、科學等教室。

教室與教室之間、普通教室與專科教室之間，以曲線流水般的走廊串聯，讓學生可以如「跳島」般往來其間，互動交流。

至於走廊與教室所圍塑出來的空間，則做為展覽、閱讀與學習等多功能使用，並且依據專科教室的屬性而做不同定義。例如，鄰近美術專科教室的共享空間，稱為「藝術之島」，地理教室為「地理之島」，其他還有「科學之島」、「音樂之島」等。老師也可以將學生帶到共享空間的大階梯上，進行開放式教學。

這些近在學生身旁的開放空間，蘊藏著JJP 對教育與下一代的關懷。

吳昱廷指出，2019 年《中國青年報社》的調查顯示，中小學生的手機持有率高達93.4%，但是，在傳統的校園空間裡，學生要在短短十分鐘下課時間去操場運動，實在太匆促，乾脆坐在教室內滑手機。JJP 希望這些可以輕易抵達的共享空間，讓學生們願意放下手機、走出教室，和人、和環境真實接觸。

另外，JJP 觀察新世代學生的閱讀行為，發現他們很少特地走到圖書館看書，於是放棄在校園內興建專門的圖書館，而是打散在分享空間，不同空間存放不同屬性的書籍。例如藝術類書籍放在藝術之島、科學書放在科學之島，學生透過電腦查詢書籍所在，再如探險般到各「島」去取閱，一方面鼓勵紙本閱讀，一方面仍是為學生創造遊走校園的動機。

新生建築與基地歷史連結

「島的學校」是 JJP 為中小學空間所做的設計，對幼兒園的空間，JJP 則採取「結晶鹽」的意象。

幼兒園位於北邊基地，是由鹽田回填而成的新生地。幼兒園是教育制度的源頭，於是團隊也回到土地的源頭思考，決定以「結晶鹽」的意象，打散傳統長條排列的教室，組合新的教室空間。

本案中特別以童趣的插畫效果，呈現校園空間型態與學生的日常生活。

負責幼兒園設計的設計師邱意淳表示，從空中鳥瞰幼兒園，景致有如一塊塊方格子的「鹽田」。走入園區，錯落堆疊的教室，彷彿一粒粒結晶鹽，樓層高高低低錯落而形成的露台，則創造層次豐富的教學及遊樂空間，而建築立面的開窗形式也是延續鹽的晶體結構，讓新生的建築與基地的歷史，產生趣味又饒富意義的連結。

第一名卻未入選

標案進入第一階段比圖時，正好碰上中國大陸全面禁止課後補習，並強制學生放學後必須留校兩小時，等待家長下班後前來接送。JJP 為岱山學校所設計的共享空間，正適合課後班、社團與閱讀等多功能使用。

JJP 的設計，受到當地教育局長及評審的欣賞，獲得第一名，沒想到，進入第二階段比圖時，卻被校方以境外公司資格不符的理由而淘汰。更始料未及的是，之後校方找了一家當地的建築師事務所，以相似度近乎99%的設計，著手建造。這家事務所甚至將設計圖發表在自己的網站上。

「後來我們才發現，這種事在這裡滿常見的，」吳昱廷無奈地說，JJP 除了透過律師要求對方撤下設計圖，同時也將自己的岱山學校設計圖，發表在中國大陸最具權威的建築設計平台「有方 position」，以宣示原創。

無論如何，參與這項競圖的 JJP 上海團隊，從設計總監到兩位設計師，為了下一代的成長，一起腦力激盪，為多元學習的校園來解題，雖然未能走下去，但他們的創新設計，已讓更多人意識到環境對教育的影響。

❝ 學校已從過去著重理解與記憶的被動式教育，走向鼓勵思考、創意、討論的開放式教育，而透過建築設計與空間規劃，能讓自主學習自然發生。 吳昱廷 ❞

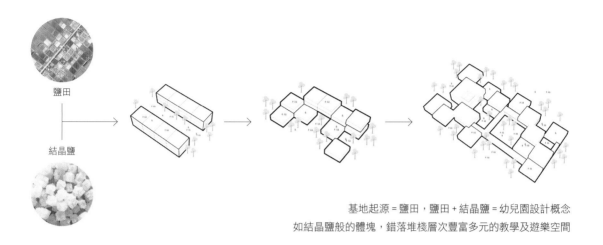

鹽田

結晶鹽

基地起源＝鹽田，鹽田＋結晶鹽＝幼兒園設計概念
如結晶鹽般的體塊，錯落堆棧層次豐富多元的教學及遊樂空間

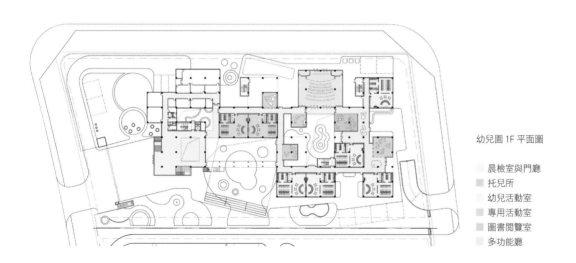

幼兒園 1F 平面圖

☐ 晨檢室與門廳
■ 托兒所
☐ 幼兒活動室
■ 專用活動室
▨ 圖書閱覽室
☐ 多功能廳

輸 100 次也不放棄

提升
國際合作，共創價值

JJP 在國際上創造能見度，
讓世界看到台灣建築設計的能量。

即使國際合作也要堅持價值

做為一家國際級建築師事務所，多年來，JJP 不曾放棄讓國際看見台灣優秀的建築設計能力。

1994 年，JJP 創辦人潘冀獲選美國建築師協會（AIA）院士（Fellow），這個協會在全球有數十萬位會員，但只有兩千多位院士，潘冀是台灣第一位、也是至今極少數的幾位之一。

他申請院士所提供的備審資料，收錄的全部都是台灣的作品，例如松江路上的小公園「松江詩園」，打破公園千篇一律就是盪鞦韆、溜滑梯等遊樂設施，在商業區一角，以詩詞、表演階梯，為上班族創造溫馨的心靈空間；又如麥當勞花蓮店，採用大片透明玻璃及玻璃磚等材質，搭配麥當勞公司代表性黃色圖案，減輕混凝土構造的重量感，並創造絕佳的對外視野，室內設計主題則採用原住民常見臉譜。

堅持自我價值的國際合作模式

即使潘冀曾經在美國工作十幾年，也做出不少具代表性的作品，但他更希望以台灣的設計被世界看見。

不同時代，走上國際的方法不盡相同。隨著事務所規模的成長，JJP 更有計畫性地往國際化的方向邁進。

與國外設計師合作台灣的國際競圖，是其中一種方式。許多國際建築師來台灣競圖，都喜歡找 JJP 一起參加。這種形式，不同於一般與中小型事務所的合作。

很多這類國際合作案，通常外國建築師出現在文件上的簽名是「Design

Architect」，在他之下，簽名的在地建築師則是「Architect of Record」（請照建築師），只負責幫國際設計師處理在地法規、執照、營造廠等相關事務。

但是與 JJP 的合作，則是從設計到執行，所有決定都是雙方一起討論，所以在合約上，雙方的簽名都是「Collaborate Architect」（合作建築師），而且並排一起，沒有上下之分。

「這個原則定好之後，設計發想與討論一定是共同討論、來回溝通，直到雙方都滿意再深化發展。我們的國際合作就是這樣！」潘冀說。

這種做法除了堅持設計的價值之外，也是為了保護業主。蘇重威說：「潘先生經常強調，與國外合作，本土建築師的角色很重要，外國建築師不是每個決定都正確，做為在地建築師，有責任顧及業主的最大利益。站在我們的角度，不是幫外國建築師畫圖而已。」

能獲得平起平坐的尊重，實力最重要。JJP 成立四十多年來，有豐富的建築作品獲得國際獎項，在國際上出版品也相當多，外國建築師很容易了解 JJP 的能力與態度。「我們跟國際事務所合作的出發點，從來不是追星，」潘冀說，「JJP 也是名牌。」

另一方面，在多重考量下，JJP 也嘗試到國外參與設計比圖。

對台灣的建築環境，JJP 已經很熟悉也擁有好成績，但是台灣市場有限，建築師能嘗試及創作的類型也有限。若要突破現實的局限，JJP 必須將觸角往外延伸。

不過，更初始的動機是，建築師的使命感。

隨著經濟發展，在國際舞台上，台灣除了戰略地位受重視，半導體、電動

車零件也紛紛嶄露頭角，但是文化與設計相對能見度低，JJP 國際長李大威說：「台灣的軟實力還可以多被看見。想被看到與挑戰國外的項目，擁有國際發言權，是我們的起心動念。」

尤其是建築產業不具有地域性，很多國際建築師事務所來台灣競圖、JJP 大部分同仁也都有在國外留學及工作的經驗，JJP 認為，與其單向接收國外的影響，應該更積極往外拓展。

每一次國際競圖皆有目標

在這樣的思考上，與國外建築師合作台灣競圖或出國挑戰，JJP 都保持開放的態度。每一次合作，除了希望贏得競圖之外，JJP 也設定了自己的目標。

在與眾多國際團隊合作的經驗裡，一起參加台北流行音樂中心及高雄流行音樂中心競圖的 SGA（Studio Gang Architects），最令 JJP 團隊印象深刻。

潘冀表示，大型文化建築的設計，除了造型、空間、結構，還涉及許多高度專業的領域，例如舞台設計、音響、燈光等，台灣在這些領域的水準還有待提升，與國際設計團隊合作可以帶入這方面的資源。

合作桃園美術館的 MVRDV，李大威除了看見創意優先的設計思考外，他們在建築概念確定的同時便邀請景觀顧問加入，也是極具創造性的做法。

而與 BIG（Bjarke Ingels Group）的合作中，BIG 跨三個洲整合陌生同仁快速完成作品，蘇重威認為，JJP 做為一家國際級的建築師事務所，這方面的能力還可再提升。

與不同國際事務所合作，可以看到不同處理事情的文化，除了學習，也更

堅信自己的理念。潘冀説，有些國際事務所的特色，JJP 學不來，例如丹麥 BIG 建築師事務所創辦人的亮眼明星風格，連簡報都像一場表演；知名的荷蘭 MVRDV 建築師事務所也是如此。

JJP 無論自己或組團隊到國外參加競圖，也有豐富的體驗。

受到國際矚目的斯德哥爾摩圖書館國際競圖，來自世界各地上千家事務所參加，即使沒有入選，也見識到歐洲比圖如何做到公開透明。韓國文學館的比圖，對 JJP 來説，則是一個練習自組團隊打國際賽的好機會。

經過多年的探索，JJP 對國際合作的模式已經有不同思考。「我們有能力操作國內、外大型比圖，和國外的專家、業主溝通也沒有問題。現在，我們不見得找一流建築師事務所，而是找一流顧問團隊，例如結構、景觀等，」李大威説，「JJP 想扮演的是領頭羊的角色，帶著國際團隊去完成專案。」

競圖之外，JJP 向外拓展業務的腳步未曾停歇，從泰國到越南，從中國大陸到美國。2015 年，由 JJP 所設計，位於加州的台達電子美洲總部，達到綠建築 LEED 最嚴謹的「白金級」規範，也獲得美國加州大學柏克萊分校建築環境中心（Center for the Built Environment）年度宜居建築獎。

在與當地建築師合作過程中，JJP 嚴格把關所有細節。潘冀表示，台灣業主到國外無論蓋大樓或廠房，經常因為對當地不夠了解，容易被在地建築師牽著鼻子走，JJP 是敢向當地建築師提出嚴格要求的事務所。

JJP 積極在國際上創造能見度，不是為了特定目的或追求獎項，而是將制度及思維推到更高境界，讓世界看到台灣在建築設計領域的能量，才是真正的目標。

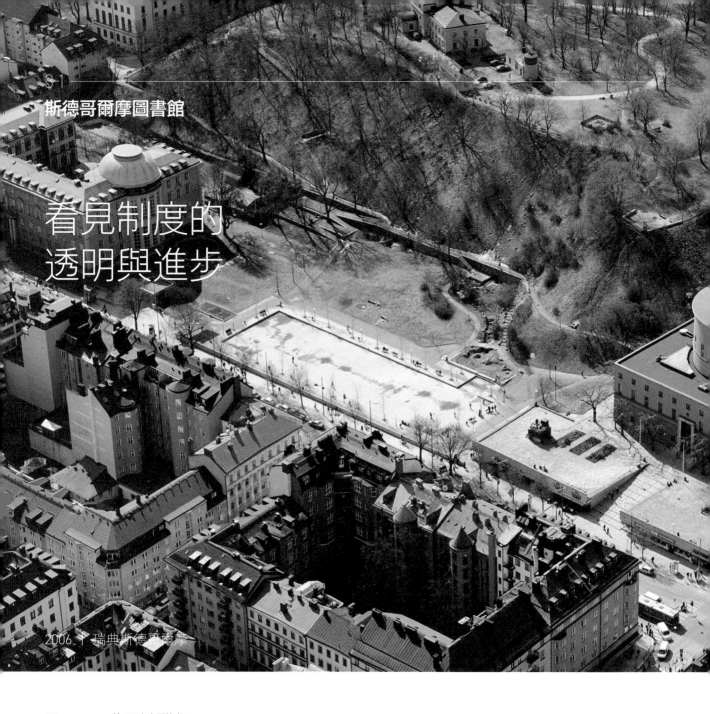

斯德哥爾摩圖書館

看見制度的
透明與進步

2006 | 瑞典斯德哥爾摩

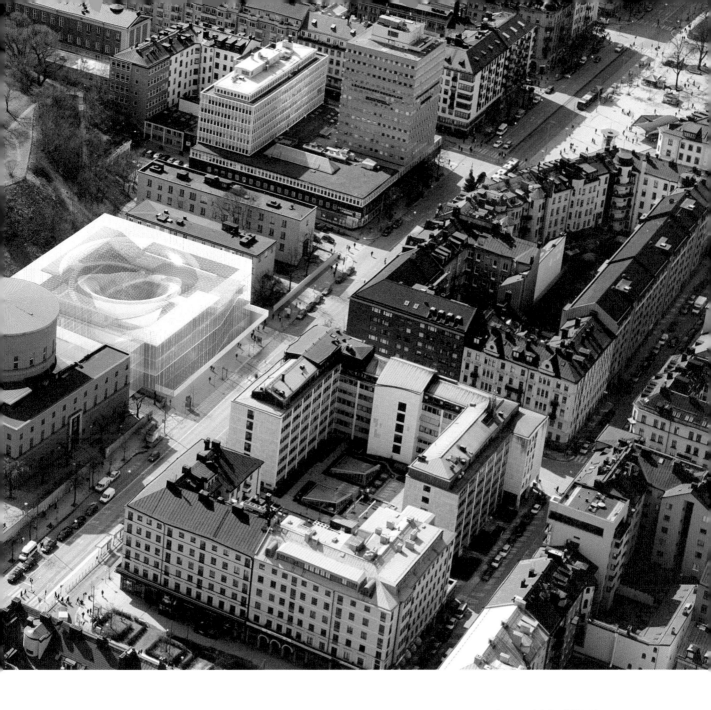

擁有「瑞典最美圖書館」美譽的斯德哥爾摩市立公共圖書館（Stockholms stadsbibliotek），於 1928 年建成，歷經百年歲月，原有的空間已不敷使用。2006 年，瑞典政府決定在圖書館旁擴建新館。

當瑞典建築協會（SAA）發出國際競圖告示後，來自全球一百二十個國家，包括 JJP 在內共六百多家建築師事務所，都報名參加了這場盛事。

這座圖書館的設計師，是瑞典國寶級建築大師阿斯普朗德（Gunnar Asplund）。建築外觀線條簡潔，內部三層樓，每層都是整面的弧形書牆，加上挑高的中庭、光線從屋頂投射下來，走入其中，猶如進入知識的殿堂，不僅是愛書者的天堂，也是建築愛好者的朝聖之地，因此在瑞典人心中具有不可撼動的地位。

面對如此具有開創性及歷史定位的圖書館，緊鄰一旁的基地，在設計上如何滿足擴建功能，又能與原建築設計兼容並蓄，成為這場國際競圖的挑戰。

環繞式書牆的震撼

2006 年暑假，主持建築師潘冀出差歐洲，特地繞道前往斯德哥爾摩圖書館探勘。量體下方上圓，全部由紅磚砌成，簡潔而平和，一進到內部空間，映入眼簾的是偌大廳堂裡層層環繞的書牆，內心受到的震撼至今猶深。

潘冀表示，一般圖書館的設計就是一排一排的書架前後分布，讀者穿梭其中，猶如走在巷弄裡，但阿斯普朗德把書架沿著弧形的牆面層層架高，讓參觀者一進館，立刻被 360 度的書海圍繞，感覺非常強烈，「阿斯普朗德把讀者置身書海的感覺，內化到設計，那種感覺非常好。」

若回到設計之初的時空，更能看到這座圖書館的前衛。

潘冀指出，早年圖書館的藏書並非開架式，而是全部放在書庫裡，只有管理員可以進出、管理，一般人借書，必須先到目錄櫃裡查找書目、抄寫下來，交由管理員登記、取書。阿斯普朗德的設計，不僅打開了圖書館的封閉性與神祕性，拉近了讀者與書籍的

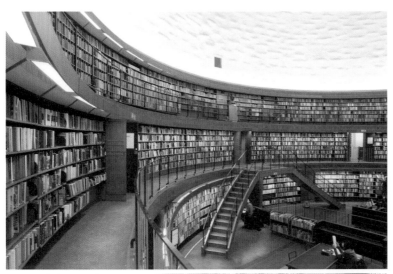

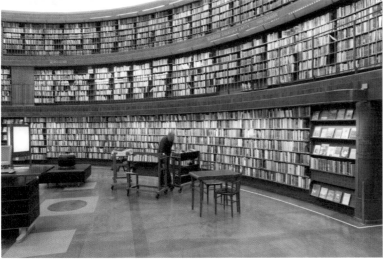

於瑞典實際考察的斯德哥爾摩
市立公共圖書館，並以其核心
空間的環繞式書牆做為設計出
發點。

距離，更強化了公共建築存在的意義。

這種「環繞式書牆」的概念，對日後的建築設計影響甚深。

例如：日本建築師安藤忠雄為文豪司馬遼太郎所設計的「司馬遼太郎紀念館」，兩側牆壁皆以書架環繞；芬蘭建築大師阿爾瓦·阿爾托（Alvar Aalto）也將斯德哥爾摩圖書館的設計元素置入他的設計裡。

潘冀回憶，JJP 負責此一國際競圖的另一位設計師是曾柏庭，當時他剛自國外返台工作，希望嘗試多樣設計；而 JJP 的經營也不能只埋首在台灣本地，於是決定參與這項國際競圖。

以安靜手法呼應百年歲月

在參觀斯德哥爾摩圖書館後，潘冀發現，圖書館的外型其實並不凸顯，與周遭環境十分融合，真正特別之處，還是在於室內空間帶

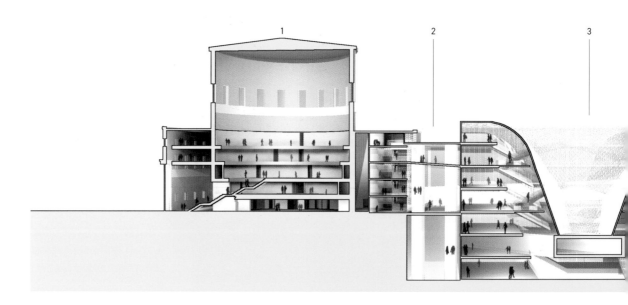

來的震撼。此外，由於新館基地位於原圖書館及行政大樓之間，如何連結兩棟建築機能，並與街道形成友好關係，還要尊重原館的低調簡潔，JJP 決定選擇一個比較安靜的手法，透過現代材料、工序，與百年前由磚瓦堆砌出來的樣貌相呼應。

為了尊重原圖書館的方體外型以及行政大樓的三層樓設計，新館也以方體為外部造型，並設計為地上三層樓，與行政大樓齊

高，而將另外三層樓往地下發展，容納更多的閱讀及公共空間。

斯德哥爾摩圖書館的中心性很強，不可能再去設計一個與它外觀相似的建築，最後決定以「渦流」的理念來做為新圖書館的設計方向。

「渦流」的概念來自於現代資訊瞬息萬變，必須透過閱讀持續蒐集知識、消化、整理，然後融合，就像洗衣機的渦流一樣，收集、

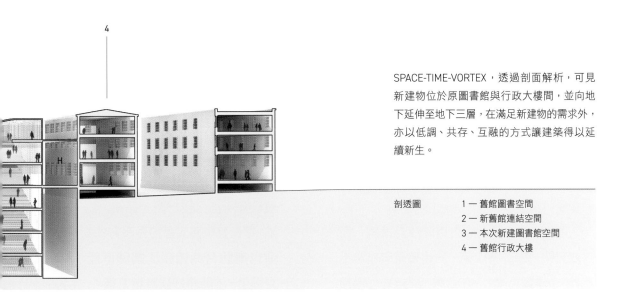

4

SPACE-TIME-VORTEX，透過剖面解析，可見新建物位於原圖書館與行政大樓間，並向地下延伸至地下三層，在滿足新建物的需求外，亦以低調、共存、互融的方式讓建築得以延續新生。

剖透圖　　　　1 — 舊館圖書空間
　　　　　　　2 — 新舊館連結空間
　　　　　　　3 — 本次新建圖書館空間
　　　　　　　4 — 舊館行政大樓

匯流、旋轉，最後也停止，沉澱為智慧。

「設計主題就訂為 SPACE-TIME-VORTEX，意思是，透過空間、時間與渦流，將知識融會貫通，」潘冀解釋，因此室內空間擺脫傳統層層樓房的概念，而是透過中心漩渦狀的設計，以坡道不斷上升、旋繞成各樓層。

除了簡約的外型本身就予人安靜之感外，在材料上則採用類似毛玻璃的半透明材質，使水的旋轉與匯流的意象更為立體，試圖創造一個開放與透明的空間，邀請和吸引公眾前來探訪。

學習更完善的做事方式

雖然作品未入圍，但透過參與國際競圖，JJP 認識到歐洲比圖制度的成熟與進步。例如，評審名單一定事先宣布，評審過程與紀錄也公開透明，如果評審的意見不恰當，必然會受到輿論公評。

「反觀國內比圖，一直以防弊為準則，而採取封閉式的評審作業，對建築產業非常不友善，」潘冀感嘆，「在台灣，評選過程通常不公開，雖然近年來有部分比圖會事先公布評審名單，但是制度改進太慢，建築師很難展現專業。」

更有甚者，至今某些公共工程的比圖，仍會邀請不具建築專業的評審，JJP 就曾經在一次比圖中，遇到現場七位評審都沒有建築相關背景，這對投注大量時間與心力做設計的建築師，實為一大打擊。

這也是 JJP 積極參與國際競圖的原因，潘冀認為，做設計不能自我封閉，而要走向國際，學習更成熟完善的做事方式。他不斷呼籲，希望有朝一日，台灣的建築比圖制度與環境更健全，能將更好的設計留在國內。

> **參與國際競圖，可以認識外國比圖制度的成熟與進步。潘冀認為做設計不能自我封閉，要走向國際，學習更成熟完善的做事方式，他也期盼台灣建築比圖制度能更健全，才能將好設計留下來。**

stairs

Vertical circulation
system integration

lifting

Parallel+
Vertical circulation system

Vertical circulation
system integration

asking

Parallel+
Vertical circulation system

returning

sorting

擺脫傳統空間層層樓房的概念，透過中心漩渦狀的設計，以坡道不斷上升，旋繞成各樓層；動線與服務機能相互纏繞，堆疊垂直與水平的空間動線，讓新建物內的空間更具可及性且相互融合。

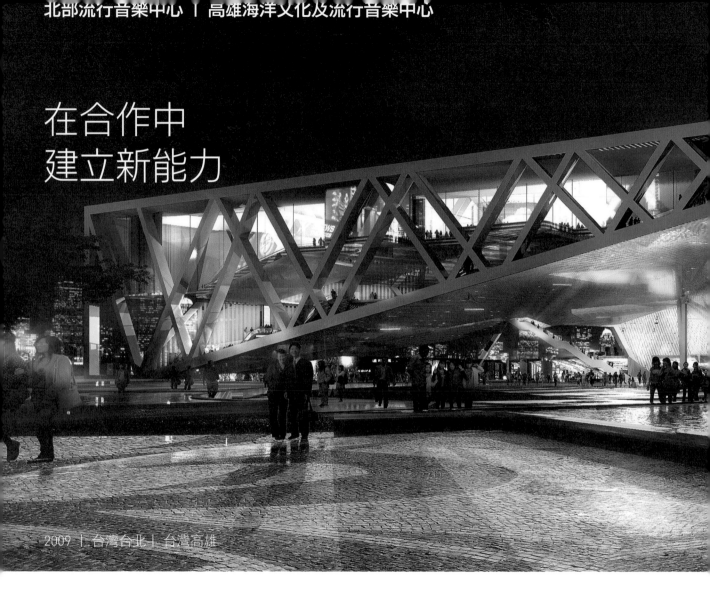

在合作中
建立新能力

2009｜台灣台北｜台灣高雄

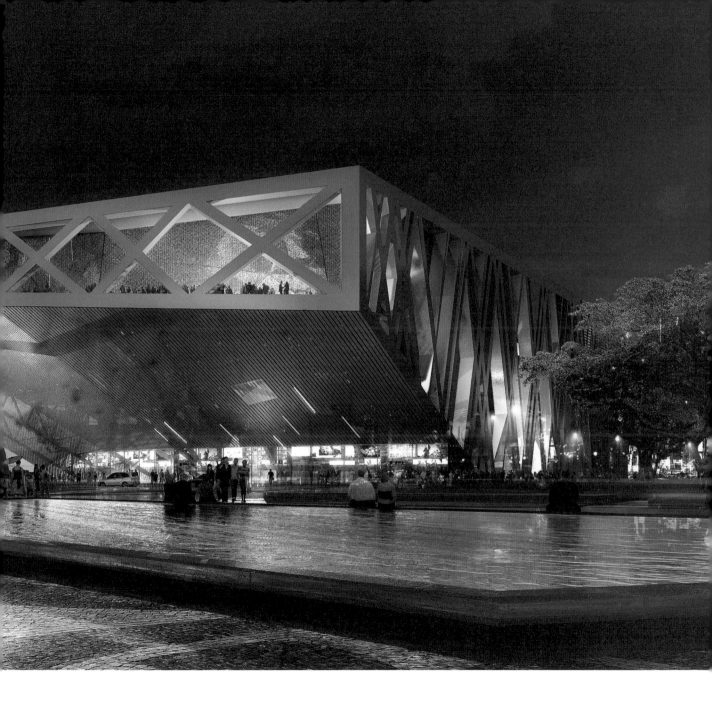

北部流行音樂中心

從 2000 年起，台灣積極推動國際競圖，原意是吸引全球知名建築師來台提供專業技術與經驗，提升公共建設品質。

JJP 也希望透過與國際交流切磋，提升實力。事實上，從 2005 年與日本建築師槙文彥合作「桃園機場捷運 A1 車站暨聯開大樓國際競圖」開始，JJP 幾乎每年都與國際知名建築師事務所合作國際競圖。

2009 年，JJP 與來自美國芝加哥的新銳建築師事務所 SGA，一起參加「北部流行音樂中心國際競圖」。

北部流行音樂中心有四個表演廳，每個表演廳都需要完整規劃，包含音響、燈光、舞台、前後場比例，所需要投入的人力不是兩、

SGA 友善開放，尊重合作夥伴與在地文化，並主動表示要來台灣住一段時間，認識台灣流行文化精神，也因此與 JJP 共創出令人滿意的作品。

三個人，而是十幾個人以上的團隊。

SGA 主動找 JJP 合作。談話中，JJP 發現，這個團隊在堅持設計創意的重要性之外，也非常友善開放，能尊重合作夥伴與本地文化。雙方很快就決定展開合作，希望設計出一座符合台灣利益、展現在地文化的流行音樂中心。

深入在地生活體驗文化

做為本地建築師事務所，JJP 擔起文化導覽的角色，譬如為 SGA 的夥伴分析台灣流行音樂的樣貌，地下音樂、小眾音樂的重要領袖，以及這些歌手、樂團活躍的環境。之後，雙方開始透過視訊討論建築設計。

第一階段通過後，大家都很開心，SGA 主動表示要到台灣住一段時間，更深入了解這裡的流行文化。

要真正了解台灣流行文化的精神，最好的方式，莫過於實際體驗庶民生活，從中感受。在 JJP 帶領下，團隊逛夜市、看路邊攤商，體會台灣獨特的民生活力；到廟裡看拜

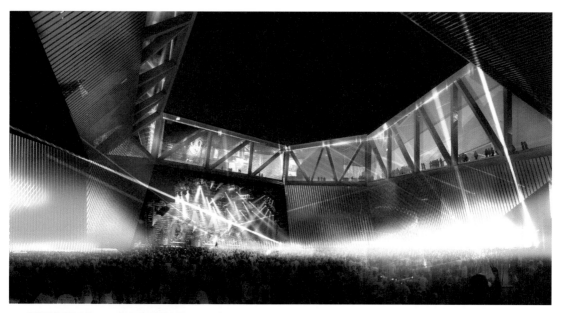

A — 壯闊的表演場：與城市連通的大型戶外空間，增加城市活動的各種可能性

B — 建築中的奇遇：「核心節點」做為所有主要空間的交會點，創造獨特的參觀體驗

拜，了解在地的信仰與宗教文化；參觀地下樂團排練，認識他們多文化的音樂風格、竄紅的因素、使用哪些科技，以及如何運用練唱空間。

在這樣直接而多元的接觸中，SGA 與 JJP 所設計的北部流行音樂中心，不僅創造了可匯集多樣性流行音樂及現場表演經驗的交流場域，也參考台灣多元音樂型態，將室內、室外及半戶外的公眾開放場域，串聯起各種尺度的獨特表演空間，形成都會型的音樂活動場景。

共創的結果讓作品更成功，自然令人滿意，但是合作中最讓 JJP 感動的，莫過於對方的工作態度。

在潘冀口中，這是一個「非常踏實認真」的美國年輕建築師團隊。他們深入了解台灣

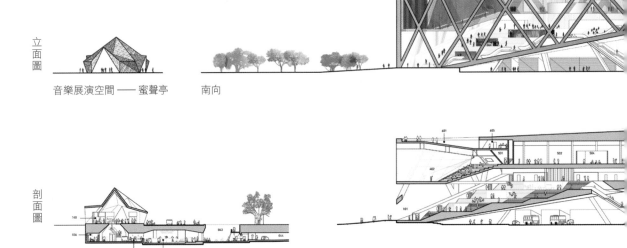

立面圖

音樂展演空間 —— 蜜聲亭　　　南向

剖面圖

在地文化，連最後簡報也親自出席，敬業態
度令人欽佩。

　潘冀尤其肯定他們做事的精準與細膩。例
如，運送模型到簡報會場的架子，按照 SGA
提供的尺寸製作，模型放上去時不偏不倚，
正好吻合；比圖報告書標注詳盡，連線條與
顏色都説明得一清二楚。潘冀説：「JJP 都不
見得可以做到這麼細緻，到現在比圖時還會

JJP 參考多元音樂型態，以室內、外及半戶外
公眾開放場域，串聯起各種不同尺度的獨特
表演空間。

音樂展演空間 —— 蝶音棧

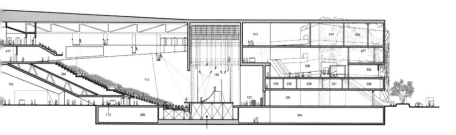

拿他們的報告書來參考。」

在許多設計細節上，JJP 也看見夥伴對台灣文化的珍視。

SGA 發現台灣有許多漂亮的蝴蝶，於是將蝶翼紋理鑲嵌在地磚上，彷彿在腳下步步開花；有一個環形表演劇場，設計成市集中路邊辦桌的空間，鋪上紅色的花布與塑膠布；就連效果圖裡的街拍人物，都是走訪台北大街小巷去實地拍攝，而不是直接從軟體複製貼上的「罐頭老外」。

看到這些用心，蘇重威不禁有感而發地說：「我很感動。」

潘冀非常投入這個競圖，在一次次的互動中，他發現 SGA 兩位合夥人不僅專業態度令人欣賞，在帶領同仁、建立團隊上，也非常

用心，這些特質與他非常契合，因此無論事務所之間或個人之間，在合作之後仍然維持良好關係。

即使如今 SGA 的國際知名度已經比當初雙方合作時更高，但是他們合夥人之一申請 AIA 院士時，仍然邀請潘冀寫推薦函，並成功獲選，只是院士授勳大典因為疫情未能對外舉行。

高雄海洋文化及流行音樂中心
訂下每一次的學習目標

繼合作北部流行音樂中心後，2010 年 JJP 再度與 SGA 合作「高雄海洋文化及流行音樂中心」的競圖。這次的設計，由於基地位於高雄愛河出海口，因此團隊想到利用海邊纜

> ❝ SGA 做事精準細膩，比圖報告書標注詳盡，連 JJP 當時
> 都不見得可以做到這麼細緻，這樣的態度至今也是
> 我們所效法的。
>
> 潘冀 ❞

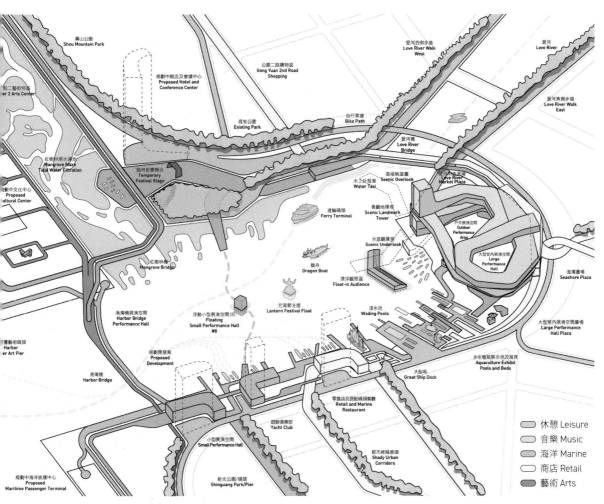

壽山公園
Shou Mountain Park

規劃中飯店及會議中心
Proposed Hotel and
Conference Center

公園二路購物區
Gong Yuan 2nd Road
Shopping

愛河西側步道
Love River Walk
West

愛河
Love River

劃二藝術特區
er 2 Arts Center

愛河東側步道
Love River Walk
East

現有公園
Existing Park

自行車道
Bike Path

愛河橋
Love River
Bridge

紅樹林潮水淨化
Mangrove Maze
Tidal Water Filtration

臨時節慶舞台
Temporary
Festival Stage

高塔眺望臺
Scenic Overlook

愛河市集
Love River
Market Plaza

劃中文化中心
Proposed
ultural Center

水上計程車
Water Taxi

景觀地標塔
Scenic Landmark
Tower

戶外展演空間
Outdoor
Performance
Area

渡輪碼頭
Ferry Terminal

水底觀景室
Scenic Underlook

大型室內展演空間
Large
Performance
Hall

紅樹林橋
Mangrove Bridge

龍舟
Dragon Boat

漂浮觀眾區
Float-in Audience

海濱廣場
Seashore Plaza

海灣橋展演空間
Harbor Bridge
Performance Hall

浮動小型展演空間 (8)
Floating
Small Performance Hall
#8

元宵節主燈
Lantern Festival Float

淺水池
Wading Pools

大型室內展演空間廣場
Large Performance
Hall Plaza

櫃藝術碼頭
er Art Pier

規劃開發案
Proposed
Development

水生植載展示池及苗床
Aquaculture Exhibit
Pools and Beds

港灣橋
Harbor Bridge

大船塢
Great Ship Dock

零售店及遊艇碼頭餐廳
Retail and Marina
Restaurant

遊艇俱樂部
Yacht Club

都市綠蔭廊道
Shady Urban
Corridors

小型展演空間
Small Performance Hall

規劃中海洋旅運中心
Proposed
Maritime Passenger Terminal

新光公園/碼頭
Shinguang Park/Pier

休憩 Leisure

音樂 Music

海洋 Marine

商店 Retail

藝術 Arts

徹底研究都市紋理做為建築配置的依據，將港口周遭不同的都市活動延伸進入基地內，呼應城市發展，創造新的城市經驗；並以都市空間為出發點，做為建築形體配置的基礎。

繩的意象，創造交疊、圍塑、串聯、流動的「結」，而設計出獨特的量體，藉以展現高雄獨有的港口文化。

兩個競圖因為各種狀況最後都未拿到，不過，JJP 更重視自我的目標。

在每次的合作中，JJP 都希望在項目裡建立起不同領域的能力。例如在這兩個專案中，JJP 很清楚，大型展演廳、劇場等公共設計案，如果不透過競圖，很少有機會參與並認識國際專家，如音響、舞台設計、景觀規劃等領域，而透過與國外建築師合作競圖，不僅能建立新的核心能力，將來還能培養團隊從事相關設計。

與可以互信互補的團隊未能有更進一步的合作，JJP 雖然感到可惜，但是完成當初自訂的目標，也不白費這一次次的投入。

大型公共設計案多採國際競圖，唯有與國際專家合作，如音響、舞台設計、景觀規劃等領域，才能為組織建立起新的核心能力。

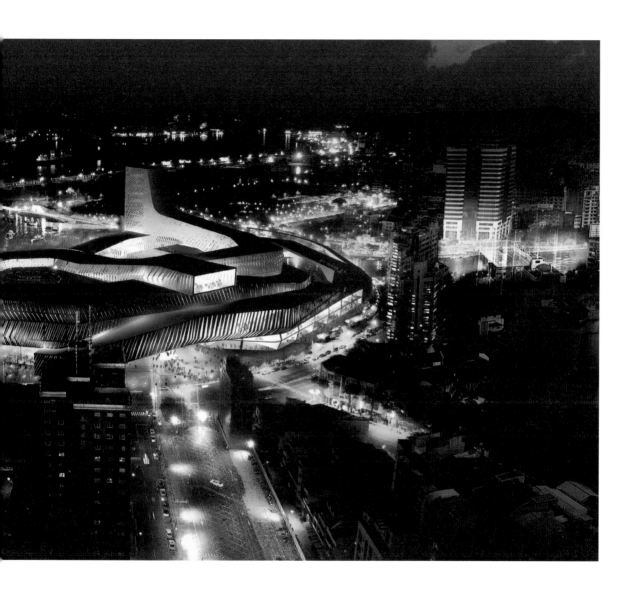

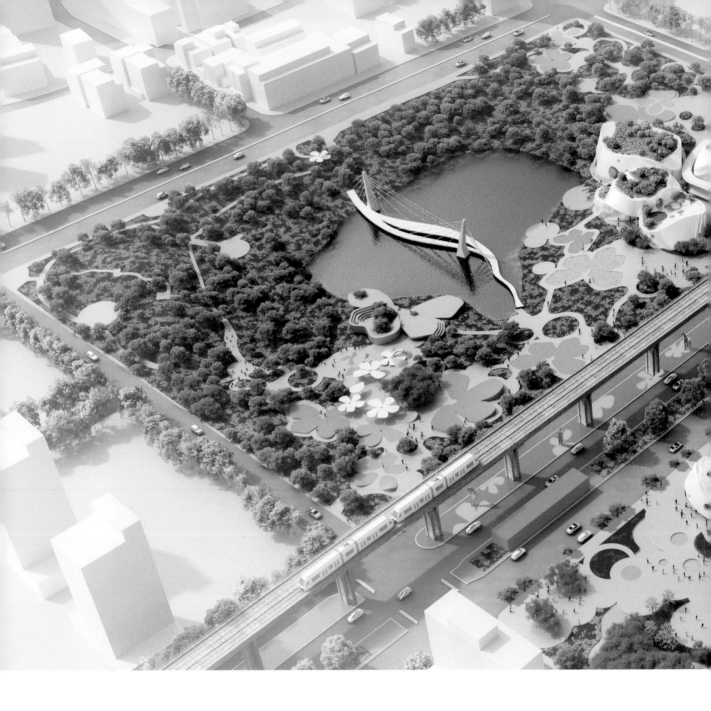

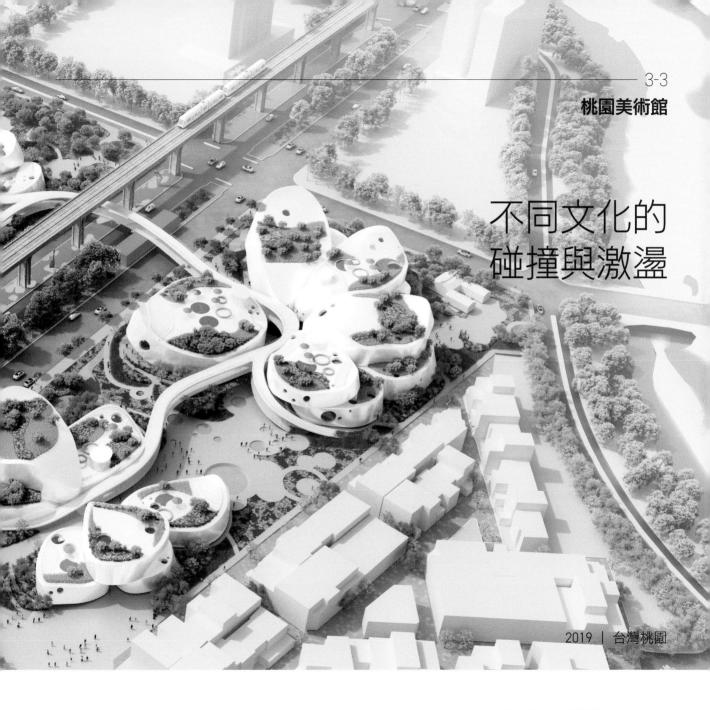

不同文化的
碰撞與激盪

2019 ｜ 台灣桃園

2019 年，JJP 與荷蘭 MVRDV 建築師事務所參加桃園美術館的比圖，設計圖上，桃園美術館化成朵朵綻放的粉紅桃花。這大概是 JJP 成立以來最浪漫的作品，當然，也非常「不 JJP」。

MVRDV 的風格前衛，作品超過八百件，遍及全球四十五個國家，近幾年，在台灣也陸續能看到他們的作品，例如，台南「河樂廣場」、「新化果菜市場」等；而成立四十多年的 JJP，設計以簡潔大氣著稱。兩家風格迥異且都在業界有著舉足輕重地位的建築師事務所，如何開啟合作模式？

開放心態接受不一樣

JJP 國際長李大威表示，設計美術館挑戰性高，需要有經驗豐富的事務所來執行，於是 MVRDV 決定來台灣競標時，主動找 JJP 合作，「以前沒有和風格差異這麼大的事務所合作過，所以我們評估了一段時間，考慮到設計師也需要不一樣的思考刺激，就覺得可以試試看。」

李大威帶兩、三位年輕設計師，和 MVRDV 啟動合作。大概一個月後，MVRDV 創辦人威尼．馬斯（Winy Maas）親自飛來台灣，在他們主持設計師陪同下，與 JJP 團隊見面。

在 JJP 會議室中，馬斯做完簡報，隨手就拿起剪刀剪出一朵桃花，決定將花的外型做為桃園美術館的建築形體。

JJP 一時頓住：早期移民在桃園遍植桃花，桃花確實可以代表桃園，但直接用桃花做造型，會不會太具象？

當 JJP 提出這個問題，馬斯卻很堅持。李大威回憶，馬斯認為如果將外型設計好，並且妥善規劃內部機能，將會是很好的作品。

「馬斯思考設計方向時，並不優先考慮評審的接受度，而是從創意的角度決定設計方向，然後強化造型美感、空間運用、表達方式等，竭力去說服評審接受，」李大威對這種做事方式，感受深刻。

雖然一開始不是非常認同，JJP 思考後，也同意這個方向。李大威認為，既然一起接受任務，也許深化這個設計仍然有成功的機

MVRDV 創辦人威尼・馬斯（Winy Maas）至事務所與設計師共同協作設計討論。

會，那麼不妨試一試。參與設計討論的創辦人潘冀，則是抱持好奇的心態，想知道最後會演變成什麼樣的作品，因此也願意開放讓同仁繼續嘗試。

展現價值，不畏挑戰

接下來的過程，MVRDV 一步步展現了這種強勢思維與極致要求。

馬斯提出桃花意象後，不斷優化設計。團隊原本只打算設計一朵桃花，但是馬斯認為單一花朵的視覺不夠強烈，要改成桃花繽紛的景象；花朵本身不能只有幾片花瓣，而要層層堆疊，花瓣尾端也得略微捲翹，以求栩栩如生。

馬斯再度來台，那個晚上，大家圍坐在長桌前討論，最後以三朵來呈現。馬斯情緒高昂，拿起黏土捏出三朵重瓣桃花，又捏出一根細莖接連花朵。對於顏色，雙方卻很有默契，一定是桃色，而且使用金屬烤漆，讓整個意境閃閃發光。這時已經深夜十二點了。

一般與其他國外事務所合作，主要溝通對象都是主持設計師，這位創辦人的親自出席與對作品的掌控，讓 JJP 團隊印象深刻。

接下來，雙方開始依照主辦單位的需求規劃空間，這部分工作主要落在 JJP 身上。

李大威指出，拜現代技術之賜，花瓣的弧形及曲面都能夠製作出來，最大的挑戰是，如何在這些層次不一的花瓣裡，將美術館的機能合理串聯。

首先，是為三朵花定義不同功能：中間最大朵的花，是主展館及行政空間；左邊桃花為兒童館，可做為親子藝術教育中心；右方的花用做多媒體使用空間，如國際演講廳、餐廳及文創商店。

花蕊便是每一朵花的核心空間，將功能相近的花瓣聚合一起，花瓣末端翹起的下方，可做為半戶外空間。

在設計過程中，JJP 也曾擔心：曲面牆壁如何展示作品？他們請來專業美術館顧問指導，顧問認為，現代藝術創作有朝向多媒體表現的趨勢，因此展覽牆不一定需要傳統式的大片平面。雙方對這個設計，更增添信心。

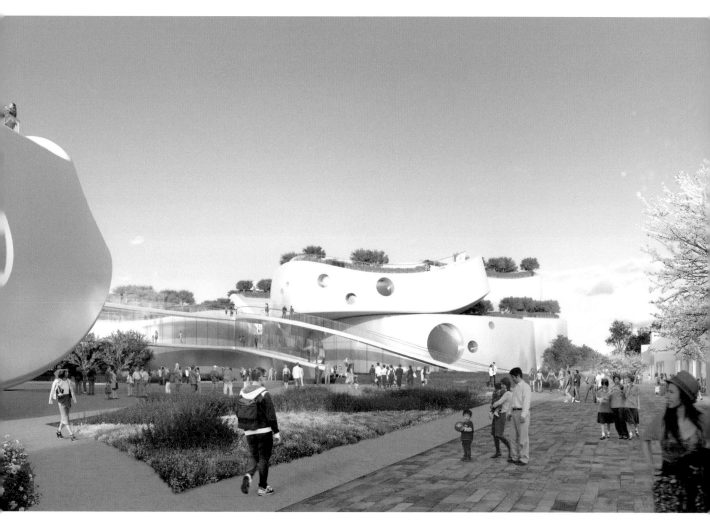

設計以桃花繽紛的景象為意象，並如花朵般層層堆疊，花瓣略微捲翹以求栩栩如生。

建築設計之外的思考

除了建築設計，MVRDV 的其他做法也讓 JJP 耳目一新。

譬如景觀設計。在建築概念確定的同時，MVRDV 便邀請景觀顧問加入討論。這個做法，與國內向來在建築設計完成再做景觀配置有所不同，也更具創造性。尤其，這些國外公司並非僅將景觀視為建築的周邊裝飾，而是從整個基地做全盤考量，以植栽設計共同打造建築所要呈現的意象，在這次設計中，合作的景觀顧問種下大片桃花林，烘托遍地桃花的強烈意象。

怎麼做簡報，也是競圖重要的一環。由於基地位在桃園高鐵站及桃園機場捷運通行之處，是旅客交流、匯聚的樞紐，馬斯希望簡

比圖若只以贏為目的，在設計思考上就會揣摩評審心意，愈做愈小。MVRDV 堅持創意，然後努力落實創意，才能讓合作擦出了新火花。

報從整個高鐵特區做規劃想像，不要局限在建築本身。

過年後就要交出資料，雙方討論後，由 JJP 擔任導演，團隊在過年假期仍然到辦公室報到，製作了一支情境式動畫「桃園美術館的一天」。

影片一開始，無論是搭乘高架機場捷運的民眾，或是搭飛機即將降落桃園機場的旅客，從窗戶前俯看，映入眼簾的便是以耀眼奪目的桃花林景象，立刻顯示桃園美術館的地標性與話題性。

進入桃園美術館大廳後，遊客可以感受到與室外一樣精采的景觀：在大型階梯以及曲形牆面前，高低錯落的平台上擺滿了藝術品，遊客還可透過視聽互動牆自行規劃導覽方式，完全顛覆傳統的體驗。

結束參觀，走出室內，綿延在各展覽館之間的雙層橋，既是通道、觀景台，也是可供休憩的客廳；加上三個量體圍塑出的藝文廣場、戶外廣場、兒童遊樂場及屋頂上的景致等，讓訪客可以在這裡度過充實又獨一無二

3.0mm金屬板FEVE烤漆

1.2mm鍍鋅鋼板+50mm/TH
隔熱岩棉

150mm厚結構樓板+防水膜

10mm+1.525GP+10mm+12A+8mm
+1.525GP+8mm
膠合複層鍍膜強化玻璃

75x180mm鍍鋅鋼管骨架

3.0mm金屬板FEVE烤漆

1.2mm鍍鋅鋼板+50mm/TH
隔熱岩棉

8mm+1.525GP+8mm
鍍膜強化膠合玻璃

弧形輕鋼暗架天花板

弧形乾式輕鋼架隔間牆

皿型不銹鋼玻璃爪具

10mm+1.525GP+10mm+1.525GP+10mm
超白強化膠合玻璃

8mm+1.525GP+8mm+12A+10mm
膠合複層鍍膜強化玻璃

3.0mm金屬板FEVE烤漆

8mm+1.525GP+8mm+12A+10mm
膠合複層鍍膜強化玻璃

8mm+1.525GP+8mm
鍍膜強化膠合玻璃

100mm厚墊層整體無縫地坪

200mm厚結構樓板

競圖階段團隊即深入研究建築外牆的構造系統，確保設計未來實務工程上的可實行性。

的一天。

馬斯對桃園美術館的設計寄予厚望，簡報當天，帶著自己製作的模型，飛到台灣參與。雖然很遺憾僅獲得第三名，但幾年後，李大威前往MVRDV拜訪時，發現這個模型就放在人來人往的大廳裡，顯見馬斯的情有獨鍾。

除了學習，也是探索

透過國際合作，JJP除了累積新的經驗，也在探索不同的工作思維。

李大威感慨於設計思考，「如果比圖只是以贏為目的，在設計思考上就會揣摩評審心意，愈做愈小。MVRDV堅持自己的創意，然後努力讓它實現，這種思考，讓這次合作擦出了新火花。」

蘇重威則看見管理思維的差異。他說，
MVRDV 創辦人的個人色彩非常明顯，多數
事情由創辦人主導設計，再由團隊發展討
論，而這也是與 JJP 截然不同的運作模式。

在合作的火花之後，JJP 有所得，也有所
堅持。即使日後在其他場合成為競爭對手，
雙方仍然珍惜這段經驗，繼續交流。

美術館內空間使用剖面想像圖；外部不同的
造型變化，創造內部截然不同的空間尺度，
不同形式、大小的空間支應了美術館內各種
展覽活動的發生，也讓觀展經驗更加多元。

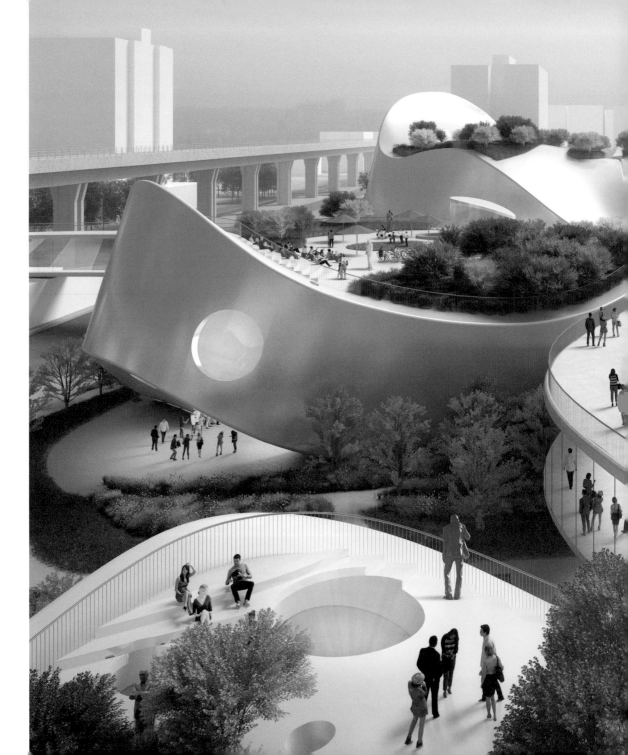

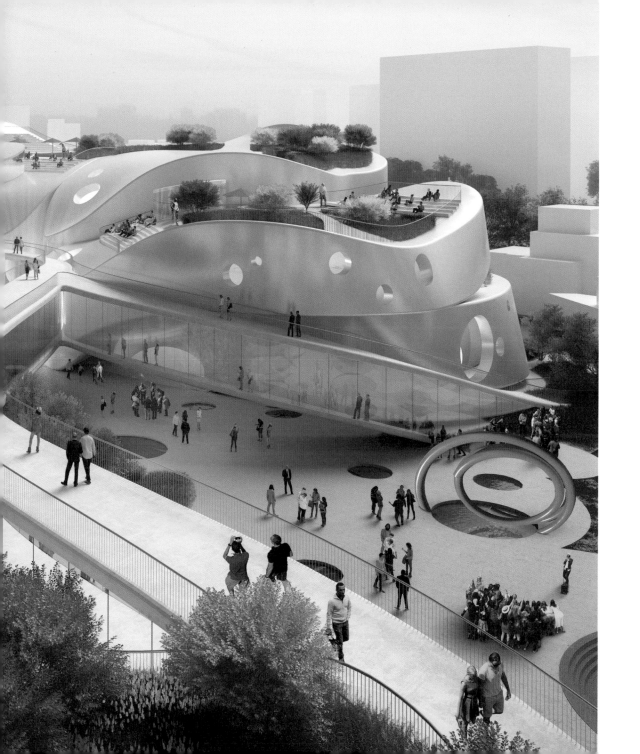

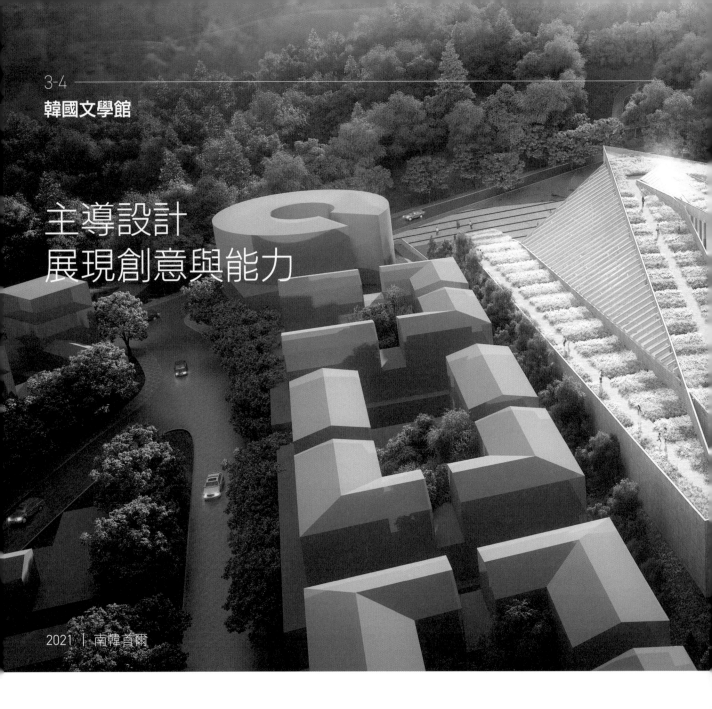

主導設計
展現創意與能力

2021 ｜ 南韓首爾

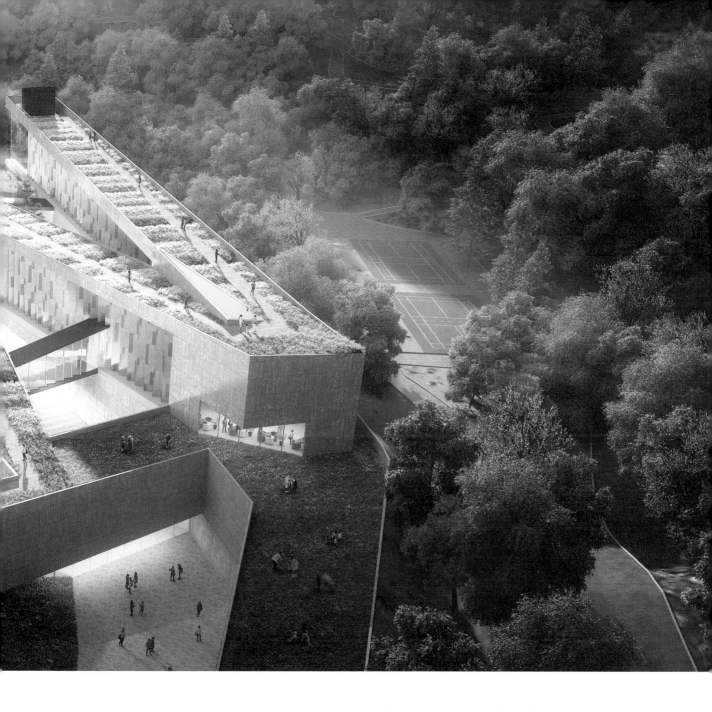

2021 年，韓國政府計劃興建國立文學館，向國際招標，JJP 決定參加，並擔任主導設計的角色。

事實上，眾人內心清楚，這場競圖比的是韓國大型公共工程，又是國家級的文學館，由外國人來主導設計，勝算並不高。JJP 邀請與事務所熟悉的三星集團合作，對方也認為機會不大而婉謝。

但是，JJP 有超越勝負的想法。

「我跟潘先生討論，JJP 進行國際化，遲早需要到國外提案，超越自己往上挑戰，」李大威說，「我們與國外事務所合作下來發現，台灣的創意及能力並不輸他們，沒道理國外設計師到全世界拿案子，台灣設計師卻不往這個方向發展。」

要往國際走，必須超越自己往上挑戰，擔任主導設計的角色整合國際團隊，不因可能失敗而放棄，是 JJP 想讓國際看見台灣設計能量的策略。

這不僅是 JJP 的自我挑戰，也是展現台灣的價值。李大威說：「在國際上，台灣的經濟與政治受到的關注較高，文化與設計的實力卻沒被看到，我們的終極目標是，透過 JJP 看到台灣。」

創辦人潘冀在國外工作十餘年，自然支持這個想法。「潘先生說，安藤忠雄也是十件競圖成功一件，」李大威備受鼓勵，「JJP 有資源可以投資，不需要因為可能的失敗而放棄。」

整合國際團隊，策略出擊

雖然抱著可能拿不到競圖的準備，但 JJP 仍然做最好的規劃。李大威說明 JJP 的策略：「韓國不了解台灣設計，所以我們希望透過國際化，集合各路英雄好漢，組成一支最佳團隊。」

因此，團隊的資歷是競爭優勢之一。

韓國法規與台灣大致相同，外國建築師要在本國進行設計，必須有當地建築師事務所搭檔，協助掌握相關法律及規範。JJP 透過三星集團引薦，邀請全世界第五大鋼鐵廠浦

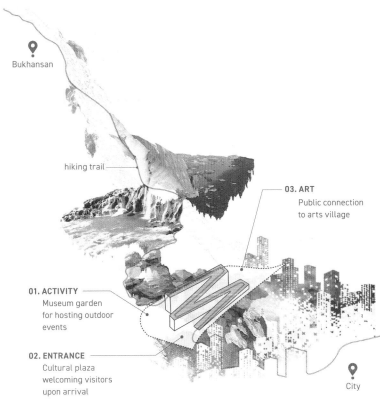

Bukhansan

hiking trail

03. ART
Public connection
to arts village

01. ACTIVITY
Museum garden
for hosting outdoor
events

02. ENTRANCE
Cultural plaza
welcoming visitors
upon arrival

City

建築基地緊鄰北漢山國立公園,量體配置即以延續
城市至山脈路程的印象為概念,讓文化遺產能與土
地經驗相互結合。

項鋼鐵旗下的建築師事務所（POSCO A&C）合作，負責處理行政及法規事務。

另外，機電方面邀請在香港設立辦公室的丹麥建築服務公司 Steensen Varming，他們擁有超過八十年的經驗，參與多項國際建築及文化遺產的項目，這是他們在亞洲的首家工作室；結構領域則邀請知名的傑聯國際工程顧問公司（King-le Chang & Associates）；景觀設計則邀請上海的一宇設計，一宇曾被德國國際知名景觀雜誌選為國際新銳景觀建築師。

設計的迫降

一個月內，各路英雄快速到位。JJP 國際長李大威用知名韓劇《愛的迫降》，形容團隊參加競圖之初的浪漫：「好像狂風吹了一陣，JJP 就落腳韓國，開始探索這個國家將帶來什麼刺激。」

當時新冠肺炎疫情已經蔓延，全球陷入區域封閉的狀態，JJP 團隊無法飛到韓國勘查基地，甚至沒見過韓國團隊，成員又分散於不同地區，彼此只能在線上溝通，讓這次國際競圖的挑戰更形複雜。李大威無奈：「要往國際走，不可能所有事情都確定了才開始，評估風險不是太大就做了。」

團隊研究發現，基地位在首爾北邊一片居高臨下的山坡上，緊鄰北漢山國家公園。韓國有三分之二的土地是山，山本身對韓國文化就極具意義。JJP 於是決定將文化遺產與天然資源結合，讓建築沿著坡地興建，來到這裡就猶如走入文學山林。

韓國人對自己文化的認同非常強烈，JJP 設計師王子瑞表示，要設計文學館，JJP 必須先定義文學對韓國人的意義。

為了深入研究韓國文學的發展歷程，JJP 團隊開始大量閱讀韓國小說、詩詞，並針對不同時期的文體特色進行編年排序。在研究過程中發現，各國文學的發展，常受到政治、社會與文化地緣等諸多因素影響，韓國也不例外。從殖民時代的壓迫、戰後時代的解放，到如今短短八十年，韓國文學經歷不同轉變，包含「韓文推進運動」，將原來使用

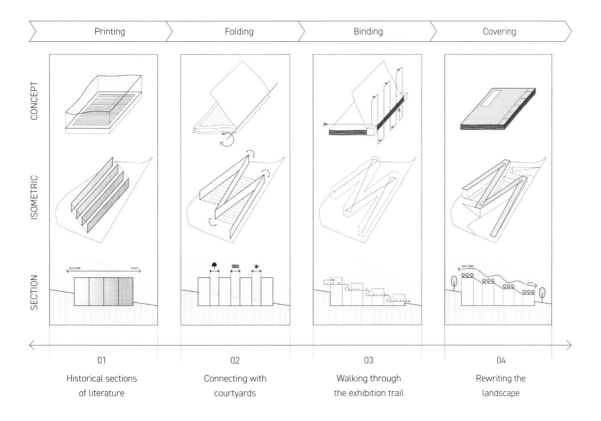

| Printing | Folding | Binding | Covering |

CONCEPT

ISOMETRIC

SECTION

01
Historical sections
of literature

02
Connecting with
courtyards

03
Walking through
the exhibition trail

04
Rewriting the
landscape

透過文學遺產的研究，以傳統線裝書的裝幀過程做為設計發想。

的繁體漢字簡化為現在的韓語文字，讓普羅大眾更容易接受教育。

以「書」為形

整理出韓國文學的脈絡之後，如何轉化為立體空間？

透過對韓國人引以為傲的文學遺產進行研究，團隊決定以傳統線裝書的裝幀方式為發想，將巨大的建築碎化成纖細的量體。量體的立面，則是將韓國傳統屏風畫的形式轉化成開架式的立面結構。

立面質感宛如書頁，除了輝映歷史文化，也可以彈性抽換展覽單元，使文學館本身即是一本能不斷被複寫的鮮活歷史書。

訪客從廣場進入大廳後，會驚喜地看到，腳下綽約的光影是由一首首經典的韓國詩詞組成，原來是大片天窗上懸吊著詩詞雕刻，被陽光映照到地面上的戲劇效果。訪客走入詩詞中，沿著坡道線性而上，便開始了一場文學的時光之旅。

王子瑞表示，觀展體驗是由四段坡道串聯而成的連續路徑，每一段坡道所展示的都是韓國某一段時期的文學歷程。訪客將由古代文學做為起點，依據時間軸順序而上，逐漸走向殖民、戰後，甚至是未來的文學發展。

每段坡道之間的轉折處，便有一個三角形的核心空間。這個空間除了做為建築的垂直結構，也暗喻了每段章節之間的起承轉合，展示著韓國文學史上關鍵的轉折事件或作品。例如：韓文的發明，即是進入現代文學的重大里程碑。

最終，當一路往上來到坡道頂層時，遊客會發現，盡頭處飄浮著一座金屬高塔，上方鏤刻了韓國詩人梁柱東（Ju-Dong Yang）的作品〈山路〉，當天光從上而下照射，穿透了玻璃地板，將天空、人文與大地串聯在一起，此處也成為文學之旅的終點。

讓文學館走入山林

經過對周邊環境的觀察，團隊認為文學館基地位於首爾市區與群山的過渡空間，建築應融入紋理並做為遊山步道的一環。

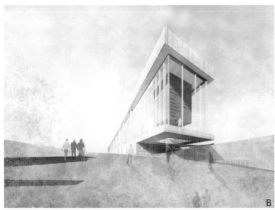

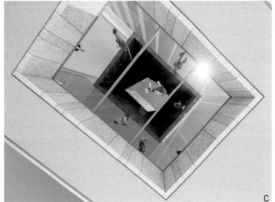

A — 入口大廳光影結合公共藝術，展開文學的時光之旅

BC — 展覽路徑的終點，以金屬高塔結合韓國文學作品，將人文、天空、大地串聯一起

透過特殊的型抗結構設計，屋頂的梁帶宛如連續的摺頁造型，每片摺頁單元可被填充原生植栽，成為隨著季節而變化的時間卷軸。遊客可以在此隨意駐留，欣賞與山景連成一片的詩意地景，或者邁開步伐，一路走進首爾名勝北漢山。

設計圖貼滿辦公室牆上，團隊看了修、修了再看，其他同事有時也會走過來分享幾句觀感。

其實，在結構設計的發想階段，為了讓空間得以延伸，視野更開闊，JJP 曾試圖以大跨距的結構取代傳統柱梁形式，將量體以最輕盈的姿態懸吊於上方。

王子瑞笑說：「結構技師看了我們的圖後，直說我們瘋了。」

因為複雜的結構需要許多時間演算與深化，但是團隊從確立到設計結案，只有一個半月的時間，在時間壓力之下，最後只好放棄這個奇想。

向國際化跨出一大步

做為建築設計師，如何將形而上的文學概念，透過實體的空間與路徑，展示當地文化發展的脈絡，是一項大挑戰。雖然最後的結果未獲入圍，但是透過這次競圖機會，提升了團隊對異國文化觀察與轉譯的能力。

在設計之外，參與韓國文學館競圖的另一層的意義在於，JJP 首度以國外建築師事務所的身分組織團隊，參與國際公共工程競圖，除了做為設計的主導者，也要整合團隊共創最佳作品，更必須詳細規劃國際夥伴間的權責、分工與分潤。這些經驗難能可貴，也是 JJP 邁向國際化跨越的一大步。

> **韓國人有強烈的文化認同感，要設計文學館，必須先定義文學對韓國人的意義，整理出脈絡後，再轉化為立體空間。**

王子瑞

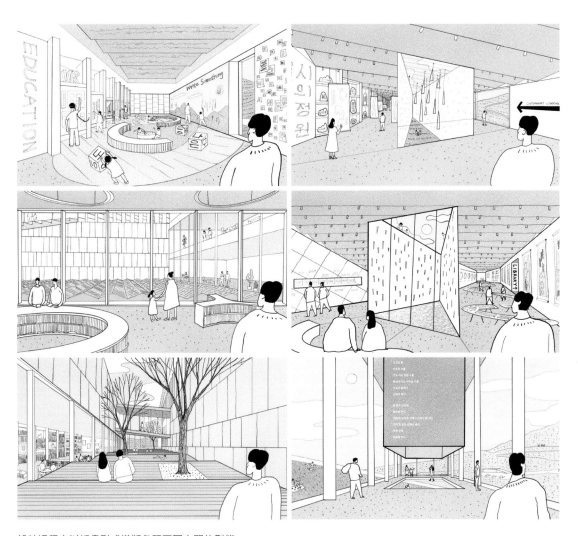

設計過程中以插畫形式模擬各種不同空間的型態。

鬆綁
綻放心智，想像未來

維持創意熱情，突破設計框架，

在紙上競圖的過程中，養成對未來觀察與

探究的習慣。

建築必須回應未來趨勢

2012年啟用、位於台中的國立公共資訊圖書館，是台灣第一座針對數位時代打造的公共圖書館，除了紙本館藏資源外，也提供多媒體創作與學習的服務。負責的建築師事務所，便是JJP。

當初，JJP創辦人潘冀在思考這個設計時，不斷思考新一代的圖書館經營。他認為，當紙逐漸被網路代替，圖書館不能只具「藏書」功能，而必須成為充滿魅力的公共空間，「圖書館應該成為一個大客廳！」

歷經八年設計與施工之後的圖書館，建築的外型呈現出知識迅速傳播的速度感。

隱藏的網路及相關線路穿梭於各樓層，每一個閱讀角落都得以與世界接軌。不同高低、傾斜的水平帶窗外牆，也創造了各種閱讀空間的氛圍，有面臨寬闊景致的沙發、光線均勻的實木閱覽桌、遠眺中庭的吧台桌、半戶外故事區，不同個性的讀者都能發現他喜愛的閱讀角落。

創新的內外空間型式，突破傳統圖書館既有的印象，獲得台中市都市空間設計大獎優勝、世界華人建築師協會優秀獎等。

建築是百年的存在，也因此，在JJP建築師眼中，筆下的設計不僅考慮使用者的需求，也要掌握社會發展的脈動。

用設計回應社會趨勢

已經啟用的國立公共資訊圖書館、未能實踐的新竹總圖書館競圖，設計師思考圖書館的時代性、閱讀行為的變化；而在知名國際IC設計商研發大樓，設計師著眼的，則是新時代的工作模式與管理思維。

面對不斷而來的議題，JJP 建築師除了在現實中突破，也試圖跳脫現實的框架，尋找新的解題方法。

參加國際紙上競圖，就是很好的方式之一。紙上建築競圖通常在邀稿的同時，就宣告未必會興建，因此設計師可以放下預算及建造的壓力，更海闊天空地用設計創意回應社會趨勢。

國際上有許多這種所謂的「做夢」案，但是，「JJP 是一個以實踐為導向的事務所，選擇的一定是有強烈概念但也考量現實的競圖，」JJP 國際長李大威說明。

「我們不能太離開現實世界，」潘冀認為，建築以載道，能創作益於人與環境的設計，才是建築最大的意義。

例如，JJP 參加美國紐約曼哈頓島的競圖，藉著打造高架陸橋，透過獨特的體驗鼓勵人們步行，以減少交通壅塞、消耗能源，甚至優化城市景觀。而參與世界著名的紐約布魯克林大橋競圖，則是重新定義橋的功能，賦予社會連結的新價值。

在超迴路列車沙漠園區（Hyperloop Desert Campus）的比圖中，思考的是如何突破沙漠施工限制，減少人類在條件欠佳的環境生存的限制；摩天大樓設計競賽（Skyscraper Competition），雖然是天馬行空地重新定義超高樓建築，但卻關注在台灣的社會高齡化及能源問題。

「參與紙上競圖不見得是為了得獎，重要的是在過程中，訓練眼界與思考方式，學習如何破題與解題，」李大威說。

雖然是不會實現的紙上競圖，但是也得付出一定的代價。

李大威表示，以JJP出手的標準，每次參加紙上建築，從小型到中型比圖，包含做模型、動畫及效果圖等費用，動輒要支出一百萬到四百萬元左右。另外，因為事務所業務繁忙，要組團隊去做這樣不賺錢的事，有一定的人力困難。他說：「一個大事務所更要下定決心，才有辦法做，因此一定要有潘先生的支持。」

參加紙上競圖的初心

對潘冀來說，鼓勵建築師在日理萬機之際騰出時間，參加紙上建築競圖，有兩個出發點。

首先，是維持創意的熱情。

在一個建築專案裡，從業務、設計到最後執行，「看著風光落成，但是過程中，創意部分只占5%～10%，其他都是繁瑣又麻煩的事務，」潘冀說，尤其是年輕建築師，剛在這一行起步，必須花更大量時間學習處理實務，例如和主管機關的文件往來、行政流程，每一道牆、排磚到最後收尾的施工溝通。

在這以「年」為單位計算的漫長過程中，JJP希望提供更多可以馳騁想像力的機會，維持設計師的熱情。

大部分建築專案有清楚的架構與需求，設計師無法忽視也難以挑戰，長期下來可能會限縮想像力與靈感。因此，對每天埋首日常事務的資深建築師來說，參與紙上建築也能鬆綁心智。

蘇重威說：「JJP有比其他事務所更好的資源，應該要幫助同事 think out of the box，不要永遠在框架裡做設計。參加一些不見得會興建但是讓人思考很

多的比圖，是練習的一部分。」

另一方面，新進設計師無論自己投遞履歷或學校教授介紹而來，想要充分了解他們的能力，靠面試其實不夠，紙上競圖提供自由發揮的機會，事務所可以深入認識這些年輕設計師的專長與特質。

除了鍛鍊創意，在實務上，參與紙上建築也有研發的意義。

蘇重威舉例，設計方案的時候要做效果圖，JJP除了讓同事練習做，也會與不同的外部專業公司合作。這些嘗試的成果，將來在日常的專案中就能隨時使用。

他以F1賽車比喻。許多車廠為了參加這個最高等級的比賽，投入重要資源去研究最尖端的技術，可能是引擎的實驗、空氣動力學的實驗，甚至研究車子表現和駕駛反應的關聯。雖然研究出來的技術未必能使用在每一部車子上，但只有透過這樣的競賽，車廠才能真正去挑戰尖端的事務，也培養自己的設計師看最尖端的發展。車廠如果沒有組車隊去參加這個競賽，那麼很可能只會思考如何造一台便宜的車或只是好賣的車。

未贏得比圖的作品，因為沒有實踐，不啻也是另一種紙上建築，對JJP來說，在不斷反思與整理的過程中，不但刺激建築師從不同角度看待設計，深化對未來社會的觀察與探究，這些厚實的經驗與創意，也將成為邁向未來的能量。

知名國際 IC 設計商研發大樓

聚集,勾勒
未來辦公室的雛形

2021 | 台灣新竹

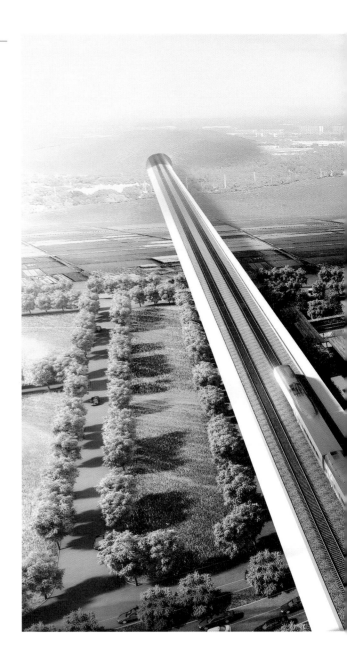

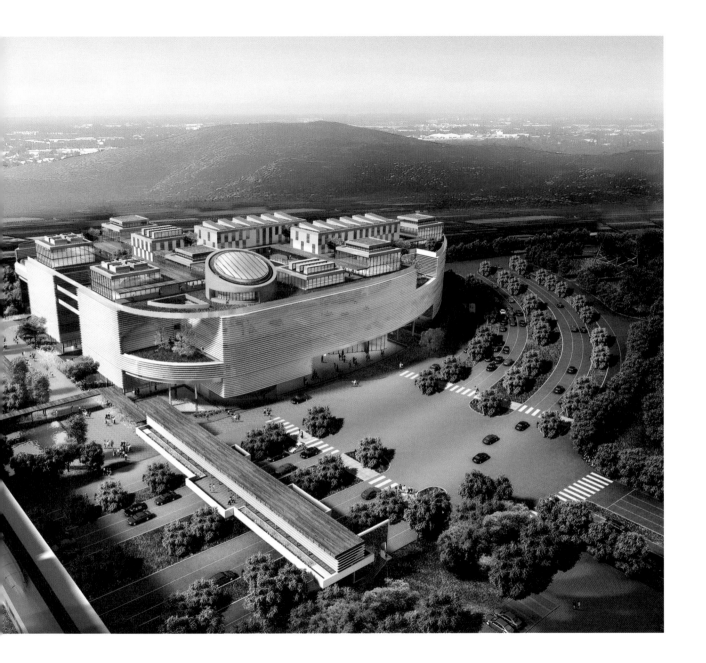

三十餘年來，JJP 協助了台灣許多大型科技公司設計總部與廠房，包含台積電十二廠暨總部大樓、華碩電腦關渡廠區、聯發科技總部大樓等，其中，聯發科技將台灣總部大樓及成都、武漢、合肥的辦公大樓，都委託JJP設計，彼此是理念相近共同成長的夥伴。

2015 年，知名國際 IC 設計商標下高鐵新竹站旁的地上權開發案，打算以競圖的方式評選團隊並興建研發大樓。

JJP 設計團隊望著這一大片緊鄰高鐵站的土地，想到車來人往的頻繁接觸、多少創意與研發將在這裡產生，JJP 上海設計總監楊念恆經過台灣、北京、上海的多重歷練之後，如何思考這棟高科技研發大樓的未來？

融入「合院、埕」傳統建築型態於高科技產業

過去，在處理辦公大樓時，如何將開發的土地利用效率最大化，是設計團隊的主要考量，因此，規劃建議時大多以高層建築著手。但面對這次競圖，設計團隊肯定若以高層建築規劃，確實能帶來更好的景致，集中的園區公共設施留設、最大化的地面層開放空間，也會為創意及研發的團隊創造極佳的空間經驗。

但或許，從新時代管理的角度來看，似乎存在另一種規劃方式的可能，JJP 設計團隊思考是否能跳脫「一個標準答案」，透過設計來回應未來辦公室的需求。

設計團隊聯想到傳統生活中的空間經驗──「合院」與「埕」。

合院是傳統住宅型式之一，依照家族人數多寡，從內廳堂、門屋到廂房，可以組成「ㄇ」、「ㄈ」、「日」、「目」等各種格局，主要特色是所有房子的主面都朝向中庭，有助於加強家族內的向心力。至於「埕」，則是由廳堂及廂房所圍成的空地，通常用來曬穀、

> 突破樓層界線，採用水平式平面規劃，將使用面積最大化，並在開放空間中進行功能分區，以傳統院埕空間設計，創造鄰里間雞犬相聞的美好情誼。

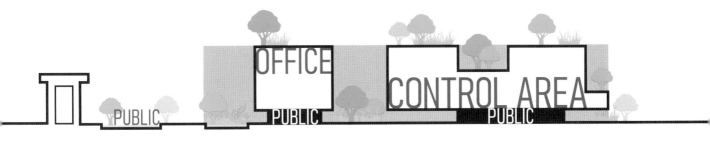

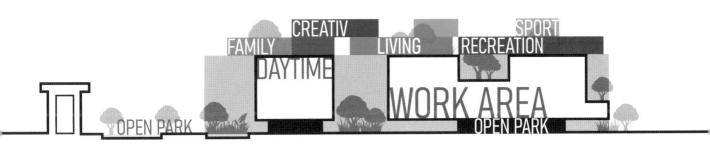

打破傳統的辦公模式，以合院及埕來呈現高科技產業。自然生態與辦公的活動機能，錯落在院與埕之中。

堆置器具，也是親友們聚餐及集會的所在。

院埕為我們文化中生活、工作發生的核心，也是創造文化社會凝聚的空間，過去鄰里間雞犬相聞、互通有無的美好情誼，有沒有可能為高科技產業緊張高壓的辦公氛圍中，注入一股暖流？

JJP 決定突破辦公空間樓層的界線，嘗試在這麼大規模的研發大樓中採取水平式的平面規劃，將每一樓層的使用面積最大化，在室內的開放式空間裡進行功能分區，讓各部門工作小組間既能獨立作業又能連結合作，未來伴隨組織調整也能彈性空間運用。

建築中置入了四座大小不一的院埕，讓各辦公、會議區域都能圍繞著中庭來規劃。看似單純的中庭設計，其實擁有多元效益。首先，透過錯落的天井及半戶外陽台，不僅可以引入自然光線，讓座位離外牆較遠的同仁能享受到明亮天光，也使原本封閉的辦公區域更開放，創造了同仁之間的互動與連結。其次，透過中庭引入的植栽綠意，讓辦公空間更人性化，許多的研發思考與討論都能在綠意與陽光的戶外進行，同時內庭院也解決了高科技公司的機密保密問題。另外，中庭形成的風道，能順引西南氣流，帶走室內熱氣，調整建築內的溫濕度。

大平面的規劃也讓建築物的屋頂空間大有可為，設計團隊將演講廳、藝廊、健身中心、住宿餐廳與空中花園結合放置於最頂層，從空中俯視，建築就如同山中的院埕一般，活動與交流都發生在自然的空間之中，打破了樓層的界線，創造了第二層次的交流可能。

楊念恆表示，許多高科技公司非常在意辦公室坪效，但也相當重視員工的工作與休憩環境，甚至以量化計算，希望每位員工都能享受平等待遇。在麥肯錫近年的一份商業報告中顯示，以用戶為中心的辦公場所設計可以提高 56% 的股東回報率。這樣的理念，也是業主和 JJP 的共同理念。

未來辦公室的雛形

2015 年，JJP 設計業主研發大樓時，沒有人意料到，僅僅五年之後，全球竟迎來新冠肺

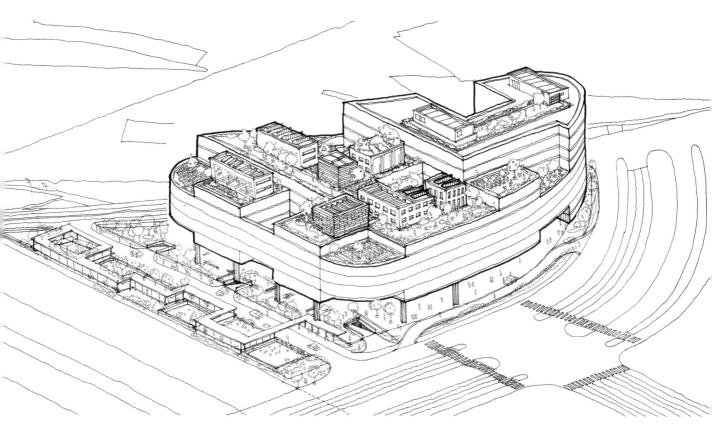

大平面的規劃讓建築物的屋頂得以結合講堂、藝廊、健身中心等開放空間，自空中俯瞰如山中院埕一般。

炎大流行，遠距工作成為辦公常態。2022年，上海因為疫情再起而封城，楊念恆遠距分享他的設計時，已經在家中關了三個月，「我從來不曾那麼渴望到辦公室！」

經過親身體驗，他認為，如今大家對於工作場所的要求更在意「聚集」。這個聚集，指的是人與人的實際連結，而非線上溝通。隔離期間只能透過視訊與同事交流的楊念恆說，有時明明只是一句話，在線上卻需要表達很多次才能互相理解。

疫情之前，許多趨勢顯示，人類活動將朝虛擬世界邁進；但是疫情爆發後，很多人深刻體悟到，線上溝通無法取代真實的互動。當人們渴望再度回到實體辦公室，在聚集與健康的雙重需求之下，設計師必須更細膩地規劃空間的連結與分隔。

在疫情中重新檢視這棟研發大樓的設計，更加確定，當初採取水平式設計，非常適合後疫情時代的辦公模式。

設計中，以分區的概念讓各小組獨立運作，而這種分區概念也適用於疫情發生時的隔離需求。傳統辦公大樓倚賴電梯聯繫上下層的交流，電梯因此成為交叉感染的空間，水平式設計則可以減少這種依賴與風險，省下電梯搭乘的時間，人們更有機會選擇走到戶外；而中庭的半開放陽台，既是公共交流空間，也能增加辦公區的空氣流通，降低疾病傳染的風險。

雖然這個建案在競圖中脫穎而出，卻遭遇到市場因素而暫緩執行，但透過設計案的思考與驗證，JJP 似乎已經看到未來辦公室的雛形。這次的嘗試，後來楊念恆也運用在「西安環普國際科技園三期」中，創造了極為人性的辦公使用環境。

> 因疫情上海封城，已經在家中關了三個月，我從來不曾那麼渴望到辦公室！
>
> 楊念恆

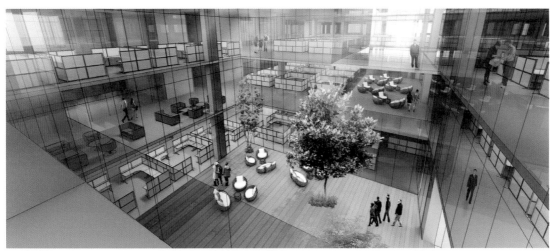

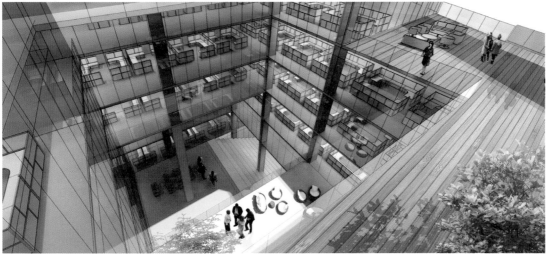

在水平式辦公空間中加入讓員工得以休憩的內部綠化中庭。

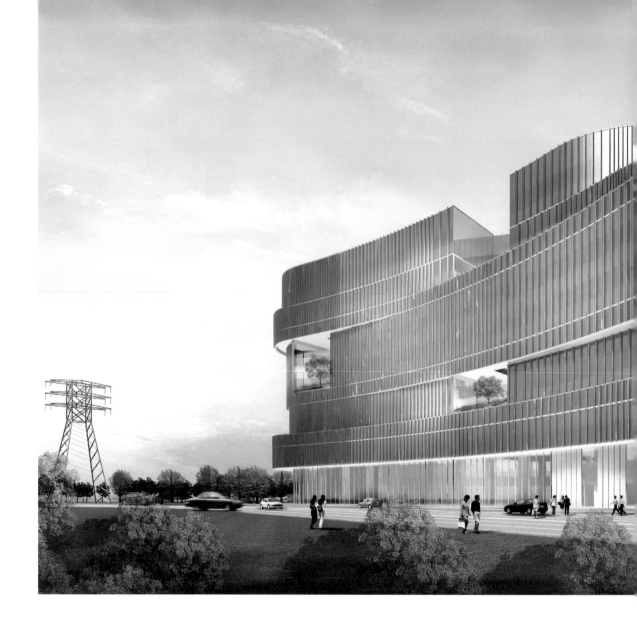

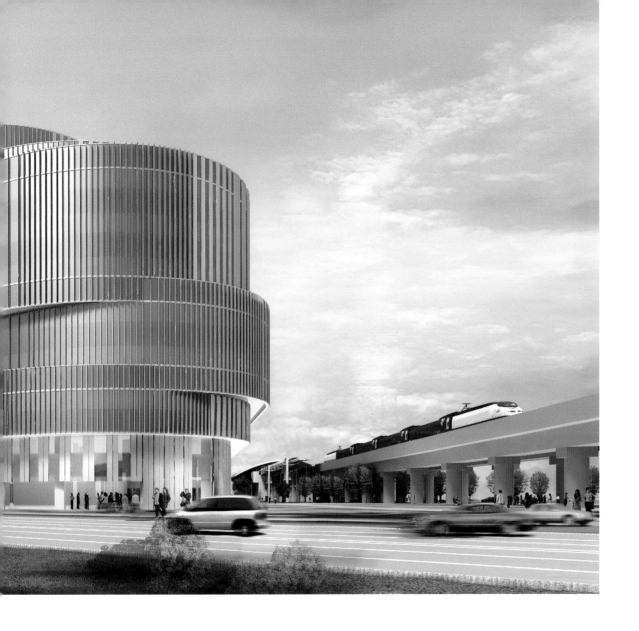

漫步在雲端的
城市圖書館

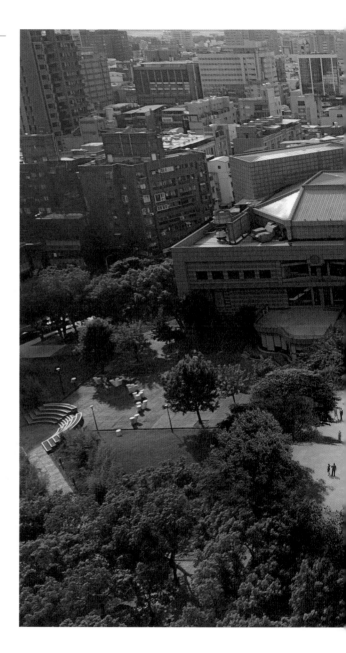

2009 | 台灣新竹

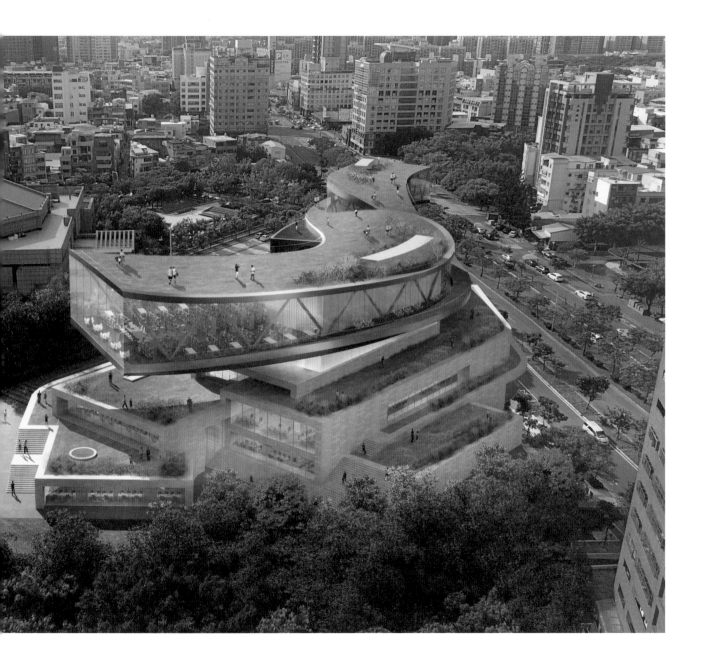

從雲端鳥瞰，新竹市做為全球高科技產業重鎮，不僅匯聚科學園區、工業技術研究院及清華與陽明交大等重點大學，也留存著老城門與一段護城河。

這裡曾經是清朝時期北台灣的政經中心，繁榮一時。當年的仕紳為了抵抗海盜入侵，建造城牆與四座城門樓來加強防禦，直到日據時期因為都市計畫而拆毀，僅留東門。

如今，沿著綠樹扶疏的護城河散步，一路經過著名的新竹城隍廟、新竹行政州廳等歷史建築，猶如時空之旅。而生活在這座美麗小城的人，竟然有近四分之一是十九歲以下的青少年。由於高科技產業聚集，吸引許多年輕家庭移居，使得新竹市成為北台灣最年輕的城市。

過去與未來，彷彿交錯在當下的舊城區。

2019 年，新竹市政府決定，在舊城區北邊的文化局與圖書館原址，興建一座全新的總圖書館。

對於在圖書館設計領域經驗豐厚的 JJP 來說，參與這次競圖最重要的思考，就是如何在一個承接古城歷史與創造未來科技的城市，設計出更具前瞻性的圖書館，來包容不同世代的需求。

描繪圖書館新樣貌

首先，為了讓圖書館擁有獨立而完整的空間，JJP 將基地前的停車廣場改設到地下樓層，然後將文化局從舊圖書館分離出來，在變大的基地上設計兩棟建築，一棟圖書館、一棟文化局。

接下來，JJP 帶入由畫廊（gallery）、圖書館（library）、檔案館（archive）和博物館（museum）首字縮寫，泛指提供知識獲取為使命的文化機構 GLAM 概念，增加表演（performance）功能，去想像新竹總圖書館的樣貌，讓它不再只是借閱與收藏書籍之地，還擁有展覽、表演等多功能。

圖書館的核心是知識與書，參與本案的設計師陳如慧和團隊，於是將藏書區設計為核心書筒，放在建築物中間與入口大廳的上部空間，看似空中書城。

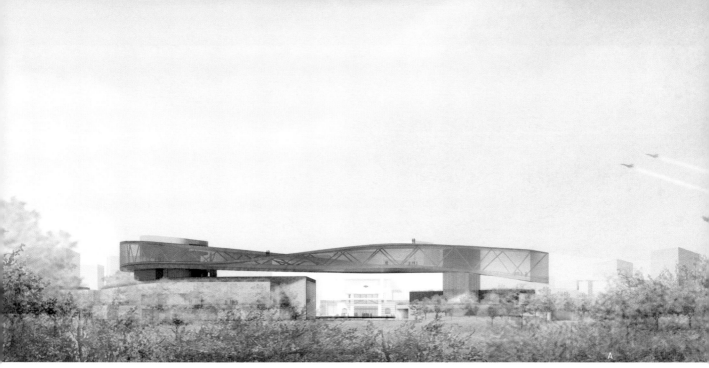

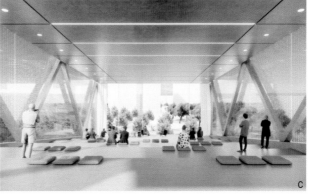

A — 建築形體及開放空間的留設，回應新竹舊有的都市紋理 ｜ B — 入口大廳一景 ｜ C — 雲端講堂一隅

藏書區除了收藏書籍，也提供安靜閱讀的空間，是圖書館的核心，也是建築物頂層的主要結構，館內所有機能都圍繞著這個核心來配置，展現它的重要性。

在藏書區以下的樓層，是多功能的空間。

一樓是公共區域，二樓則為青少年創造不同型態的讀書與學習空間，還增加創客區，設有展覽場域來陳列創客作品，從展覽區

對外延伸出一座大平台，成為階梯形的閱讀區，也能用來舉辦戶外活動。

而從藏書區往上走，便是圖書館的最上層樓，取名為「雲端」，以通透的玻璃做外牆，人站在牆邊，整個護城河綠帶盡收眼底。「雲端」大膽地做了扭轉，藉著這個扭轉，把互相獨立的圖書館與文化局再次連結，創造共同空間，如「城市沙龍」、「文化雲廊」

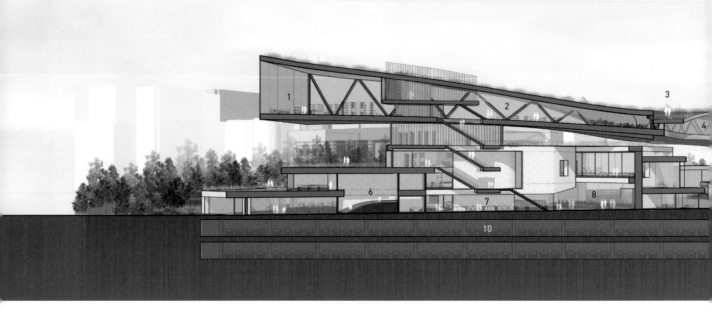

及「雲端講堂」。

雲端上的屋頂是綠化的平台，JJP 命名為「天廳綠屋頂」，可以從外部的大斜坡階梯拾級而上，在這裡駐足、漫步。

站在這個彷彿是天空客廳的綠色空間，在視覺上，一側可以延伸到護城河的帶狀綠地，一側則通向經國綠園道，串聯成一條都市綠帶，帶動城市的連結與發展。

另一方面，JJP 運用不同建材，反映新竹並存的新舊文化。

廣場以紅磚鋪面、白石為基座，呼應舊城門樓的建築特色；「雲端」及「天廳綠屋頂」的外牆結構，則特地選用國內建築少見的紫銅板，外牆牆面則以 U 型玻璃呈現，象徵半導體產業的銅與矽原料，反映竹科的新科技文化。

剖透圖　　1 — 閱讀區　　　6 — 兒童閱讀區
　　　　　2 — 城市沙龍　　7 — 期刊區
　　　　　3 — 天廳綠屋頂　8 — 圖書館大廳
　　　　　4 — 文化雲廳　　9 — 文化局
　　　　　5 — 雲端講堂　　10 — 停車場

未來，是現在進行式

在 JJP 的設計圖中，雖然結構及材料選用相當大膽前衛，但內部空間的規劃卻非常務實，這也是 JJP 秉持的一貫原則 —— 重視使用者體驗。

在競圖提案前，JJP 特地邀請三位圖書館顧問，來分享圖書館機能及使用行為，從管理及實際營運的角度，讓空間更貼近使用者本身。最外顯的改變就是，JJP 本來打算在大廳入口以一整面書牆塑造空間氛圍，但卻被顧問推翻，因為爬到高處整理書籍其實非常辛苦，被圖書管理員視為畏途。

這種納入使用者體驗的思考，不僅要顧及現在，也需要想像未來。

> **人們的想法與行為會隨著時代演進不斷改變，但建築一旦落成就會存在幾十年，什麼樣的建築可以永續使用？是「時間」這位最嚴格的評審委員，對建築師的提問。**

負責競圖的另一位設計師江存裕表示，這次競圖的另一項挑戰，就是圖書館的實用性要如何創新、永續。十年後大家會如何使用圖書館，現在就要做好規劃。他說：「設計猶如擲球，至於這顆球要擲多遠，當然是愈遠愈好，絕不能停在腳下，而不去思考未來的變化。」

陳如慧表示，當時團隊嘗試很多方案，也請 JJP 在美國的同事參與設計討論，「一開始潘先生便提醒，現代人的閱讀習慣已經改變，不能僅以圖書館傳統的借閱功能，思考放幾個書架或計算館藏書量，還要為未來的使用行為保留彈性。」

換言之，當愈來愈多人習慣上網查找資料並在雲端分享，圖書館的服務方式也在跟著改變，建築師更需要前瞻思考，才能讓設計出來的圖書館永續經營。

事實上，未來圖書館的樣貌已經是現在進行式。JJP 的研究就發現，國外有圖書館完全自動化，使用者只要站在借書機器前敲幾下鍵盤，輸入資料，他想借的書就會從某處

合雲融藏縈聚

以「合」、「雲」、「融」、「藏」、「縈」、「聚」做為空間及形體的設計概念。

進入軌道，輸送到他面前。

這麼先進的做法，雖然減少了管理成本與搜尋時間，使用者卻失去了徜徉書海的體驗，未必是最好的設計，但也觸動設計者去思考各種可能發展。

科技的進步和建築的保存，也是 JJP 持續探討的議題。江存裕說：「從第三次工業革命到現在，科技幾乎每年都在創新。很多發展會影響到建築，但建築是興建完成可能存在五十年甚至一百年，這種時間差距，是建築師很大的挑戰。」

彈性，成為 JJP 面對未來的解方。

在這次競圖中，JJP 對每一個樓層的設計都保留彈性，並結合複合式的機能使用，讓圖書館不只是圖書館，而可以是安靜的書房、熱鬧交誼的大客廳、悠閒愜意的庭園草地、文化藝術的美術館……。閱讀區採用吊橋結構，盡量讓室內沒有柱子，結合文創展覽與演講空間，無阻隔的空間更能因應各種使用需求；而藏書區的景致、光線、自然與特殊的空間經驗，也以保留著可以在未來十年後，當書籍不再大量被紙本收藏以後，也能成為重要的分享、交流、學習的空間。

「這個彈性，便是我們給時間的答案，」江存裕說。

建築一旦落成，就會存在幾十年、幾百年，人的想法與行為卻會不斷改變，什麼樣的設計才能讓一棟建物永續使用？「時間」是最嚴格的評審委員，也讓 JJP 不敢安於現狀，永遠對未來心懷敬意。

現代人的閱讀習慣已經改變，不能僅以圖書館傳統的借閱功能，思考放幾個書架或計算藏書量，還要為未來的使用行為保留彈性。

陳如慧

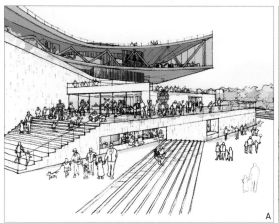

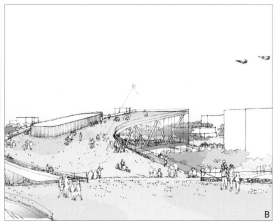

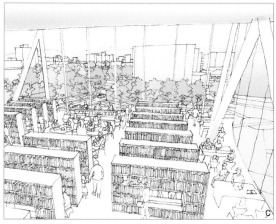

A ― 城市展演戶外平台　　B ― 天廳綠屋頂

C ― 雲端閱讀區　　　　　D ― 城市大階梯

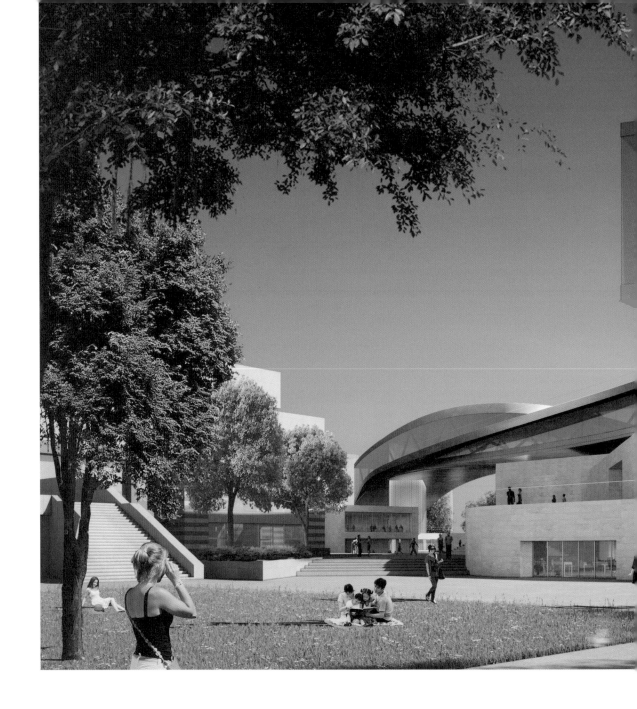

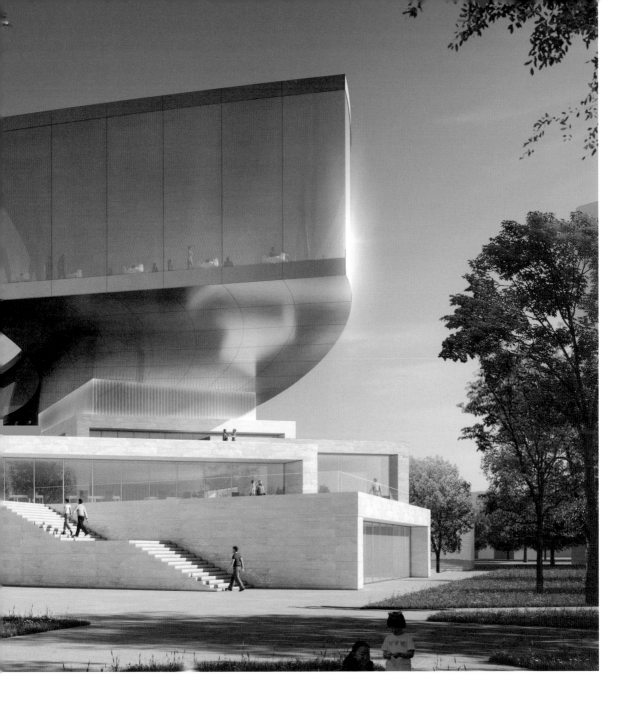

超現實都市地景

2019 | 美國紐約 | 紙上建築

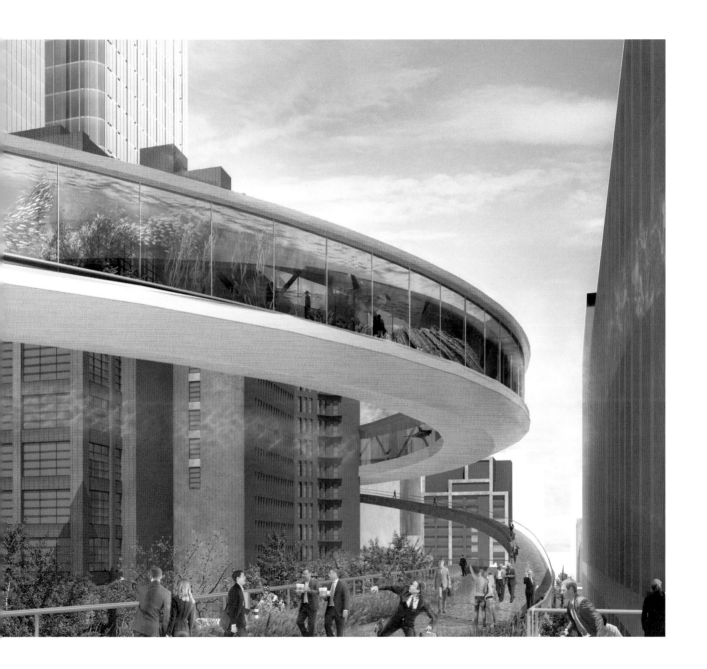

對設計師來說，參與紙上建築設計是不同的挑戰與訓練。

JJP 國際長李大威說明，一般專案的切入點相對簡單，只要將基地條件、法規限制、業主需求及預算等考量清楚，同時參考國內外案例，就可以循序漸進完成；但是紙上建築完全沒有案例可依循，除了需要投入大量時間做研究之外，正因為可以天馬行空發想，收斂創意時就更必須專注聚焦，如漏斗般匯聚出一股流沙，找到核心精神。

2019 年，JJP 的創意中心希望透過一些國際上的重要競圖，讓設計師在埋首專案之餘，對未來城市與趨勢做提案。設計師邵晴蒐集不同國家的紙上競圖方案後，事務所選定參與美國紐約曼哈頓島的競圖案。

曼哈頓西區日漸蓬勃發展，主辦單位希望

> ❝ 紙上競圖沒有案例可循，需要投入心力研究、發揮創意，更要專注聚焦。找出設計核心精神，有助於了解未來城市與趨勢。 ❞

在區域內的舊火車站與哈德遜廣場一棟新建大樓之間，打造高架陸橋，透過獨特的體驗來鼓勵人們步行，以減少交通壅塞，並創造新地標，優化城市景觀。

為了鼓勵設計師參與紙上競圖，JJP 首度舉辦為期兩週的內部公開徵選。經過同事投票與高階主管決選後，選出兩件提案，再組隊分別進行設計深化發展，參與這次競圖。

提案一：AQUA-RING
透過環狀連結，創造都市體驗

曼哈頓島的曼哈頓區河流環繞，早期為交通與軍事要地，隨著填海造陸的新生地開發，邊界也不斷延伸。其中，哈德遜廣場因為地理位置的關係，在過去四百年發揮許多作用，從軍事設防、鐵路站場、倉儲、屠宰場卸貨區，到如今，已經匯集零售、文化和商業空間、住宅及公園等龐大的用途。

哈德遜廣場所在的西區，自 2012 年起迅速發展，從舊車站到哈德遜廣場文化中心之間，辦公大樓與住宅聚集，人流眾多加上交

「AQUA-RING」將水與環狀通道融為一體，創造更多對城市的想像與附加價值。

通倚賴汽車，街道經常壅塞不堪。

JJP 在思考兩個端點之間的移動方式時，希望不只是設計點到點之間的高架陸橋，也期盼創造特別的體驗，讓行走在其中的人能以一個新的方式感受城市，並進一步改變城市景觀。

第一個提案「AQUA-RING」，顧名思義是要讓水與環狀通道融為一體，創造更多對城市的想像與附加價值。

首先，JJP 選定車站前方最熱鬧的商業區做為設計的中心，透過圍繞商圈上面的環狀通道，串聯來自不同街道的人。其次，環狀通道下分成兩條不同高度的步道，一條通往港口，連結到港口外的公園；另一條步道直接連結到哈德遜廣場文化中心。

當乘客從車站出來，趕上班的人可以走最下層的步道直接到另一端點工作；休閒的人也可沿著坡道走到最上層的環狀通道，在商店遊逛、購物，或是從環形通道向下接上另一條步道，漫步到港口公園觀看風景。

百年前的曼哈頓曾是重要港口，並被哈德遜河（Hudson River）、東河（East River）、哈林河（Harlem River）包圍，水在曼哈頓的前世今生中可說是占了極為重要的角色，為了呼應這段歷史，並為人們創造不一樣的都市感受，JJP 在環狀通道的一側設計整面的直立式水族箱，行人彷彿在現實之外遊走，一邊是亮麗的商場櫥窗，一邊是水草搖曳、魚群悠游的城市水族館，似乎有種聲音在耳邊提醒：走向港口吧！你會發現原來海離自己這麼近。

提案二：SWING ON THE TREETOP SKYWAY
縫補城市，讓行人自由穿梭在建築之間

另一個競圖提案「SWING ON THE TREETOP SKYWAY」，則是用縫補城市的概念，將曼哈頓的棋盤狀街區，以「Z」字形陸橋串聯，也可通往各大樓的平台、屋頂，讓行人不受街道車流限制，自由穿越城區。

而在眾多 Z 字形的三角形平面之間，則架設軌道來連結，行人可以在軌道上踩腳踏式纜車移動，以直線路徑抵達另一個端點。

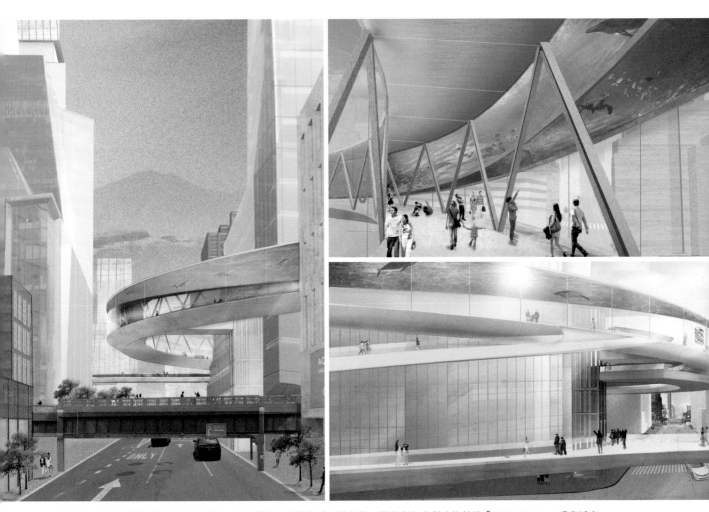

百年來，曼哈頓做為重要的港口城市，水在其中占有極為重要的角色，因此有如大型水族箱的「AQUA-RING」，呼應城市的歷史，並創造截然不同的都市感受。

這些陸橋未來也可以複製到周圍街道，並做變化，或是三角形、或是四邊形，交錯的動線，不僅讓行人擁有屬於自己的移動方式，來往城市各街區更便利，也讓曼哈頓的天際線中，除了高聳現代的建築之外，有通道連接大樓，有人群在通道間互動交流，線條與亮點構成了豐富的城市面向，成為城市裝置藝術的一部分。

邵晴表示，雖然兩個提案都沒有入圍，大家仍有許多收穫。

競圖結果公布後，JJP舉辦分享會，除了分析自己作品的創意及優缺點，也觀摩前三名作品。

有趣的是，在主辦單位發布的設計方向說明書裡，JJP抓住的關鍵字是「城市景觀」、「獨特體驗」及「標誌性」，因此希望設計

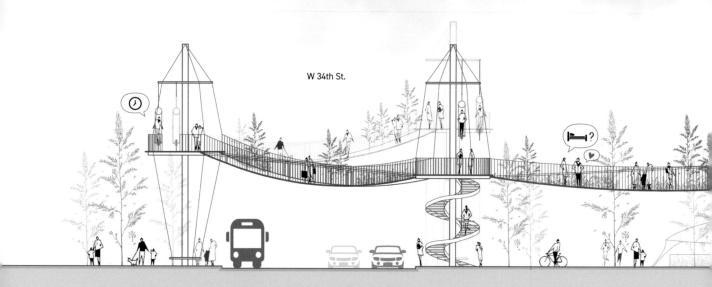

W 34th St.

Type A - BASIC

34th Street-Hu

出比連結兩端點的高架陸橋更獨特的步行
體驗；而前三名的作品，設計師來自不同國
家，卻都呈現「高架的景觀陸橋」、「兩個端
點」及「最佳的連接性」的特點，只是造型
有所差異。

　　從這些設計，邵晴體會到觀點差異的影
響：「如果是國外設計師來做台灣的競圖，
他的想像力就和台灣設計師不一樣，台灣建

透過架空在城市上的人行陸橋，串聯曼哈頓
的棋盤狀街區，行人不受街道車流限制，自
由穿越在城區。

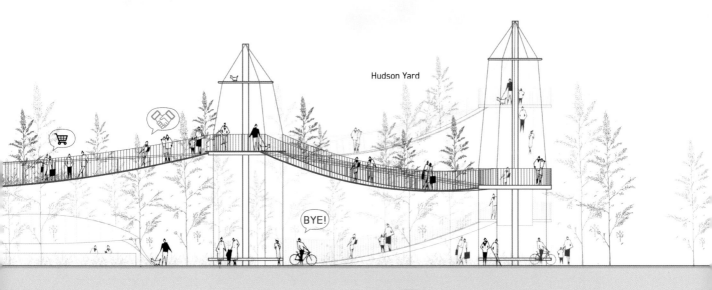

Hudson Yard

Subway Station　　　　　　　　　　　　　　　　　　Type B - RAMP

築師因為了解土地，所以會更直接面對在地問題，設計上也會更目的導向。同樣的道理，我們做國外紙上競圖，看到的重點跟當地設計師也不一樣，他們單純想讓每天幾百萬人有效離開這個車站，而非要改變城市景觀；但是對我們外來設計師而言，這塊基地非常新鮮，就想同時兼具兩個目的，也更在乎突破性發展，這就是為什麼要去做國際性視野的比圖。」

一樣的設計需求，卻有完全不同的解題方案。然而，透過理解其他國家設計師的解讀方式，以及競圖後的國際研討，確實增加了 JJP 設計師跨文化的設計經驗與對相關趨勢的掌握。

> 做國外紙上競圖，看到的重點跟當地設計師不一樣，在乎能否有突破性發展。
>
> 邵晴

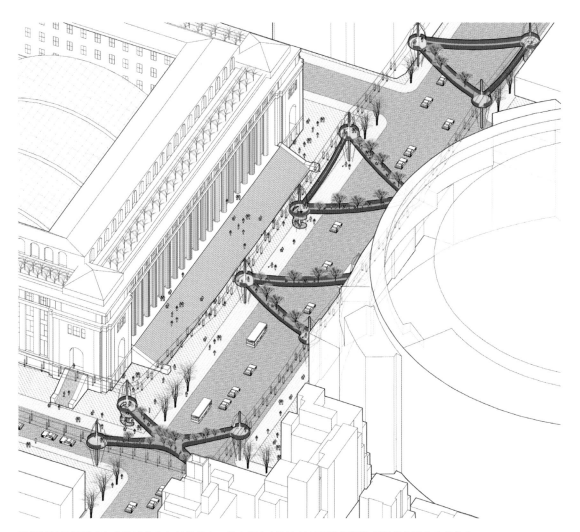

陸橋以節點的形式坐落於城市的各個街角上，結合都市空間中的不同使用機能並提供多重的步行方向。

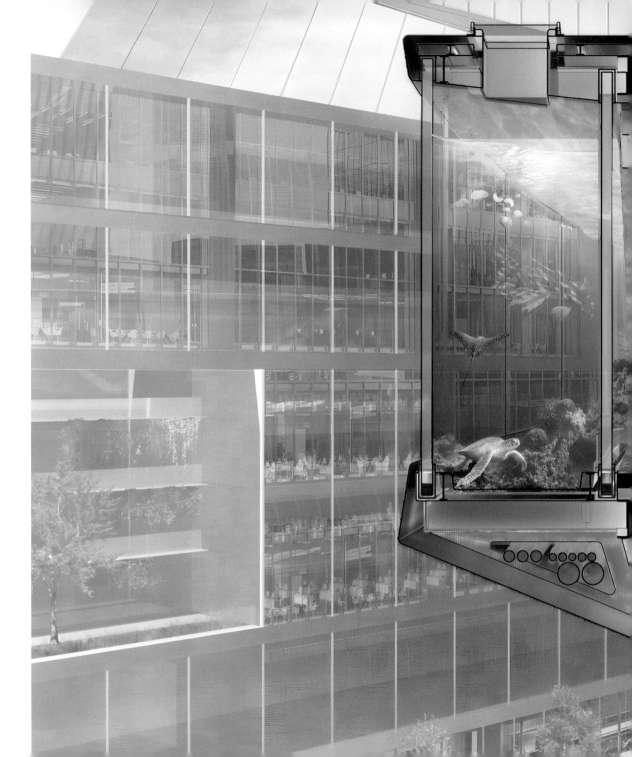

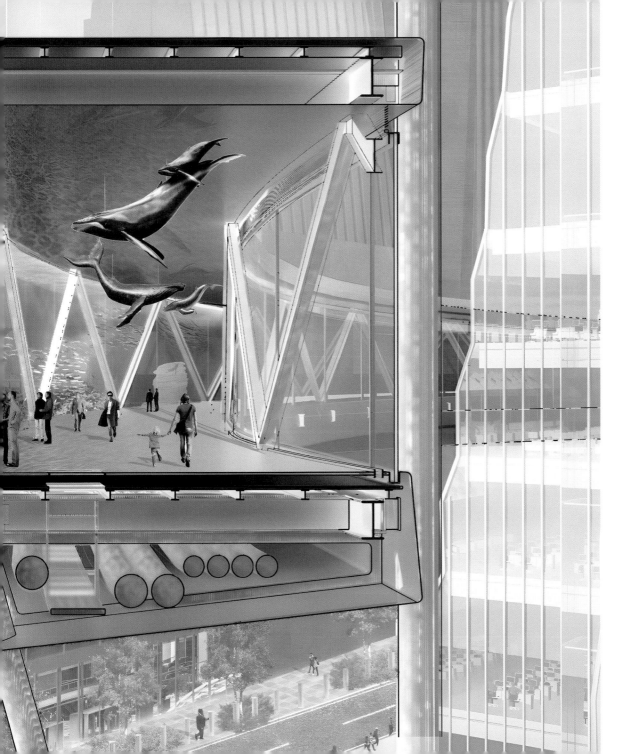

布魯克林大橋

重新定義城市的
縫合關係

2020 ｜ 美國紐約 ｜ 紙上建築

建於 1883 年的布魯克林大橋，連接紐約市曼哈頓與布魯克林區，全長 1,825 公尺，是美國第一座使用鋼索取代鐵鍊的懸索橋，竣工當時也是全世界主跨最長的懸索橋。

大橋開通後成為紐約市標誌性建築物，1964 年還獲選為美國國家歷史地標，近年許多電影如《穿越時空愛上你》、《酷斯拉》的場景，都有它的身影，也因此觀光客絡繹不絕，加上大量上班族每天從這座橋湧入曼哈頓，古老的布魯克林大橋已經不堪負荷。

2020 年，致力於改進公共環境設計的紐約知名非營利建築組織「Van Alen Institute」，發起布魯克林大橋的紙上建築競圖，歡迎全球建築設計師一起重新想像這座紐約地標性大橋，並改善橋上擁擠的現象。

這類國際能見度高的比圖，吸引各方好手、團隊參與，激發了 JJP 的設計師發揮對這座橋的狂想，提出兩個方案。

方案一：Urban Mending Project
利用大數據分析，重現街廓氛圍

第一個設計方案，稱之為「Urban Mending Project」，有縫補城市之意。

布魯克林大橋由兩座拱形橋組成，兩側供汽車通行，中間則是自行車及人行通道，走完全程大概需要半小時。主創設計師黃安澤思考的是：如何在不破壞結構的前提下，為大橋創造除了「通行」之外的可能性？

JJP 施展的魔法，就是依循原本的紋理創造第三座「虛體」的橋梁，沿橋裝置代表橋梁兩端城市生活機能的濃縮模組，並將行人動線移至新設橋梁。而當行人改走這座橋，不僅減少原本橋梁的人流問題，也將一路體驗兩端城市的不同風貌。

參與提案的設計師黃安澤解釋，當時事務所正在學習新的地理資訊系統（Geographic Information System, GIS），正好藉此系統去研

橋做為通行之用，也肩負縫合城市的任務，串聯不同區域的生活機能，拉近城市間的距離感，呼應人本與永續的未來趨勢。

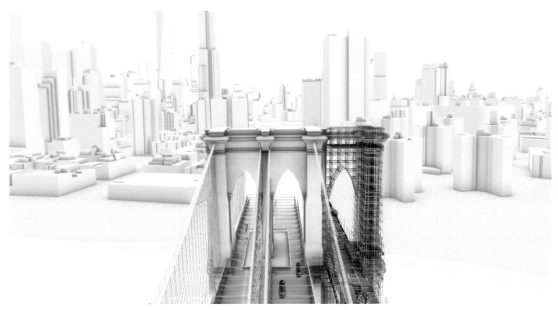

依循原本的紋理創造第三座虛體橋梁，沿橋裝置代表橋梁兩端城市機能的濃縮模組。

究橋兩端的曼哈頓與布魯克林區的都市機能分布；寸土寸金的曼哈頓以商業區、金融辦公與政府機關為主，而布魯克林原來大多為倉儲區，如今大量改造為公共休憩空間、公園綠地及住宅區。

除了導入 GIS 系統，JJP 也運用顏色分析，創造混雜商業、休憩、居住等功能的複合式城市生活體驗，並製作不同單元模組，代表兩地區各有的生活機能。例如：橘色及黃色的單元代表住宅，灰色及紫色單元代表公共服務空間，紅色單元代表商業，綠色則代表運動及公園；再將這些單元依照兩地區的機能比例，漸次置入橋上。

當行人從曼哈頓上橋，一開始看到的，是最接近曼哈頓街廓氣氛的紅色單元，愈往布魯克林前進，綠色單元愈多，逐漸感受到有別於曼哈頓的街廓特色。相對的，當行人從布魯克林區上橋，透過不同單元比例的排列，逐漸感受到的，則是從公園廣場走進曼哈頓的活絡商業氛圍。

JJP 將這個設計作品稱為 Urban Mending，

就是希望沿路串聯兩區生活機能，縫補兩座城市的距離感。

雖然是紙上競圖，但 JJP 仍然邀請國外專業結構團隊 Buro Happold，一起探討結構問題，認為採側邊懸吊取代從上方懸吊的做法，既不會造成百年老橋的負擔，在外觀上也更具穿透性而無負重感。

黃安澤分析，隨著電動車及大型交通工具興起，城市的汽機車道路需求逐漸降低，而留給行人及自行車騎士更多空間與設施，同樣的，現代橋梁的設計也開始減少車道的寬度，提供更多人行空間。這第三座橋的設計，除了疏導交通與縫補城市，也同時呼應了環保與永續的未來趨勢。

方案二：Spiral Shortcuts
增加出入口捷徑，創造橋上橋下的互動

JJP 提出的第二個設計方案稱之為「Spiral Shortcuts」，意即以圍繞橋墩的螺旋步道，增加民眾體驗布魯克林大橋的方式。

曾經在紐約工作六年的設計師陳如慧說

5分　　　　　　　　　10分　　　　　　　　　15分

| 33% | 6% | | 39% | 4% | 14% |
Manhattan

| 8% | 10% | 14% | 6% | | 43% | 5% | 11% |
Brooklyn

| 25% | 26% | | 30% | 6% | 10% |
Manhattan

| 39% | 14% | 9% | 6% | 15% | 13% |
Brooklyn

| 24% | 20% | | 37% | 8% | 7% |
Manhattan

| 25% | 20% | 17% | 6% | 17% | 8% |
Brooklyn

Residential　Mixed　Office　Industrial　Transportation　Garden　Publice Facilities　Parking

S　　　M　　　L　　　　XL

在研究過程中，分析各種不同的機能使用，分類出不同大小尺度的空間原型（prototype）模組，並再置入回建築設計中。

明，東河的河道並不寬，但跨越其上的布魯克林大橋很高，需要比較長的坡道來支撐，所以兩邊上橋的入口距離河道很遠；又因為僅在兩端有出入口，很多觀光客上橋遊覽後，必須走完全程才能下來，無形中也造成了橋上的壅塞現象。

這個團隊提出的方案，是在鄰近河道兩岸的橋墩上各增加一個出入路徑，一方面縮短上下橋的距離，另一方面，東河沿岸有許多觀光景點，增設出入口也可以引導行人下橋遊逛。

透過增加上下橋的捷徑，JJP希望活化附近的設施與景點，打破人們目前對於橋的疏遠感，不僅只是匆忙通過或觀光拍照，而是創造更多機會，讓他們下橋與美麗的環境互

❝ 環繞橋墩的升降螺旋步道，可以解決橋上行人眾多的壅塞狀況，也能打造引導行人下橋遊逛的指引路線，增加與環境互動的機會，並活絡區域發展。 ❞

動，進而獲得全新的城市經驗。

為了保護布魯克林大橋的歷史風貌，這兩座環繞橋墩的螺旋步道，分成自行車道與人行道，兩條步道迴旋交錯，不會與主結構交疊，亦可隨季節更迭而升降；步道上還放置戶外座位，讓行人可以停留休憩。

為了讓螺旋步道可以實做出來，JJP邀請國外結構顧問協助，利用液壓與鐵鍊支撐步道的結構。每到冬季，東河結冰變成附近居民的溜冰場地，此時透過液壓的機械裝置，將螺旋步道往下降，就可以做為觀景台，欣賞橋下奔馳嬉戲的活動。

這種升降螺旋步道的靈感，來自於沖泡咖啡使用的金屬濾杯。不同於一般漏斗形狀，這種濾杯不僅可以隨著杯口的大小伸縮，還能夠摺疊收納。

蘇重威認為，這種做夢案是與國外專家合作的好機會。如果與國外建築師事務所合作，可能在設計上各有堅持，而與國外結構技師、頂尖顧問合作，反而可以在比較沒有條件壓力、框架的限制下，各自發揮想像

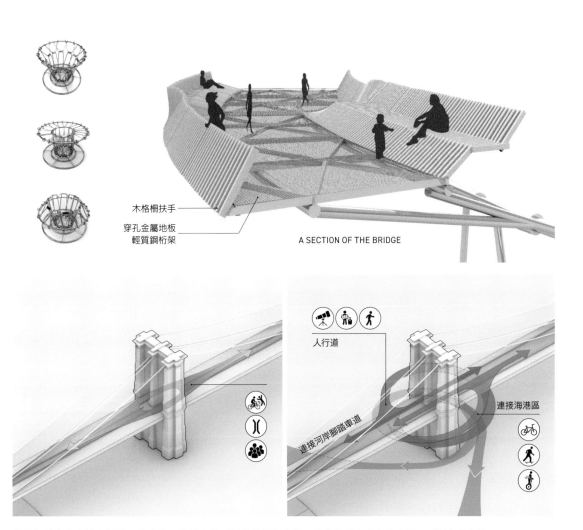

木格柵扶手
穿孔金屬地板
輕質鋼桁架

A SECTION OF THE BRIDGE

人行道

連接海港區

連接河岸腳踏車道

為了保護布魯克林大橋的歷史風貌,將兩座環形橋墩的螺旋步道,分成人行與自行車步道,互相交織交錯。

力，但又能專業互補。如果將來有真正的比圖案，也會因為雙方先前已經建立默契，合作應該會更順利。

而在 Urban Mending 方案中使用的 GIS，也成為最好的實做嘗試。紐約的 GIS 資訊是全球最豐富的地方之一，很多人以它做研究題材。從 Urban Mending 以後，JJP 在很多案子中，尤其是商業類建築，往往會運用 GIS。李大威說：「導入台灣有一些挑戰，但我們看到這個工具的可能性，有機會就盡量應用。」

兩個設計方案從不同角度出發，一個是將不同都市機能延伸到橋上，連結原本被河隔絕的兩端；另一個方案則是打開便捷通道，拉近橋上與橋下的真實互動。橋，原本是一座交通設施，透過紙上的解放想像與盡情發揮，在設計師手中，橋成為創造美好關係的最佳工具。猶如李大威所說：「紙上競圖可能是未來十年、二十年的需求，完全未知，但我們想探討的議題最重要。JJP 想探討什麼？JJP 在乎的是人的空間。」

升降螺旋步道，可因應不同環境與節日變化，創造不同空間高度的互動關係。

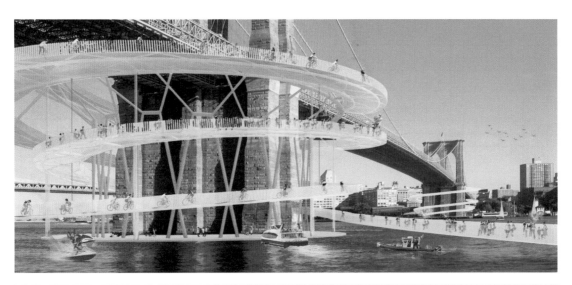

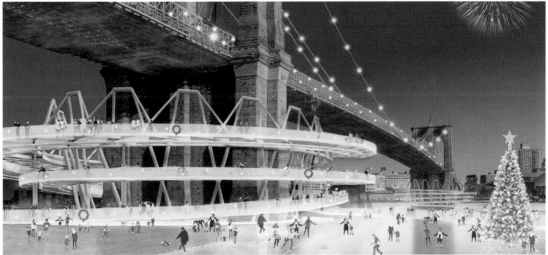

在沙漠中
建構新世代城鎮

2020 ｜ 美國內華達州 ｜ 紙上建築

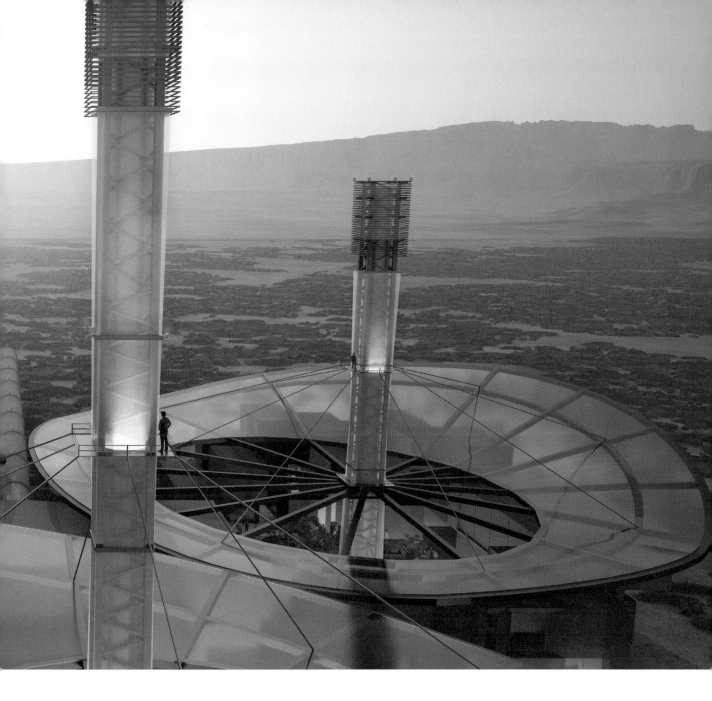

超迴路列車（Hyperloop），是特斯拉創辦人馬斯克所屬的公司 SpaceX 於 2013 年開始推行的革命性運輸構想：以電力推動列車在密閉的真空管內通行，速度相當於飛機，既不受空氣摩擦的阻力影響，也不會增加碳排，更為環保。

這種超高速運輸系統，是繼汽車、火車、船隻及飛機之後的第五種交通方式，因此概念一提出，許多大公司立刻跟進研究，包括著名的維京航空公司，也參與投資。

2020 年，SpaceX 發出「超迴路列車沙漠園區」（Hyperloop Desert Campus）競圖，比圖標的，就是為了即將擴充的超迴路列車在北美沙漠地帶的測試中心提出可能的構想。國際紙上競圖不少，國際長李大威表示，JJP

> **❝ 以美國最乾燥的沙漠地區為主題，設計具備實驗室、訓練中心、住宿及研發功能的測試基地，有助於建築師思考未來居住型態的轉變及可能性。 ❞**

參加與否有幾個指標：題目是否有趣或有別於 JJP 平常投入的設計類型、國際能見度是否足夠、評審是否具備高度公信力、準備時間是否充分。「超迴路列車沙漠園區」的評審來自國際知名建築師事務所，陣容堅強；設計類型也是極具創意的未來科技，JJP 稍微衡量，就決定參加。

測試中心的基地位於美國最乾燥的沙漠地帶，不只提供實驗室及訓練中心，還包含住宿、研發設施，設計圖必須滿足上述需求，同時思考能源、水資源的有效運用。

根據 JJP 研究，沙漠具有獨特的自然與人文景觀，並非一般人刻板印象中的一片荒蕪，過去北美印第安人就曾經居住於此，到如今也興起一些城市。以 Google Maps 衛星圖鳥瞰，在基地不遠處還有兩座監獄，以及一座無人機場大本營，從基地到賭城拉斯維加斯也只有四十分鐘車程。

拉斯維加斯因為賭場的集團化經營呈現爆炸性的成長，邊界明顯有往外擴張的趨勢，無論是住宅或道路，都已經準備好隨時往基

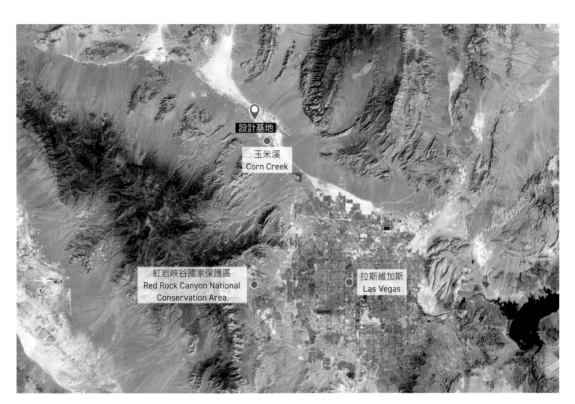

鄰近已開發的拉斯維加斯、紅
岩峽谷國家保護區與獨特沙漠
地形的死亡谷國家公園。

地的方向延伸。

JJP 將這些未來優勢都考量進來，希望透過 Hyperloop 測試站的設計，加速城市發展。由設計師林俐伶、黃博謙搭配實習生組成團隊，人力精簡，原本只打算送出一個方案，沒想到三個月之後，兩位設計師的方案都很有吸引力，於是送出兩個方案。

方案一：Hyper Bloom
靈活運用塔吊，創造野花驟放意象

第一個方案，命名為「Hyper Bloom」（一種沙漠中的植物現象）。沙漠日夜溫差非常大，晚上零度以下，白天卻可以高達四十幾度，鄰近的「死亡谷國家公園」更測出史上最高溫攝氏 54.4 度。面對如此嚴苛的環境，為什麼提出極致綻放的想像？

JJP 觀察到，沙漠雖然經常乾旱，一旦下雨，原本埋在底下的種子就會破土而出，瞬間百花齊放，吸引許多動物聚集，根據統計，約有兩千五百種動植物在這裡生存。

這個百花盛開、驟放的「Bloom」意象，成為 JJP 設計的原型。

園區以聚落方式呈現，依功能屬性分成測試中心、遊客中心、住宿區。就像沙漠綠洲一般，三個聚落圍繞水池而建，以水池串聯彼此的動線。

在三個聚落的中心，也就是水池上方，JJP 計劃透過興建中的塔吊，以吊掛單元模組的方式，組裝建築構件，就像樂高積木一樣層層堆疊，完成量體，並且在三個聚落上方覆以花瓣造型的罩棚。塔吊則在興建工程後被保留下來，並如花托一般，伸出鋼索，支撐這些棚架。

塔吊除了上述的吊裝、支撐功能之外，還有一個重要角色，便是類似中東傳統建築的通風塔，排出熱空氣，讓下方水池的涼意擴散，達到室內降溫的作用。

> **在競圖過程中，JJP 不一味追求造型，而是重視設計背後意義的國際潮流，可見建築永續已成為建築師的共同目標。**

1 Canopies

2 Program

▢ 辦公空間
▢ 接待空間
■ 運動場
■ 餐廳
■ 實驗室
▢ 多功能教室
▢ 測試中心與博物館
■ 公寓
■ 健身房與游泳池

3 Site

■ 視野
■ 動線

園區以聚落的方式呈現,並透過塔吊系統及單元模組創建,像樂高積木一樣層層堆疊。

三片花瓣造型的棚架，也能如真實花瓣般變化姿態。透過繩纜控制，棚架可以升降、閉合，有抵擋沙塵暴、遮陽、蔽雨或收集沙漠中的雨水等多重功能。

未來當測試中心功成身退，必須拆除建築物時，塔吊也能以反操作方式完成任務。

運用這個設計模式，未來還能將基地不斷擴張，在沙漠中每一個水源之處複製出繽紛綻放的花朵，正如野花遍開，生機盎然的 Hyper Bloom。

河岸綠帶

發射台

河岸綠帶

實驗室

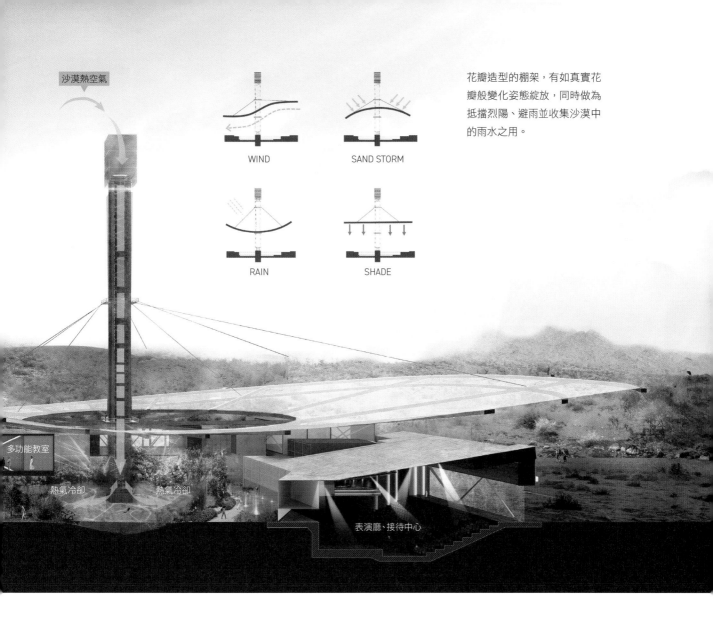

沙漠熱空氣

WIND

SAND STORM

RAIN

SHADE

多功能教室

熱氣冷卻　　熱氣冷卻

表演廳、接待中心

花瓣造型的棚架，有如真實花瓣般變化姿態綻放，同時做為抵擋烈陽、避雨並收集沙漠中的雨水之用。

方案二：Recharge the loop
以輪迴方式，讓測試中心不斷再利用

第二個設計方案「Recharge the loop」，則從環保與永續的角度思考，讓測試中心在完成階段性任務後可以轉型，例如沙漠樂園，而不是荒廢或是拆除。所以從一開始，設計就以具備彈性、適應未來的轉型為考量。

JJP 計劃就地取材，利用當地沙土攪拌成混凝土，澆灌成六角形的獨立單元；然後以超迴路列車的月台為中心，在它四周延伸堆疊多個六角形單元，每個單元可以是辦公室、展覽中心，或是宿舍與旅館。

建築上方則覆蓋一個半透明的大屋頂，布滿大小不一的六角形網孔，利於採光。

將來測試中心功成身退後，每個單元都可以搖身一變成商店、餐廳或旅館等，讓建築擁有下一個生命輪迴。

競圖結果公布，「Hyper Bloom」入圍，團

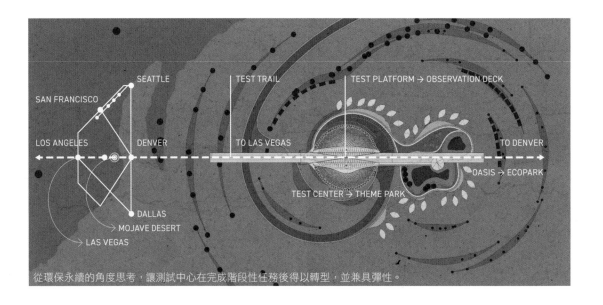

從環保永續的角度思考，讓測試中心在完成階段性任務後得以轉型，並兼具彈性。

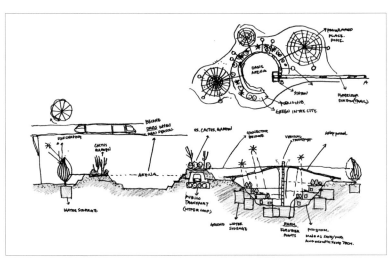

建築爆炸圖

1 — 頂層遮蔽
2 — 測試站機能空間
3 — 觀景台
4 — 太陽能板
5 — 居住單元
6 — 接駁路線
7 — 衛星
8 — 沙漠生態公園
9 — 車道
10 — 人行道

隊獲得肯定。而從參賽的過程中，JJP 也看到國際潮流，評審不再一味追求造型，而是重視設計背後的意義。這個意義包括如何透過好的設計及應用材料等，降低耗能，達到建築永續的目標。

在沙漠蓋房子是在台灣做設計難遇的機會，但是對 JJP 團隊而言，設計的切入點是未來的可能性，而不是只滿足這次競圖。李大威點出 JJP 參與的深意：「我們想的是，人類遲早會面臨土地不足的問題，沙漠居住可能是未來需要發展的模式。紙上設計是未來的種子，可能發展出新的居住與使用型態。」

> **透過設計及材料應用，降低耗能來達到建築永續目標，這已經成為國際建築潮流。**
>
> 林俐伶

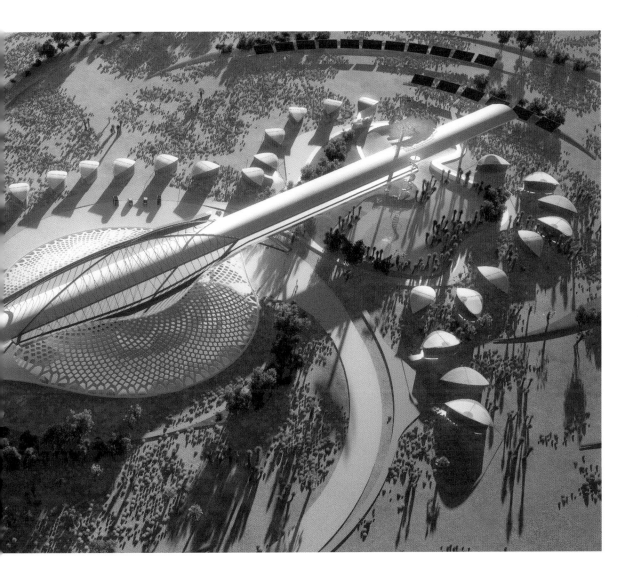

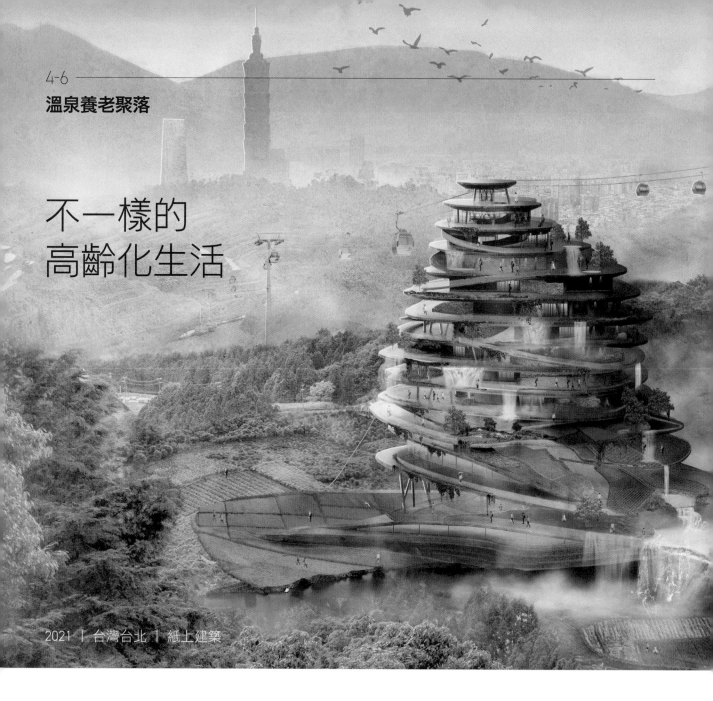

不一樣的
高齡化生活

2021 │ 台灣台北 │ 紙上建築

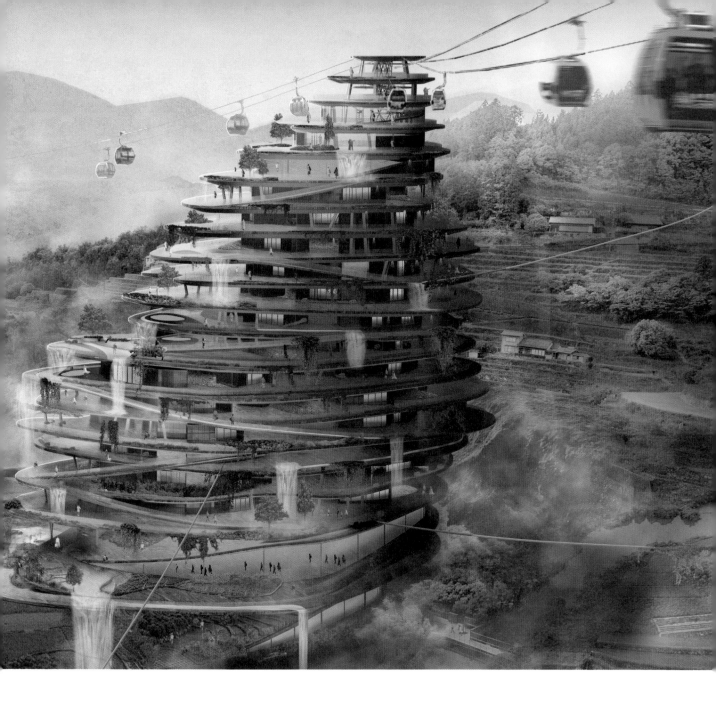

《eVolo》建築雜誌在 2006 年創立的「摩天大樓設計競賽」，鼓勵建築系學生、建築設計師及藝術家，透過新的技術、材料、工程，以及美學與空間的運用，重新定義摩天大樓，不僅是當今最負盛名的高層建築獎項之一，更成為全球建築設計師進行國際交流的重要平台。

這個競賽的特別之處在於，設計主題的背景由參賽者自行決定，其用意不僅在鼓勵設計師對未來城市發揮想像力，同時體現設計師對生活環境的認同、關懷與省思。因此，如何透過議題的設定，提出有趣的解決方案，成為競圖的重點。

JJP 將眼光投向所內的年輕設計師，一方面想讓他們累積設計能力，一方面也希望尚未長期受現實制約的他們，提出令人耳目一新的思考。

面對能源危機及社會高齡化

這麼抽象的案例，團隊如何找到切入角度？

「當時曾想把建築放在北極，摩天大樓在氣候極端的南極，很容易凸顯。可是，與其這樣做，不如把這個建築物放在台灣，」JJP 國際長李大威說，「在探討新的可能性的時候，還是要跟現實有些連結，才會和國際上在做同一場夢的團隊有所區隔。」

李大威和另外兩位資深建築師，帶領年輕設計師，組成團隊。設計師邱嘉盈在倫敦 RCA 取得建築碩士學位，2021 年剛進 JJP，面對的第一個設計案件就是摩天大樓紙上設計競賽。

她和團隊重新檢視台灣和全球的社會議題── 我們的生活與環境遭遇什麼問題？新一代的建築設計師，又面臨什麼挑戰？

能源短缺與氣候變遷是當今全球性的議題。而台灣約 80% 的能源仰賴進口，成本高昂；在氣候變遷績效指標（CCPI）的全球排行榜，也處於後段班。於是團隊深入探討，除了天然氣、煤炭、石油及核能外，台灣是否有其他自然環境的優勢，可以改善目前的高成本、高碳排模式，進而提出對社會、環境更友善的設計藍圖。

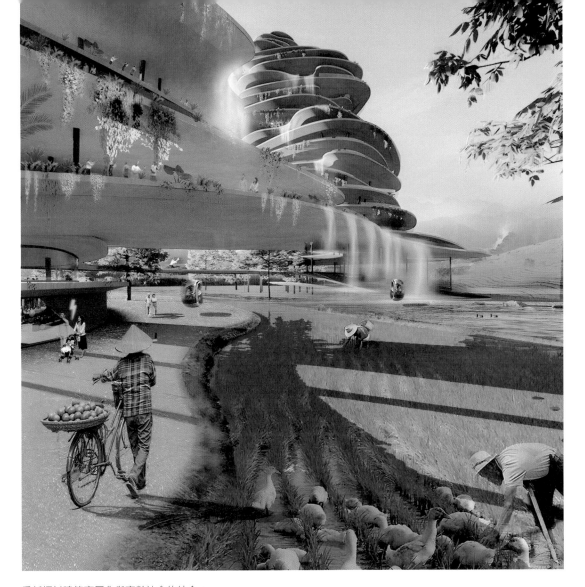

重新探討建築高層化與高齡社會的結合。

團隊發現，台灣因為處於地震帶，擁有豐富的地熱資源，蘊藏量相當於十五個核四廠的發電量。而地熱能源透過傳導方式，就能產生機械能與電能，既經濟又環保。

事實上，從歐美、東南亞到日本，都非常熱中開發地熱。日本九州電力地熱開發部就曾指出，台灣與日本同樣溫泉遍布，若能妥善運用地熱，不但可以提供發電，也能改善農漁業的培育條件。此外，多數國家的經驗已經證明，再生能源是最便宜的能源，德國在過去十八年積極發展再生能源，讓平均電價持續下降，甚至可以出口其他國家，創造經濟收入。

另一個備受世界關注的議題是，人口高齡化。台灣的確正面臨嚴峻的人口老化問題，由於生育率逐年降低、城鄉人口往都會移動，加上老人福利政策欠缺完善規劃，導致

偏遠地區老人的健康及退休生活無法受到良好照顧。

高齡化社會所衍生的改變，將會影響未來居住模式，已經是設計師必須關注的議題。

經過幾番討論，團隊選擇陽明山做為設計基地，結合陽明山豐富的地熱資源及華人傳統的三合院生活型態，以「Rejuvenating Spascraper」為主題的溫泉養老村，透過山景、地熱、溫泉、公共空間，為高齡化社會創造全新的生活可能。

善用陽明山豐富地熱資源
結合傳統三合院生活型態

「Rejuvenating Spascraper」位於山谷裡，擁有層疊的溫泉瀑布。想像著一群健康的熟齡長輩，在梯田、花園間種菜澆花，一邊眺望美麗山景，然後享受山林中的溫泉饗宴，身體與心靈都將得到放鬆與滋養。

回到居住的溫泉養老村，搭上電梯、按亮電燈、打開冰箱……，生活所需要的能源，都透過陽明山豐富的地熱來轉換。

> 在探討新的可能性時，必須要跟現實有些連結，才會跟國際上在做同一場夢的團隊有所區隔。

為了設計溫泉養老村，團隊研究台灣陽明山特有的地熱資源，以及傳統三合院生活型態。

傳統高層建築的公共空間通常只設在一樓大廳，中間樓層只有走道與電梯，缺乏住戶交流的地方。而在這棟養老村裡，團隊特地為每一層樓都創造開闊的半戶外公共空間，面迎美麗山景，居住單元之間則環繞著休憩用的天然溫泉步道，每個樓層的熟齡長輩只要走出房門，就能輕鬆享受山水與融入人際互動之中。

還有開闊的天井及穿梭於樓層間的步道，則提供每個樓層良好的日照與通風。

這種半戶外公共空間的概念，從傳統三合院的生活型態延伸而來。在鄉村，蜿蜒的小巷創造了許多鄰里互動的開放空間，團隊將小巷垂直化，讓它串流於公共花園與居住單元之間，不僅重現過去大自然與建築的和諧關係，也讓長者回歸到兒時的生活記憶中。

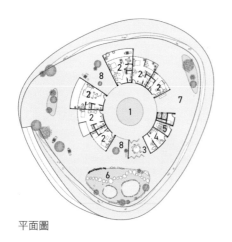

平面圖

1 — 中庭 4 — 診所 7 — 開放空間
2 — 居住空間 5 — 服務核 8 — 集會空間與
3 — 集會空間 6 — 溫泉 　　景觀花園

剖面圖

因為難以實現，更應自由發聲

這樣的溫泉養老摩天大樓，在現實生活中，可能因為考量業主需求、政府法規、經濟成本等而無法成真，但也正是如此，紙上創意就更形重要。

在這個平台上，設計師可以完整呈現自己對環境的關懷與使命，暫時擺脫種種現實限制，自由發聲。「雖然這些提案對現在過度理想化，但是年輕設計師有機會提出想法、驅動未來，讓更多人看到原來自己的城市有機會更好，」邱嘉盈說，「對我而言，這是通往未來想像的鑰匙，或許無法知道對未來八十年的社會是否有助益，但至少是突破現況的方式。」

這次紙上競圖除了強調社會公益性外，也讓參賽者重新思考城市空間的各種可能。例

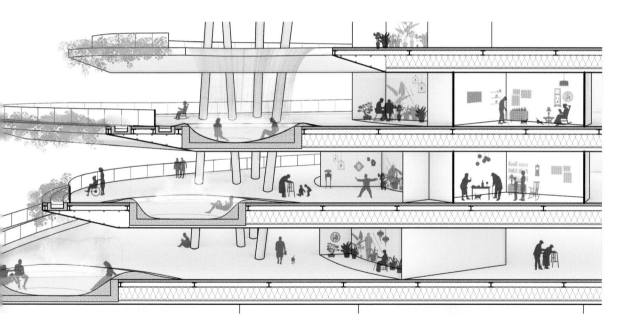

如，來自日本的設計師，透過3D模型重組城市的樣貌，非洲設計師連結農業與市場，呈現不一樣的鄉村想像。從這些作品，也可以看見各地所面臨的社會議題及建築思潮。

雖然紙上建築是天馬行空的想像，但並非完全脫離真實世界，JJP所設計的養老村，從地熱機制如何運作、空間規劃到風場微氣候等，都思考了合理性，即使短期間無法看見它實現，但是藉由拋出議題，提醒未來的設計者重視自己生長環境的條件，這也是紙上競圖希望彰顯的價值與意義。

這些看似理想化的提案，是通往未來想像的鑰匙，或許不知道是否有助益，但至少是突破現況的方式。

邱嘉盈

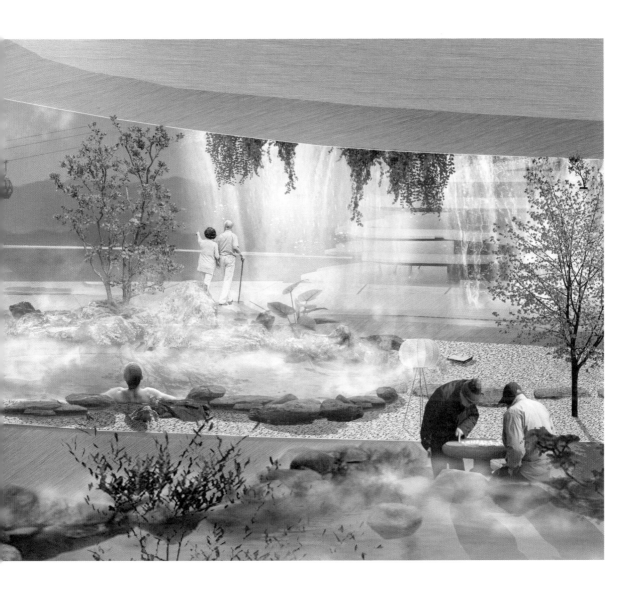

探索
冰山下的努力

做為台灣規模最大的建築師事務所，

JJP 如何選擇合作對象、落實專案管理？

如何結合理性與感性，做出兼顧品質與超越自身的作品？

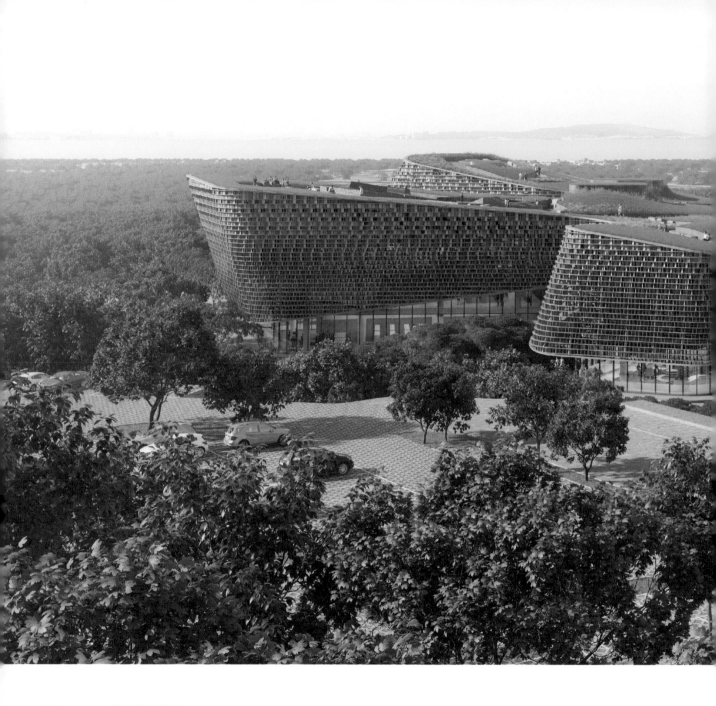

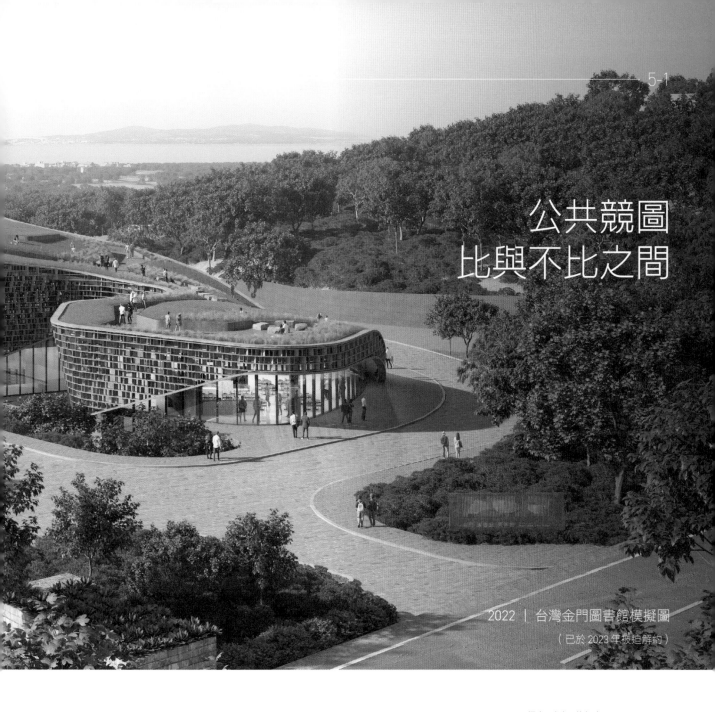

公共競圖
比與不比之間

2022 ｜ 台灣金門圖書館模擬圖

（已於 2023 年被迫解約）

對於累積諸多作品、足夠成熟的大型建築師事務所來說，私人委託的成功機率比公共競圖高許多。私人委託主要取決於事務所過往累積的資歷、品牌形象，競爭者有限；而公共競圖是場開放給各路好手一決高下的競賽，充滿高度不確定性。

「公共工程是一個安靜比賽，出了題目寫答案，到時候依據考卷與現場簡報、QA，在短短時間內，就決定案子給誰，」JJP行銷業務長黃巾倪分享公共競圖一戰定生死的現實，考驗著事務所設計能力、簡報經驗，也考驗品牌形象，每一項都左右著事務所能否在激烈競爭中拿到案子。

制度限制與資源投入

既然是一場競賽，自然賽制設計也會左右最終結果。

歐洲的公共競圖制度普遍公開透明，少了個人喜好的主觀性，有助於提升精采作品被看見的機會。相反的，國內公共工程早期不公開評審委員名單與評選過程，容易流於主觀，全憑主辦單位或評審委員的喜好。

儘管近年來，國內公共競圖制度有所變革，開始會公布評審名單，卻依舊不公開評選過程，封閉、缺少大眾檢核的狀況下，常會錯失許多精采設計，加上評審委員仍以土木背景為主；種種制度設計的不成熟，不但影響結果，更對台灣建築生態造成長遠影響。

潘冀觀察，台灣自經濟起飛開始至今，建築量與人口比在世界上雖名列前茅，但若提起好的建築設計或環境，卻沒有人會想到台灣。他認為：「這是因為我們在公共工程政策上，採取大陸法精神，不僅落伍，而且對建築非常不友善。」

對於採取海洋法的國家來說，其精神在於「在我無法證明你是壞人前，把你當好人」，但大陸法的精神卻是「在證明你是好人前，我都把你當壞人對待」，導致很多責任本來應該由政府不同部門共同承擔，最後卻全都丟到建築師與營造廠身上。

再者，許多公務員心態是，只要領政府部門一塊錢，即便是專業人士如建築設計師、

大學教授、研究人員等，全都視為「廠商」；而「無奸不成商」又是根深柢固的傳統觀念，所以多從防弊角度去設限每一件事，讓建築團隊難以做事，苦不堪言。

從另一個角度來看，競賽有輸贏，公共競圖唯有第一名才能取得優先執行設計的資格，其他都是失敗者。就算能在環伺勁敵中殺出重圍，有時也會因為各種不可抗力因素遲遲無法開工，甚至遇到時程延宕或中途夭折的狀況，嚴重拖累事務所營運。

決定參與公共競圖的關鍵點

即使如此，JJP 還是持續投入公共競圖，考量有二。其一，設計彈性大的公共競圖，是「練兵」的好機會；其二，透過大型公共建設，為環境注入良善改變，才能發揮事務所的影響力。

然而，公共競圖類型眾多，儘管經驗十足，JJP 仍以務實心態，慎選每次出手機會。主持建築師蘇重威就直率地說：「競圖如果只是做好玩，會賠到倒店。」要投入哪個項目，絕對是關鍵。

設計空間、經費、風險評估等，雖然都是參加與否的考量，但最優先的要素還是：能否發揮設計創意。

「建築師事務所的核心就是設計，無論是參加小型或是國際競圖，一定是看案子能有所發揮，再決定要不要做，」蘇重威強調，做出好設計，才能讓事務所持續往前，因此，除了委託案，JJP 也會積極尋找可以發揮設計力的公共競圖，而且不會局限在單一建築類型，朝向全光譜目標邁進。潘冀強調：「無論案型或規模大小，都要下功夫去做，因為都是人要的空間。」而這也是 JJP 一路以來堅持的理念。

「譬如，有些建築師喜歡文化類型的案子，因為彈性大，表現空間大，加上可以被一般民眾看到，曝光度高。如果設計住宅、商辦、廠房，就算蓋得再好，一般人都無法進入參觀，」潘冀分析。

不過，潘冀也坦言，JJP 參與文化類型比圖時，吃了不少苦，因為總有許多不可控的

因素。譬如評審委員的偏好；國際競圖時，主辦單位對國際品牌的迷思等。即使熱中跨越多元領域，但如果決策者本就有所偏好，或是基地環境不合適，JJP 也不會參與。

選擇「麵包」還是實踐「理想」？

至於遇到設計空間大、經費卻有限的案子又該怎麼辦？要追求實際的「麵包」，還是實現「設計理想」呢？

「如果案子一看就知道鐵定賠錢，那我們就不會去。不過如果案子內容超棒，即使帳面上看起來會賠，那我們就會先算算是否賠得起；賠得起，就去，」黃巾倪分享，拿捏帳

❝ **建築師事務所的核心是設計，無論小型或國際競圖，一定要能發揮再決定要不要做。** ❞

蘇重威

本、進行風險控管，與表現設計理念，是天秤兩端，怎麼選都不容易，JJP 主要的考量依據還是從設計出發。

此外，台灣現今競圖制度比過去成熟透明，因此，JJP 也會從案子的類型與規範，來評估是否參與。譬如 JJP 甫於 2022 年拿到的「金門縣中心圖書館及美術館」一案，當初投標原因之一即是：圖美館雖然是國際比圖，但未限定要找國際建築師。

每次競圖皆需要理性評估各項條件，再做出競與不競的決定。

「我們有自己分析公共競圖局勢、形式的觀點及考量，」蘇重威說，努力操之在我，但形式卻成之於人，JJP 的作品若能克服外界定下的形式，才有機會贏。

「對我們來說，參與公共競圖最重要的是回到建築初心，值不值得做。譬如這棟建築完工，能否對環境、對使用者都好，並從專業回應設計上的挑戰，這才是真正的目的，」蘇重威強調，「參與競圖不是要打敗別人或是為了生存。短線比賽心態，不是 JJP 參與

競圖的意義。」

蘇重威進一步比喻，就像前方有陷阱，不能因為害怕掉入陷阱而不前進，應該看得更遠，想清楚為何前進，一旦做了決定，只要小心避過陷阱，就可順利前往要去的地方。國際競圖亦如是。

決定是否參與，JJP 的考量在於有沒有想要學到的東西？人力是否足夠？與國外建築師彼此是否站在對等、共創的立場合作，並能從設計環節就開始共同討論？想清楚目的，絕非為競而競。

當成功並非參與公共競圖的唯一目的時，競圖之旅即使無止境，對團隊來說，仍可以留下好的影響。即使失敗，大家也能體會到，這趟旅程並非僅是燒錢與耗盡人力而已。

競圖是場競賽，如何跳脫輸贏，回到初衷，面對過程中遇到的挑戰、挫折，並有所學習，才是箇中高手。而這樣的成熟心態，也引領著 JJP 在滿布大小石塊的建築路上，踏著既有願景又務實的步伐，逐步前進，創造一件件發揮建築初心的經典作品。

A — 潘冀建築師與專案成員討論設計構想
B — 設計過程中的空間想像手繪稿

5-2 ————————

建立穩扎穩打的
專案管理流程

儘管好不容易拿下競圖，卻是一場漫長戰役的開始。

「競圖贏了，高興一天就好。」這是建築界流傳的一句話，也是事實，透露出競圖成功的第一關固然不易，但接下來執行與落實，才是真正考驗。如同一對情侶從交往進入婚姻，如何穩健經營，考驗著兩人的智慧。

尤其是大型公共建築專案，執行時間往往數年起跳，甚至可能拉到十年以上。只要一不小心或不夠幸運，即使傾全事務所之人力與資源，還是以虧損收場，甚至惹上官司。

如果說，公共競圖考驗建築師的設計能力、事務所的品牌、提案的呈現方式，那麼得標後的執行，考驗的就是事務所的專業與專案管理能力。

> **專案必須靠團隊合作才能順利執行並結案，好的專案管理則必須先關注人，因此 JJP 相信，只要照顧好員工，便能提升產值、生產力及戰鬥力。**

對內加強溝通與共識

一個專案必須依靠團隊合作才能完成，當中的每一個環節，都關乎能否順利執行並結案。JJP 認為，好的專案管理必須先關注人，並深信「建築產業最大的資產是人」，所有經驗與知識都是累積在員工身上，只要把員工照顧好，產值、生產力、戰鬥力皆會提升。

因此，JJP 以信賴員工為原則，持續健全各項人事管理制度。早期員工以紙本簽出勤時間，後來因人數日益增多而改成打卡制；事務所從草創時期即提供免費午餐，至今未變；還有定期加薪與穩定的年終獎金。

JJP 並非業界中提供最豐厚待遇的事務所，但在長期穩定的發展下，卻成功集結眾多優秀的建築人才，流動率低、平均年資高。

「向心力、歸屬感，對公司長期運作都很重要，」品牌長謝偉士補充。帶著近三百人的團隊運作，JJP 十分清楚，唯有取得由內而外的共識與團結，才能迎戰建築路上的種種挑戰。

這境界說來簡單，可是建築是一個創意產

業，建築師需要天馬行空的想像力跟不受拘束的創意力，如何管理這群創意人才，取得共識與團結，是一大挑戰。

JJP 強調「適才適性」，讓具有不同特質的員工從事不同類型的工作，像是畫施工圖、破解縣市政府條例等，有人感到枯燥，但這是興建一棟房子的必經過程，當然也會有人感興趣或擅長，事務所員工彼此緊密相互合作，才能在緊湊的時限內順利完成專案。

運用員工個人特質的同時，也兼顧個人的發展空間，JJP 善用「一加一，大於二」原則。由資深同仁或專案經理向外洽談業務，設計則由資深搭配資淺同仁一同操刀，透過設計委員會引領設計的方向，同時也會依據專案最新進度，由事務所視整體調度人力，必要時甚至換手進行。「但是再怎麼換，還是同一個事務所，只是左手換右手，」謝偉士這番說明，也凸顯 JJP 由上到下的一致性。

「常常我們會被問到這個案子是誰的，其實很難有個明確的答案，每個案子都是事務所大家一起完成的，」謝偉士分享，在個人

主義鮮明的建築界，JJP 不強調個人作戰，而是集結不同員工的優勢，打出一場場漂亮的團體戰。某些案子由擅長的人接手，可以又快又好；不擅長者做，則能累積個人與整體事務所的經驗。

當設計階段告一段落，申請執照後，工務部會接手處理，以事務所的標準監控設計品質，並且在興建建築中扮演著不可或缺的監督角色。

JJP 如同一艘持續航行的大船，掌舵的人能否讓身負不同任務的同行者，打從心底地

工程落實中的團隊討論。

信任，並且願意克服萬難、協助大船航行，將是關鍵。

謹慎執行專案，做好風險控管

一個專案要能如質如期地完成，專案管理能力十分重要。即便如建築這種講求創意呈現的產業，如何在追求創新設計與挑戰的同時能謹慎執行，控管風險停損，考驗著事務所的能力。

譬如，營造廠是建築師的重要夥伴，大幅左右著建築品質，在過去執行經驗中，JJP不乏遇到做一半不做或中途倒閉的營造廠。

> 專案執行過程潛藏危機，所以危機處理格外重要，愈早插手愈可以挽救局面，至少設定停損點，使其不再惡化。
>
> 黃種財

因此，多年前，潘冀即建議，JJP應該設計徵選合適營造廠的辦法，協助業主順利找到報價與規模都合適的廠商，合作起來事半功倍。而JJP素來風評良好，讓這套機制建立了一定的公信度，幫助建築師跟業主減少踩到地雷的機會，改善業界文化。

再者，專案執行過程，需要跟不同單位、業主溝通，事務所不能只專注追求設計，而忽略專案管理。「以合作包商來說，介面本來就很複雜，出了事情，沒有一個人可以脫得了身，」主持人黃種財述說潛藏的危機，因此，危機處理格外重要，愈早插手愈能挽救局面，至少設立停損點，使其不再惡化。

解不開的開發難題

就算做好溝通、設立停損點等工作，在專案執行過程中，難免還是會遇到無法掌控的狀況，只能黯然退場，即便拿到執行費用，財務沒有損失，設計師們心中失落的心情，難以言喻。

華山文創就是一個案例。

2010 年到 2012 年，JJP 接受華山文創委託，投入文化創意產業旗艦中心新建工程，沒想到走到後來，施工圖已經完成 80％時，卻因為計畫易主而不得不終止。

這塊位於華山創意園區西側的基地，是當初文建會（文化部前身）為了推動文化創意產業發展所進行的再開發計畫之一，由華山文創公司取得 BOT 案，負責興建華山文化創意產業旗艦中心，並委請 JJP 設計一處結合文化、生活與藝術創作的基地。

雖然基地小，只占園區一角，但在規劃時，JJP 仍然思考建築跟都市涵構之間的關係。「潘先生是做城市規劃的人，他希望藉著建築解決城市的部分問題，」設計師張元琳說，因此，在打造這座華山文創園區旗艦店時，如何串聯起都市的開放空間，縫補破碎的都市紋理，成為設計上的重要考量。

首先，將配置於忠孝東路側的建築量體，連結兩側中央藝文公園與華山廣場。其次，透過半地下化的劇場屋頂，導引華山文創園區及華山草原的遊客進入文化創意產業旗艦

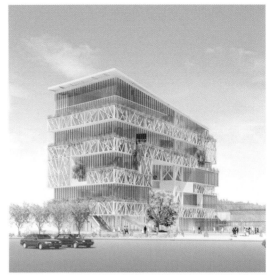

華山文創園區旗艦店。

中心，也能與園區互動，形成同盟空間。

　　大樓使用包含「核心筒」及「連框桁架」的創意結構系統。每隔一樓層移除傳統的梁柱和深梁，創造出寶貴的無柱列空間，地面層、三樓、五樓及七樓的加高樓高，滿足創意及藝術表演活動的需求。同時，雙數樓層具有垂直桁架構件，容易改裝為小型演練空間。這兩種結構系統的結合，給予建築本身最大的彈性，可做為各類藝術活動的平台。

　　由於基地狹小，加上附近有無法移走的老樹，難以在大樓外再建一座停車場，但如此一來，對於有停車需求的遊客十分不便，最好的解方，就是在基地北側臨北平東路下興建地下停車場，解決交通動線問題。

　　但問題是，華山文創不擁有這塊地的經營權，若要蓋停車場，必須取得擁有者台灣文創發展公司的同意並付費。可惜雙方無法達成共識，埋下日後破局的伏筆。

　　華山文創財務計畫無法支持繼續興建 BOT 案，改由永豐餘集團接手，永豐餘集團傾向找日本建築師隈研吾設計。從設計定案、繪製施工圖到業主審查等，JJP 投入兩年多的心力，仍然在此刻退場。

　　只是，無論 JJP 或隈研吾，到最後，都無法如願完成華山文創旗艦店的建造。因為這個專案自始至終都不是建築設計的問題，而是兩個單位對地下停車場開發案的爭議。而對 JJP 來說，除了資源浪費之外，無法完成一棟能見度高的精采建築，心裡的失落感才是最叫人放不下的。

　　JJP 總是從摸索中建立系統與方法，無論是合作廠商的管理，或縮短新技術引進後的磨合期，各種不同的嘗試幅度，會在 JJP 設定的安全範圍之內。挑戰性格中存有謹慎之心，但謹慎執行專案的同時又不忘挑戰。

　　而這項原則不僅落實在專案管理上，在企業經營發展也是如此。有鑑於以往許多事務所標得大工程後，在短時間內快速擴張，但業務卻無法跟得上編制，當公共工程停了，事務所也就倒了。因此，JJP 一路走來，或前進或原地觀察，依舊不忘初衷，每一步都踏實前行。

從多角關係中
找出順暢溝通模式

12:00 - 20:00 (每週二休館)
11. 27(日)

撕下屬於你自己的那一頁，寫下對台北未來的N種想像，與展場互動享有專屬優惠

ble City

建築師的核心產品是為人服務，為人設計空間，所以口碑影響力最重要，「這個行業成敗的關鍵，很重要一部分是溝通，」自詡不像是行銷長，角色反而趨向於溝通長的黃巾倪說。

行銷長主要負責的是業務開發與客源維護，溝通力很重要，黃巾倪表示：「我必須讓業主理解為什麼 JJP 比其他事務所更適合他、為什麼我們團隊好？發生摩擦時，也要讓業主理解，建築師是為你好才這樣做。」

「溝通」這件事，發生在工作流程的每一個環節，從業務開發、創意提案到執行專案，頻繁綿密的溝通往來，是 JJP 每一位員工的日常。

在 JJP，負責對外參與業主會議並引導業主達成共識，對內與設計師溝通、看圖、傳授經驗的主持人黃種財分享，對內溝通比較容易，因為 JJP 做事原則與責任很清楚；困難的是對外溝通、整合與協調，由於牽涉到不同團隊的利益與立場，溝通耗時耗力，若協調不好，隨時可能擦槍走火，造成工程爭議，甚至陷入情緒化的輪迴中。

但是黃種財認為，凡事以 JJP 堅守的誠信原則做事，就不會踩到地雷，即使踩到地雷，也能全身而退；JJP 堅信，物以類聚，什麼樣的團隊就會跟什麼樣的人聚合在一起，如果對方不守誠信，JJP 也會在第一時間就將他排除。

所以黃種財經常對同事說：「你拿著潘冀聯合建築師事務所的名片，就不一樣了。」因為這張名片背後的意義是：公平公正地對待，沒有什麼檯面下的事。

> **JJP 十分重視合作業主的信譽及價值觀，不會勉強合作，一旦合作則會秉持專業、耐心溝通。**

合作前，了解業主背景與價值觀

在正式合作之前，JJP 一定會先對業主做背景調查，特別重視對方的信譽與價值觀。例如有家知名公司多次上門找 JJP 設計，但因為該公司在生產過程中，造成嚴重的環境汙

染,而沒有減廢、回收對策與JJP價值不符,堅持不接案。

此外,對於JJP來說,最重要的資產是員工,因此在決定合作前,也會評估未來與業主的合作狀況。黃巾倪說:「我最在意同事們跟業主、窗口、決策者在合作過程中,能不能開心應對,如果答案是否定的,那這種業務不接也沒關係,為了一個專案折損同事,並不划算。」

有的業主看起來粗線條,其實很尊重專業。黃巾倪還記得,有一次去拜訪業主,對方在鐵皮屋工廠裡與幾個朋友一起抽菸,令人擔憂,但是聊天後發現,業主十分尊重專業,也願意投資在更美好的設計上,這類型的業主,JJP是願意合作的。

黃巾倪認為,建築業是一個知識不對等的行業,業主與設計師之間又有業務往來,很容易產生外行領導內行的狀況。通常專業人士有各種應對方式,一種是非常有耐性講到對方懂,又或者若案子很趕有時間壓力,就會直接關掉溝通管道。

以JJP來說,如果遇到這樣狀況,會按照正確方式做完,碰上客訴或被誤解,就好好溝通,說明清楚JJP的態度以及背後考量,黃巾倪說:「建築師的判斷也不可能百分之百完美,當某一項做得不好,業主反應時,那就是我們要處理的危機。」

譬如,某知名科技廠老闆一路參與設計討論,蓋出來後卻說:「你怎麼給我一間黑色房子?」另外一例,是業主對蓋出來的大樓有許多玻璃帷幕十分驚訝,即使過程中溝通多次,也看過圖,施工過程都經過1:1實體模型確認,但依舊會有心態上的落差,這些都是必須好好溝通之處,否則會釀成危機。

執行時,直接溝通找出問題

確定合作,走入執行專案階段時,又必須面臨不同的溝通挑戰。

專案都是團隊合作,從設計師、業主、使用單位、營造廠商,溝通團隊與環節很多,如何引導來自不同領域的成員,在執行過程中都能達成共識,走在正確方向,避免或掌

控可能的風險，最後將案子順利完成，考驗著負責溝通整合者的耐心與判斷。

對於 JJP 來說，提案時，建築師投入大量心力，未執行前，紙上建築最美、最純粹，一旦拿到比圖，開始進行，涉及範圍既廣泛又複雜。營運長張曉鳴笑說：「就像戀愛時很美，進到婚姻後，就是很多柴米油鹽醬醋茶等雜事必須處理。」

黃種財記得多年前，竹科第一期標準廠房是由 JJP 所設計，後來決定改建，廠房進駐的八家公司都要參與意見，等於有八位業主、八個老闆，光是一座電梯就有不同聲音，甚至誰分配在幾樓、同面積為什麼要出不一樣的錢等問題，都得拿出來討論。

「我們讓這八家公司推派代表，成立決策小組與實務需求小組，談完需求，就到決策組裡拍板，」黃種財回憶，盤點完需求後，

> **與團隊溝通是修練，傾聽業主潛在聲音是藝術，唯有找出彼此在意的點，才能精準解決問題。**

開始進行發包工作，那是他有史以來發包過程最困難的一次，直至晚上十一點才擺平。當時黃種財告訴決策小組，如果今天不協調好決標，明天電話肯定接不完，因為業主們都有自己熟悉的營造商，到時候要關說更麻煩，「如何避免風險，大家要達成共識，此時，引導方向顯得十分重要。」

除了面對面溝通之外，涉及多角關係的專案管理，也經常需要危機處理，JJP 的態度是，絕對不要等危機發生了再救火。

例如，一家準備試營運的醫院，醫師都已經聘了，但營造商眼看無法如期完工，導致無法開業，業主準備發律師函給營造商。由於黃種財是專案主持人，雖然律師函不是發給 JJP，但黃種財認為，與其等到律師函發過來才處理，不如先解決問題。

他將營造廠老闆、各分包商、業主等相關主事者全部約齊，先在醫院走一遍，然後坐下來開會，把該處理的事情全部列出來，讓醫院可以順利試營運。

黃種財表示，專案成員彼此間關係本就

複雜，沒有人可以脫得了身，如果營造廠被告，或許會牽拖 JJP 欠設計圖沒提供，以至於延宕工期，「所謂的危機處理就是要早一點出手掌握局面，趕緊控制在停損點，不要惡化。」

另一個案例是由 JJP 負責監造的公共圖書館，本來已經設計好所有功能，館方莫名其妙捨棄原本的室內設計，並重新發包，引發其他界面變更連鎖效應，導致工程專案管理（PCM）廠商打算告營造廠。

黃種財將館方、PCM 及所有關係人全部找來，向他們聲明：「如果大家都只想保護自己，我們就各做各的；如果不想以後打官司，認同大家都在一條船上的理念，那只能一起努力讓船平安到港，沒有人可以先下船，因為這麼做，船就容易沉。」最後 JJP 團隊日夜加班，協助大家梳理事情先後順序，才順利開館。

傾聽需求，找出解方

與團隊成員溝通是一種修練，傾聽業主潛在的聲音則是一種藝術。因為對企業而言，每個新建工程都是重大投資，決策者又是最高層，要求非常高，事務所必須要找到業主在意的點，才能精準解決。

JJP 長期經營高科技廠領域，曾碰過竹科業主想要蓋一座城堡外觀的總部大樓，「但是他真的想要一座城堡嗎？為什麼他有這個夢？」深問之下才發現，業主希望總部大樓成為竹科最吸睛的地方，所以才想到城堡，但城堡不實用，後來 JJP 同樣以吸睛手法設計大樓外觀，打消了業主以「城堡」滿足需求這種不實用的想像。

很多時候，業主講不清楚自己的需求，只好找一個可以代表他們夢想的意象去表示。譬如位於桃園八德，如今已經成為知名景點的巧克力共和國，當初業者也是希望打造出宏偉的城堡外觀，尤其巧克力這種產品來自國外，頗符合城堡的浪漫想像。

JJP 向業主溝通，城堡有幾個缺點：一是沒有在地文化底蘊，二是造價貴，而且因為過去的傳統工法，是要買石塊來蓋城堡，不

僅不合時宜，也不符合永續環保趨勢。

結果後來提案時，JJP 以巧克力為設計概念出發，將建築量體外觀包裝成不同巧克力形狀，更符合企業形象，黃巾倪説：「後來大家就把城堡這件事忘了。」

又或者在參與上海商業銀行總行大樓的競圖時，JJP 實際了解業主在使用建築上有沒有什麼不好的經驗時，發現他們不滿意現有銀行大樓中的一棟，大廳不夠有氣勢，縱深也不夠深，細問之下才知道，那棟建築是採住商混合，複雜的機能使得必須增設好幾處出入口，所剩空間無法展現出銀行的氣勢。而到了 JJP 正在參與的這個競圖基地，也有極為影響設計的航高限制，於是，JJP 決定採內部無梁柱設計，營業大廳才能展現既深又廣的氣勢，同時在大樓外部，以不落柱系統撐起，完美為業主解題。

黃巾倪説，私人業主對商業大樓的需求，不只是要一棟漂亮建築物而已，還有務實面的要求，譬如希望建築師把坪效最大化，善用空間增加產能、增加工作效率，還能維護形象等。「公共競圖是比美，重視的是未來願景；私人比圖光有美麗願景是不夠的，還得加上風險控管，掌握兩者才能拿到。」

四十多年來，做為一個成熟的大型事務所，JJP 有穩定的業務，也是一個兼具執行與創造力的綜合實力事務所。即使如此，JJP 隨時提醒自己，不能因此滿足，還有更多領域值得挖掘，只要秉持原則與價值觀，以專業為出發點，聆聽客戶需求、凝聚團隊共識、找出兼顧理性與感性的解方，必能將每一個業主託付的作品，精采呈現。

❝ 建築這個行業成敗關鍵，很重要的是溝通，我們必須讓業主理解為什麼 JJP 比其他事務所更適合他，發生摩擦時，也要讓業主理解，建築師是為你好才這樣做。

黃巾倪

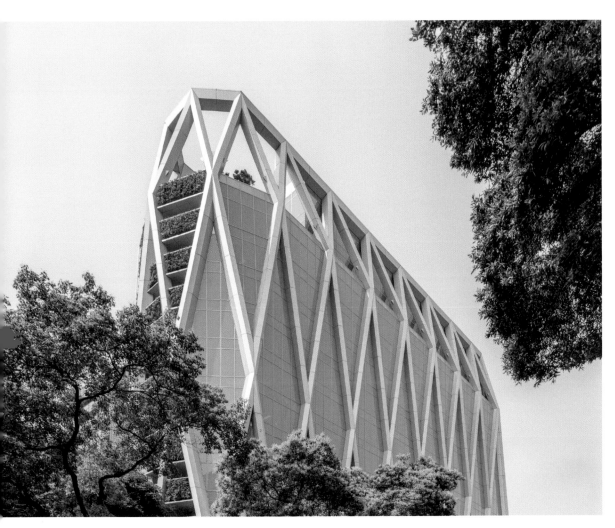

上海商業銀行總行大樓。

形塑企業品牌
與文化

「景氣再壞，都會有人花錢，永遠有需求，只是看你的業務從哪裡來，」JJP行銷長黃巾倪認為，建築這一行永遠不會消滅，建築師也不太會沒有工作做，差別只在你要爭取什麼樣的工作與報酬。

這一點，牽涉到自我定位，以及價值的選擇，也就是品牌形象。

「JJP是一家擁有四十多年歷史的大型建築師事務所，不缺作品或價值觀，缺的是說故事的人力與時間，」品牌長謝偉士直言：「如何把自己的價值觀用現在的語言跟大眾溝通，是我們的一大挑戰。」

從凝聚共識到塑造品牌形象

這些年來，JJP透過口碑創造聲量，而非其他許多事務所仰賴的競圖。如今，品牌之於JJP，相較於對外努力影響同業文化，更需要的是透過品牌凝聚內部共識。

對JJP來說，「建築的存在是為了人」這句話是潘冀的核心理念。因此，黃巾倪強調：「我們必須先務實前進，再做設計表現。」

這樣的實力與信念，是JJP擁有的價值。接下來的問題是，如何才能讓人信服，進而凝聚共識？

「JJP不全然是一家價格導向的事務所，更非單純只考慮利潤，」營運長張曉鳴指出，「因此在前期會做許多評估，看這個案子是否符合公司定位，無論比圖或是接受委託，都會考慮它是否有公益性，這已經是一種公司文化了。」

至於這種信念與價值觀，如何傳達到每一位員工心中，成為DNA，JJP用的方法是不斷溝通，除了每個月固定召開兩週一次主持人會議、兩週一次人力協調會之外，每兩個月則會開一次雙月會，不定期召開設計委員會，每三個月開一次營運會議。這些不同大小場次的會議，有助於團隊成員面對面直接溝通討論；加上內部發行的雙月刊，以及潘冀不定期分享的「俯拾絮語」專欄文章，創造出多元的溝通管道。

此外，想要留住好人才，規模大、制度完善、薪酬穩定……，都只是基本條件，更重

JJP 辦公室一隅，攝於 2023 年。

要的是能不能提供夢想，而這是一種互惠共榮的模式，黃巾倪指出：「現在的同事不怕加班，對工作的要求也不只是賺錢，而是期待自己可以有機會執行各種建築類型，因為不同類型的建案除了本身的專業能成長外，也可以為使用者帶來不同的影響力。」

因此，JJP會多幫設計師們創造機會，有些比較特殊的競圖，即使明知成功的機會不高，也會鼓勵大家去嘗試。例如，結合藝文、軍事、教育、休閒、觀光與生態等多功能的金門圖美館贏得競圖，即便是付出六百萬元比圖成本的代價。

在JJP，每個人對工作都可以有不同想法與態度。謝偉士舉例，有些人，對各種類型的案子都非常熱情；有的人，公私分明，工作時非常敬業，放假時就選擇到海邊盡情放鬆；有的人，不僅上班時熱情，下班後還到處研究別人的建案，即使地點遠在國外。

無論是哪種模樣，都是因為對建築有夢想、有熱情，才會有所取捨。譬如，原本說好要帶家人去旅遊，甚至是家人生病，自己卻必須加班趕圖；又比方，營造廠排定週末早上要灌漿，事務所就必須週五晚上去查驗，否則營造商工程晚一天，所產生的利息相當可觀，此時就必須仰賴使命感的驅使，才會願意這樣付出。

「潘先生不是以『大』自居，JJP本身更是一個沒有國界的事務所，我就是因為認同JJP的價值觀才進來服務，」師從潘冀、後來進入JJP工作多年的謝偉士認為，維持向心力與使命感對公司長期運作至為重要，而JJP在過去四十多年已經打下良好基礎。

「建築的存在是為了人」是創辦人潘冀始終如一的理念，JJP藉由不斷溝通，凝聚內部共識，將此信念與價值觀內化為員工DNA，塑造品牌形象。

潮流的推動者與帶領者

JJP是一家非常低調的事務所，低調到一般人甚至不知道他們在國內規模最大，而且一

JJP 將專業經驗與認同價值傳達給大眾，也期盼遇見志同道合的合作夥伴。

向是潮流的推動與帶領者；舉凡潘冀最早引進台灣的施工圖繪圖制度、乾式工法，到後來相繼進行的綠建築，甚至幫業主進行監造教育訓練等，不勝枚舉。

在 JJP，建築的「機能」不可忽略的基本要求。譬如，台灣一年發生有感地震的頻率可達上千次，再加上颱風及嚴峻極端氣候考驗，都是國內建築設計的重點。為了提供更大的夢想空間，最近，JJP 挑戰了一個新的跨度，就是在資訊整合模型中做環境模擬，融合現場與虛擬空間 —— 先在虛擬世界蓋好一棟房子，然後在真實現場照著虛擬世界的梁、鋼板等零件，一一組裝起來。

展望未來，「對一個成熟品牌的事務所來說，增加能見度已經不難，但品牌是由人與作品構成的，因此，難的是如何凝聚共識，讓同事都認同 JJP 的價值所造成的影響力，繼續在下一個四十年一起努力，」謝偉士語重心長地說，這是 JJP 追求的方向，也是他努力的目標。

> ❝ 對 JJP 來說，增加品牌能見度不難，挑戰在於
> 如何凝聚同仁共識，認同 JJP 的價值所造成的影響力，
> 繼續在下一個四十年一起努力。
>
> 謝偉士 ❞

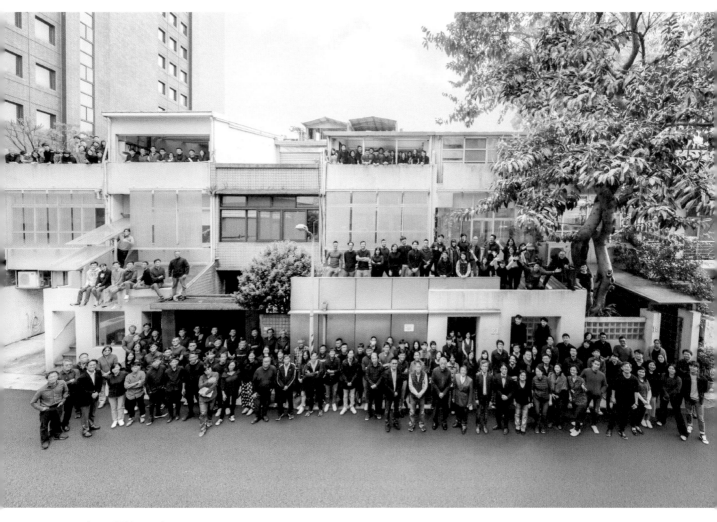

JJP 合照，攝於 2021 年。

社會人文 BGB554

輸100次也
不放棄 │ JJP 潘冀聯合建築師的熱情

作者	楊倩蓉
企劃出版部總編輯	李桂芬
主編	李桂芬
責任編輯	羅德禎、李美貞（特約）
編輯顧問（JJP）	潘冀、蘇重威、張志豪、李岫蓉
美術設計	張議文、JJP：曾彥智、沈虹岑
攝影師	FIXER Photographic Studio 定影影像工作室、AtelierYenAn、JJP
出版者	遠見天下文化出版股份有限公司
創辦人	高希均、王力行
遠見・天下文化 事業群榮譽董事長	高希均
遠見・天下文化 事業群董事長	王力行
天下文化總經理	鄧瑋羚
國際事務開發部兼版權中心總監	潘欣
法律顧問	理律法律事務所陳長文律師
著作權顧問	魏啟翔律師
社址	臺北市 104 松江路 93 巷 1 號
讀者服務專線	02-2662-0012
	傳真 02-2662-0007；2662-0009
電子郵件信箱	cwpc@cwgv.com.tw
直接郵撥帳號	1326703-6 號
	遠見天下文化出版股份有限公司
排版廠	立全電腦印前排版有限公司
製版廠	中原造像股份有限公司
印刷廠	中原造像股份有限公司
裝訂廠	精益裝訂股份有限公司
登記證	局版台業字第 2517 號
出版日期	2024 年 7 月 26 日第一版第 1 次印行
	2024 年 8 月 23 日第一版第 2 次印行
定價	800 元
ISBN	978-626-355-853-3
EPUB	9786263558526
PDF	9786263558519
書號	BGB554
天下文化官網	bookzone.cwgv.com.tw

圖片來源　　p.128
「遊」書法字，智慧財產權由董陽孜所有。

p.182-191
智慧財產權由 SGA（Studio Gang Architects）
及潘冀聯合建築師事務所共同擁有。

p.192-203
智慧財產權由 MVRDV 及潘冀聯合建築師事務
所共同擁有。

其餘各章設計案之智慧財產權由潘冀聯合建
築師事務所擁有。

國家圖書館出版品預行編目(CIP)資料

輸 100 次也不放棄：JJP 潘冀聯合建築師的熱情 / 楊倩蓉
著 . -- 第一版 . -- 臺北市 : 遠見天下文化出版股份有限公司 ,
2024.07

　　面；　公分 . --（社會人文 ; BGB554）
ISBN 978-626-355-853-3(精裝)
1.CST: 潘 冀 聯 合 建 築 師 事 務 所 2.CST: 建 築 美 術 設 計
3.CST: 作品集
920.25　　　　　　　　　　　　113009426